花卉设色技法

李长白　李小白　李采白　李莉白　著

江苏凤凰教育出版社

目　录

李长白 李莉白

李小白

李采白

李长白 原为南京艺术学院教授、中国美术家协会会员。1916年出生于浙江金华兰溪夏李村（李渔第九代嫡孙）。1933年考入国立杭州艺专绘画系，其西画师从林风眠、吴大羽、李超士，国画得潘天寿、李苦禅、张红薇、吴茀之指教，画艺大进。早在1937年学生时期，他的《双栖图》就被入选"第二届全国美术展览"。擅长人物、山水、花鸟，兼工诗词、书法，尤以工笔花鸟著称，是20世纪中国工笔花鸟画重要的代表人物。结合教学，编写出版了《花卉写生构图》、《花卉设色技法》、《鸟的写生设色技法》等三部教学专著，为教育界、学术界所重视。

李小白 1949年出生于苏州。毕业于南京艺术学院美术系，师从刘海粟、陈大羽、李长白、沈涛，后留校任教。青年时期，才华初露，1984年，江苏人民广播电台、《新华日报》都有专题报道。1985年，作品《和平颂》入选全国青年美展，作品《晨曲》入选全国教师节美展。1986年赴美留学，曾任大纽约地区艺术家协会会长、美东花鸟画协会主席、美国琴棋诗画协会顾问、"小白画院"院长。旅美期间，多次在世界各地举办个人画展。2001年获21世纪发展协会颁发的"园丁奖"荣誉证书，2003年由纽约市议员刘醇毅颁发艺术成就奖。2006年回国发展，多次举办国内外画展，出版了《李小白白描花卉写生》、《工笔花卉技法1—4》等十几本专业教科书和画册，并独创"壶画配"。现为南京云上文

化艺术沙龙艺术总监、浙江李渔研究会特邀研究员。2009年以来两次被南京市政府、对外文化交流协会聘请为南京对外文化交流使者。

李采白 1950年出生于杭州，苏州大学艺术学院副院长、教授，江苏省美术家协会会员。1982年毕业于丝绸工学院工艺美术系，毕业留校至今。工作期间勤奋于中国画创作，作品《胜似春光》、《春艳》、《花弄影》、《冬夜》、《双鲤鱼》等，曾多次参加国内外展览。作品被美国、英国、日本等国和台湾、香港等地各大博物馆和个人收藏。创作之余，注重理论总结，与父亲李长白先生一起出版了《花卉写生构图》和《花卉设色》等专业书籍。此外还著有《墨竹画谱》、《李采白花卉设色方法》、《李采白画册》等。《世界艺术》、《画廊》、《中国花鸟画》等杂志都有专题报道。

李莉白 女，1954年出生于上海。现为江苏省花鸟画研究会会员。自幼在家庭的影响下习画，大学毕业后专心投注于工笔花鸟画的研习，画风雅淡而有诗意，具朦胧之美。20世纪80年代末应邀在英国格拉斯歌美术馆、爱丁堡画廊举办父女联展和个人画展。1990年受邀在英国格拉斯歌美术馆举办"中国工笔花鸟画"的专题示范讲座。作品广为英国、日本、美国等国和台湾等地博物馆和收藏界收藏。

花卉设色浅说

　　一幅工笔设色花鸟画的成败，除了作者所表达的情趣、意境外，其形象的刻画、神态的反映、构图的处理、笔墨的运用以及渲染设色等，虽然各有主次，但总体上应该是"相辅相成"的。实际创作中，有时往往因设色的失败而前功尽弃。所以，设色不是"无关大局"，而是事关全局。清代王石谷（王翚）自谓"学习青绿三十年，方得青绿之法"。其语未见完全属实，然亦充分说明渲染设色并不是一件容易的事。要解决这个问题，必须学好色彩、花卉等基础知识，深入生活观察自然，并在练习中不断探索反复实践，方能掌握技巧，运用自如。为此，本书按表现方式、色调配置、渲染方法的顺序，结合图例进行讲解。

淡然无极 众美从之

——工笔花鸟画大师李长白巧临宋画

赵 澄

　　近日受李长白先生的长子小白先生之邀，在他的工作室欣赏长白先生画稿之时看到了一批非常难得的习作。它是长白先生精心临摹的宋代工笔花鸟画。当时先生在南京艺术学院教授工笔花鸟画，这批作品正是他为了研究教学，为工笔花鸟画的教学体系打基础研究宋画而临摹的。看着眼前画稿，尽管画纸有些斑驳泛黄，但它的色彩依然清丽脱俗，娇艳欲滴。尺幅之间，大气堂堂，一花一叶，皆与天地相通，精工而大雅，无一丝人间烟火气息，亦古亦今，亦中亦西，在吸收中国传统工笔绘画精髓的同时独具风貌地表现出婉转曼妙、天真灵巧之意，呈现出一派冰洁华滋、生意盎然的生命之美！

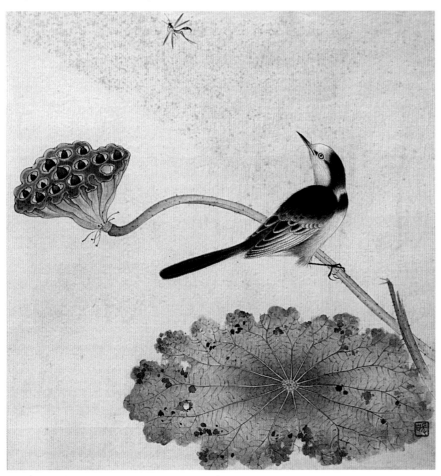

图 1　荷塘清趣（临宋画）（1971 年）

　　工笔花鸟画在中国绘画中有着悠久的历史并且独立成科，其表现形式和手法独具特色。宋代的工笔花鸟画经过数百年的文化孕育和艺术锤炼，成为中国工笔花鸟画发展的鼎盛时期。它蕴含高贵的品质、精湛的手法，是在直接继承唐和五代的传统基础上得以发展而形成的。"黄荃富贵，徐熙野逸"奠定了宋代工笔花鸟画的两大风格基础。北宋中期，崔白、吴元瑜变革院体画风，一扫黄家工致细腻的绘画风格，以豪放苍劲的笔法与细腻的笔法结合，追求简淡萧疏的绘画意境，为院体派绘画注入了新的活力。北宋后期，宋徽宗赵佶对不同流派画风兼收并蓄，使工笔花鸟画的发展达到了顶峰。到了南宋，花鸟画延续工细写真的画风，以全景花鸟和折枝写生为主，展现出艳而不俗、端庄秀美的美学意境。李长白先生临摹的这批画稿以南宋时期的折枝花卉、飞禽鸟兽的小景构图为主。先生在临习古人的同时，结合多年来的创作写生的经验，大胆融入自我对于作品的分析理解。展现出巧意灵动的自我特色：

　　一、书法行笔，"以形写神"

　　唐代张彦远说："无线者非画。"中国绘画重"形似"与"线"的运用是分不开的，宋代工笔花鸟画在线条的勾勒上采用书法行笔的方法。作品的精神、韵味与线条紧密联系，因此对线条要求圆润饱满，有力度感。李长白先生在临习宋人作品中，着力表现对象结构的起伏、转折，体现出其质感和空间感。他注意用线的轻重、疾徐、方圆，在线的韧性和力度中反映出对象的真实感和主观感受。观他临的南宋《疏荷沙鸟图》（图 1《荷塘清趣》）：描绘了萧瑟与荒冷的深秋之景：干枯的荷叶上零零星星点缀着虫蛀的痕迹。干皱的莲蓬被画家用线条勾勒得赋予沧桑的美感。荷梗上的沙鸟神情漠然，回头凝视，刹那间与飞舞中的昆虫形成静与动的对比。画中以墨色分染为主，设色清淡，刻画精工细腻，画面小中见大，意趣无穷。李长白先生生前强调："我们学习古人汲取丰富的营养，要多理解它再去画，要进行再次创造，不能依葫芦画瓢。技法是为对象服务的。"先生处理线条有着自己的理解，起承转合似流淌跳动的音符一泻而下，如春蚕吐丝，绵密遒劲而变化多端。作品中以笔力劲健的浓淡墨线来描绘对象，造型严谨精微、生动传神，继承了中国传统绘画中以线造型的艺术表现灵魂和以形写神、形神兼备的艺术特征。

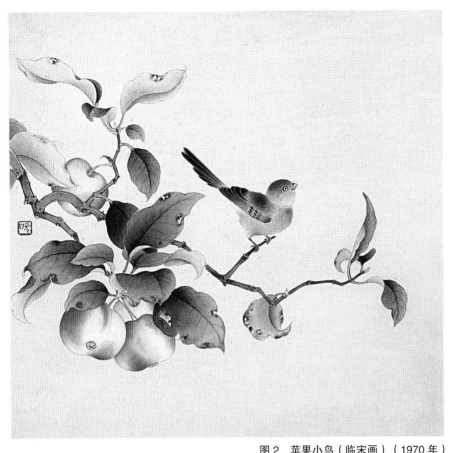

图2　苹果小鸟（临宋画）（1970年）

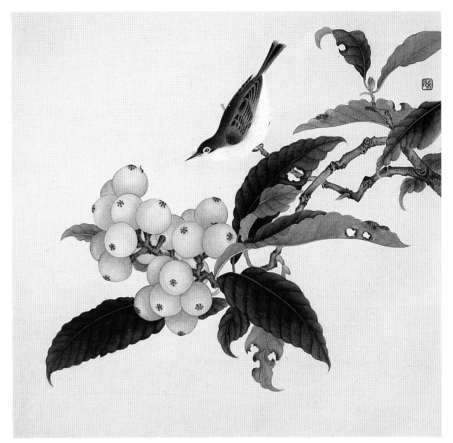

图3　枇杷小鸟 （1970年）

二、光色变幻，"随类赋彩"

简约缜密的布局造就了宋人花鸟画空灵幽深的意境，同时其高超精湛的表现技法更增添了画面富贵、祥瑞的意趣。作为具有中国深厚传统文化代表意义的宋代工笔，其设色上有一整套从审美观念到技法有序的程式限制，这样使工笔画达到艳而不俗、工而不板、精而不滞、厚而不腻的艺术效果，让我们从中体会到中国画"骨法用笔"、"气韵生动"的境界。然而李长白先生在色彩的把握上有着迥异于宋画的独到理解与再创造。首先，他考虑到一千多年前的宋画经过时代的变迁，色彩已有所减弱，在临摹的时候就要考虑到恢复它原有的色彩。在临摹中他大胆用色，并不机械地"随类赋彩"。例如临摹宋代林椿的《果熟来禽图》（图2《苹果小鸟》），对比宋画原作，先生笔下的果子色彩更为娇艳，以胭脂、曙红淡淡地渲染，似乎就要被旁边的鸟儿啄上一口。再看叶片，先生运用淡墨、花青、石绿染之，一股轻松律动的气息跃然纸上。憨态可掬的小鸟用墨与赭色分染，暖暖的调子，增添了情趣。其二，将西方绘画的光影技法糅入画中。请看画作《枇杷小鸟》（图3），一串黄澄澄的枇杷圆润饱满，相对原作，果实的渲染更强调明暗的对比，使枇杷的圆球状更加立体。翠绿的叶片虚实相生，叶脉勾勒清晰，贴近花茎处加重晕染，逐渐向外过渡，增强了体积感。就连枇杷上的小蚂蚁也点出了高光。再看枝杆的处理，墨色与赭色调和赋色，更加强了灰色调子的层次感，枝干富于弹性而有光泽。枝头上的鸟儿似乎瞅着枇杷垂涎欲滴，身上毛茸茸

的羽翼微妙的肌理透射出一股柔和的光感。刹那间，我联想到印象派绘画的光色变化。法国印象派绘画即是画家打破室内传统题材的绘画，走向自然，在户外依据眼睛的观察和现场的直感作画，表现物象在光的照射下色彩的微妙变化。几个世纪过去了，那一幅幅迷人的作品依旧灿烂夺目。李长白先生在临摹宋人花鸟画的过程中，自然而然地融入自己对自然物象的理解。甚至大胆尝试对比色的调和与应用，打破了古人程式的色彩华丽、平面渲染的装饰性特征。这不能不说是李长白先生勇敢面对中国传统工笔花鸟画的一次革命！我想这是源于先生当年求学杭州国立艺专，深受老校长林风眠教育体系的浸润。他的少年之心早就受到了来自世界艺术之都巴黎的现代艺术之风吹拂。长白先生的同学吴冠中曾经回忆道：在杭州艺专的学生时代，通过大量的法国画册，他们早就对毕加索、马蒂斯等现代艺术大师耳熟能详。当年林风眠的教学体系是一个自由和开放的人文空间。恩师林风眠主张学生要记住达·芬奇的名言："到自然中去，做自然的儿子"。长白先生生前对子女的忠告，也与林风眠兼容并蓄的艺术理念完全一致："绘画艺术的成功是从方方面面的修养中来的，如下棋、弹琴、舞蹈、体育，甚至与绘画看似无关的东西，都可以吸收。只要你能吸收的，都要吸收。不管他是哪个门派，只要是有营养的。"长白先生反对画家以现成的技法去套对象，而十分强调要从对自然的感受中寻找画法。

三、自然朴素、原生态的纯真美

宋人工笔花鸟画总体在形式语言上是属于写实性的，追求一种宫廷

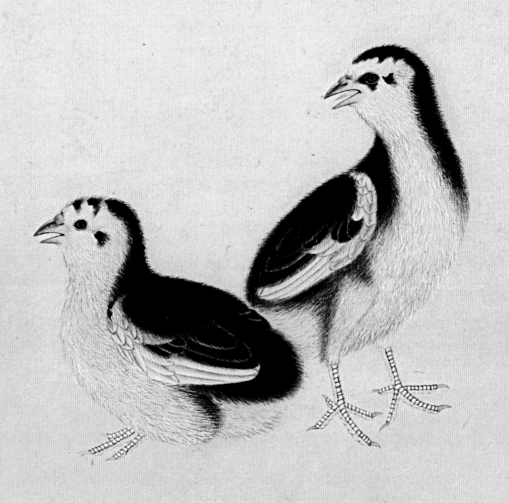

图 4　小鸡（临宋画）（1970 年）

4

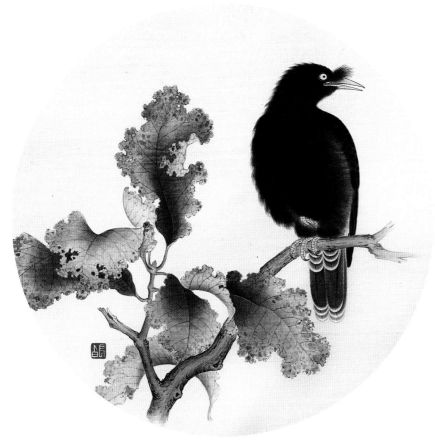

八哥 （1970 年）

绘画的富丽凝重之气。李长白先生在临画时并不被这一恒定的审美方式所囿，他把自己的主观感情倾注在物象之中，赋予对象生命和情感，从而达到情感与对象"神遇而迹化"的境界。在鉴于前人的基础上，他的作品散发出一种自然、朴素、原生态的美感——如道家老庄"淡然无极而众美从之"的艺术风格，这种恬淡平和、宁静优雅的艺术格调也是画家精神气质的体现。宋代崇尚理学，合儒、道、释三教为一体，涵盖了三方面的人文精神，使儒家的道德美感和禅道的精神境界得以统一，理学既影响了诗论，也影响了画理。相对而言，李长白先生的作品舍去了理学中较多的严谨与凝重，"落花无言，人淡如菊"，他长期深居简出，作画状态更为纯粹，达到一种"静心精到"的精神境界。"得自天机，出于灵府"，我们在他临摹南宋李迪的《鸡雏待饲图》（图 4《小鸡》）中即可感知：构图简洁，主体突出，两只一卧一立嗷嗷待哺的毛茸茸的鸡雏，张大着嘴巴，眼睛直盯盯地望着同一个方向，企盼母鸡喂饲的神情与画面空白的开合关系照应微妙。两只小鸡通过层层分染与丝毛的交错处理，显得生动有致，毛色质感逼真。精密的描绘，传达出画家童稚般的天真情趣，以及热爱生命、观照自然、体认生命真谛的美学思想。画面简约的意象正是丰富心灵的凝聚，传达出澄明虚静、空灵而幽深的意境。美学家宗白华说："静穆的观照和飞跃的生命是中国艺术的两元。"艺术创作过程中虚静的心态，体现了画家对洗涤心灵尘垢，实现对真实自我的复归和超越的主动性。观其画作，触目之处尽是天真烂漫、孩童般纯真的映射所在。

四、寓兴于物，浪漫唯美的诗意化

宋代花鸟画可以看作是圆和中正的中国传统文化的代表之一。这也体现出宋人审美心态的成熟。宋人花鸟就创作方法而言是现实主义的，"淡逸"的审美观避免了宋人花鸟画走向自然主义的道路，写实的手法反映了宋代文人思想中理性主义的光辉。李长白临摹画稿虽造型严谨 、"妙得其真"，却超越出古人的现实主义精神，传达出一种诗意般唯美的浪漫主义色彩。他赋予绘画如宋词般的清新曼妙，缱绻悠长。这份诗意的浪漫是发自内心的流露，反映了画家张弛有度、温文尔雅的精神气质。仿佛与先祖明末清初大文人李渔一脉相承（李长白先生为李渔第九代传人）。李渔乃戏曲、小说、历史、诗歌、音律、书画、建筑、美学研究于一体的集大成者。他笔下的《闲情偶寄》脍炙人口，传世的作品俊逸洒脱、唯美而浪漫。且看李长白先生临摹《果熟来禽图》（图 2《苹果小鸟》）：画中选取春夏之交果树的一枝，合理布局，一只小鸟蓦然飞上枝头，打破了空间的宁静。折枝画法发挥了小幅的特长，小鸟的动态用细劲柔和的笔致勾勒，蓬松的羽毛则以浑融的墨色晕染，刻画得惟妙惟肖，可谓画中的点睛之笔，起到统领全局的作用。构图虽然简约，却以活泼的形式突出表现枝叶的俏丽和禽鸟的情态，使画面充满生气盎然的意趣，具有强烈的感情色彩。全图笔法精工，设色妍美。画外的情趣、空间境界的诗意与画意相结合，加强了花鸟画借物抒情的目的，给人以虚实相生、无画处皆成妙境之意。既保持了画院花鸟画状物精微的写实精神，又表现出作者蕴藉空灵的审美追求。抒情的意味将一个全然自足的生命整体带给观者，春的生命气息宛然就在眼前。这绵绵之情，隐隐之境，如宋词般贴烫心扉。在空旷无垠的宇宙背景中，这些小生命是那么容易转瞬即逝，如人的生命之无常，而生无限之感慨。景难留、声易逝，唯有画可长存，每首词都是一幅理想意境的花鸟画。文贵曲尽之处，即需要用视觉直观的绘画来表达，留一种无尽的寓意永存遐想……

这批临宋人工笔花鸟画，尽管画幅不大，但表达的气势宏大、意境悠远，像清幽淡雅的诗，流露着怡然自足、平和超脱，李长白先生在临习中，真诚地追求自然与生命的和谐气韵。他的笔下正是突出了一个"巧"字，将古人的工笔绘画精神传承出新。他在长期坚持不懈的努力中师法古人、精研细作，与自然亲近、在大量的写生创作中，逐步建立独具个人特色的李长白教学体系。无论先生临摹的宋画还是工笔花鸟画创作中，均显而易见他青年时代在杭州国立艺专打下的扎实基础，深受恩师林风眠、潘天寿先生思想的影响，并"站在巨人的肩膀上"，将中国传统绘画的静美妍深与西方绘画瞬间表现的光色变幻大胆融合，可以说他是"中国的印象派"。李长白先生为后人学习中国传统工笔花鸟画留下了宝贵的财富，这些精美的作品焕发着无限生机！

1/// 表现方式

工笔花卉的表现方式，分为白描、勾染、没骨三类。

【白描】单纯用墨线来表现物象的叫"白描"，亦称"双勾"。白描又分为单勾和复勾。

1. 单勾　用一种墨来勾整张画的线，叫"一色单勾"。用浓淡墨分别来勾不同形象，如花用淡墨勾，叶用浓墨勾，则叫"浓淡单勾"。

2. 复勾　先用淡墨把全部形象勾好，再用浓墨对局部或全部的勾线进行勾勒，则叫"复勾"。复勾的目的，在于加强质感和浓淡的变化，使物象显得更有精神。复勾用线，必须流畅自然，思想上不要受原线的约束，否则容易流于呆板。更忌依照原线刻画一道，而使画面毫无生气。

白描看来简单，实际并不容易。因为它不能借助色彩和明暗的作用，只凭线条来表现物象的形、神和质感，没有高度的概括，是很难处理得完美生动的。所以在写生处理时，要特别注意形态的生动、组织的明确、透视的自然。构图上的虚与实、疏与密，力求对比强、层次明。至于用笔，则应"白描工夫，半在笔端"。用笔务求刚柔相济、顿挫分明、流利生动、富有韵律感，防止笔夺形神、刻板油滑、杂乱松散。

【勾染】在白描基础上进行渲染设色的叫"勾染"。勾染又有勾填、勾勒、勾染之分。

1. 勾填　用一色墨或浓淡墨勾出物象形态，设色时做到"色不侵墨"的，叫"勾填"。勾填通常有两种手法：一种是在设色时，使色紧靠线的内缘行笔，不使颜色侵到线；一种是在线的内缘空出一线"水路"[1]而着色。

勾填的特点是：用墨较浓、用线较健、用色较厚。浓丽厚重，富有装饰味。设色多用平涂。

2. 勾勒　先用淡墨勾线，继以"层染"[2]的方法设色，再用墨或色进行复勾，这次复勾即谓"勒"。实际上，勾勒就是白描中的"复勾"，不过中间插进设色而已。勾勒较勾填生动，比勾染厚重。重彩多用此法。

3. 勾染　根据对象不同色相，用相应的墨线勾线，用所需的方法设色，设色时也要做到色不侵墨。设色后在主要的地方略加复勾，则称为"醒笔"[3]。勾染是粉彩最主要的表现方式。

【没骨】不用墨线勾勒，用墨或色以明暗、浓淡来表现物象的叫"没骨"。没骨有"没骨渲染"和"没骨点染"之别。

1. 没骨渲染　用层染或混染等方法，以色或墨来渲染形象的叫"没骨渲染"。没骨渲染感觉轻盈鲜嫩，一般画幅不宜大。渲染时要特别注意清洁和笔上水分的掌握，前后形象重叠处的渲染，除需要外不能模糊不清，有时可以空出极细微的一丝"水路"来区分前后形象。

2. 没骨点染　先在笔端蘸配好墨或色的浓淡，然后以极简练的用笔把形象表现出来，叫"没骨点染"。没骨点染亦有粗细之分。细致的，也是工笔中所说的点染，则是常用来表现昆虫、小草、弱柳、风芦和某些枝叶的。略粗放的，则是"兼工带写"花鸟的主要表现手法。明代吕纪常以"点染"花卉和工笔翎毛结合成画，显得别有风趣。更粗放的则叫"点垛"，作大写意时多用之。齐白石以"点垛"花卉和工笔草虫同时并用，可谓别开生面。

可见，表现的方式多种多样，关键在善于运用。

注：

①水路：在"重彩"勾填中，为了使色彩减少平实的感觉、在边线与色彩之间空出一丝白地，则称为"水路"。在渲染大片叶，如荷叶、芙蓉叶时，在主筋的两边，空出两丝相等的白地，亦称"水路"。水路要空得均匀，以有笔意为好。

②层染：先染一道色，等干后再染一道色，这样层层染上，少则两次，多则十来次，直到把色上足。在渲染方法中的套染、先染后罩、先铺后染、承接套染，都是层层加染的，故习惯把这四种方法总称为"层染"。工笔设色多采用层染方法，大概有以下几个原因：1. 使用的纸、绢都较薄，一次上色效果不易好。2. 用矿物质色渲染有浓淡的色相，必须层染。3. 有些颜色调配好之后再来上色容易灰暗，尤其是加墨和调粉的色，不及层染效果好。4. 对明暗浓淡的部位、大小较易掌握。

③醒笔：简称"提"。在勾染设色后，觉得某些主要地方的勾线，不足表现精神时，用较深的墨或色略为复勾一下，则称为"醒笔"。

（一）色调与情景

前人有言："设色妙者无定法，合色妙者无定方。"画家的思想感情各有不同，景象的朝晴暮雨瞬息万变，其感受也就千差万别，不同的情趣、不同的意境也就油然而生，含情具意的色调，千变万化的配色也就产生了。故曰：设色妙者，合色妙者妙于"源于景色，成于情意"；景情变化无穷，所以说"无定法"、"无定方"。因此，我们不要把"随类赋彩"理解为依样画葫芦。必须"随类随神决色相，从情从境配色调"，才是正确的观点。"法"也就在其中了。

现在试借于非闇的《红杏枝头春意闹》一画，来谈谈作者如何"决色调，配色彩"的。

这张画是以"满园春色关不住"的红杏为主景的，加上蓝鹊、蜜蜂等动物所组成。作者的立意是通过三者反映出"蓬勃活跃，艳丽明快"的浓春情趣，来激发观者"愉快奋发"的思想感情。从这景、情、意三者统一的要求来看，如果采取对比强烈的色调，则将过于火辣，不但有碍于春色的明媚，也难以表达作者感受的情意。反之，如用冷色调，又将有失温暖，达不到明快奋发的共鸣。因此采用温和的冷暖对比色调；以粉红画杏花，用淡米黄色衬托烘晕，这样就把春天的明媚和温暖表现出来了；加上两只以石青色为主的蓝山鹊，使杏花娇艳的粉红和山鹊明丽的青翠，对比相映，从而产生"生动活跃"的愉快感，更显现了富有生命活力的春意；几只赭墨的蜜蜂，散飞在花香鸟语之中，使色调增添了情趣，显得更为丰富，产生了旋律美，从而完成了景、情、意三者统一的色调配彩。

（二）采光采色

工笔花卉的采光采色和以块面造型的油画是不相同的。它的采光，以能表现物体的组织结构，与表现形式相统一的原则来决定。因此，一般都采取在正光或散光下的明暗，来表现对象的立体感。采色，则以对象的本色为根据，结合作者感受的情意来决定。

我们知道，一般油画对明暗色彩的表现，要求能反映出一定的时间感，因此必须定时定光；而块面造型，一定要削弱线的作用，方能使形式和谐。反之，以线造形的，势必要求对组织结构、轮廓形体的明确表现，不然会模糊了形象的鲜明性。因此，对采光的要求，以能充分显示物象的结构和轮廓为原则。而定光往往恰得其反。此外，在正光与散光下的色相变化也很少，而本色的深浅却非常清楚，所以设色就采取以本色为主，酌情参照在正光或散光下形成的明暗来处理，这样也就和以线为主的造型方式在形式上统一起来，从而使形象更完美，风格更鲜明，表现力更充分了。

（三）明暗浓淡

根据一般规律，如画一朵单色花，其浓淡表现为内深外浅。但是画一朵粉红色的芙蓉花，因它的本色是外深内浅的，那么设色也应外浓内淡。

叶子多取叶尖淡、叶柄部浓的表现方法。叶有正反，正面深，反面淡。远近的花叶，近浓远淡。

画面全局的明暗、浓淡的表现，如前后相距较远、层次分明的，一般是明暗对比强烈的最近，渐远暗部则渐淡，而明度不变，可利用明暗对比的强弱所引起远近不同的感觉来表示。在有些折枝花鸟中，尤其是小幅的花鸟，则多采取浓浓淡淡的互相衬托。

这里顺便说明一下鸟的明暗处理。就鸟而言，不能画成像一个四周深中间淡的鸡蛋一样。如果这样来表现鸟的立体明暗，会产生笨重的感觉。清代郎世宁就是用这种方法来画花鸟的，看上去非常笨重，完全失去了鸟的轻灵感。较好的处理是中间较深，边缘较淡，像淡淡的光线从对曲偏下的方向射来一样，这是总的明暗概念。至于各个羽域的深浅，除依照本色的深浅外，一般都是前深后淡的。

（四）配彩类别

工笔花卉的配彩（整个工笔花鸟画也是一样），大体可分为墨彩、淡彩、粉彩、重彩四类。

1.墨彩　不论形象勾线或不勾线，完全用浓淡墨来渲染表现的叫"墨

彩"。墨彩以淡雅为佳。一张画上浓墨的面积不宜过大过多，因它容易产生沉闷重浊的感觉；但亦不宜淡而无味，有失精神。总之，渲染时对浓淡的处理，要从多方面观察，在感觉上总要有"清新素雅"的效果为好。

2. 淡彩　在白描和墨彩的基础上，用较浅淡的色彩渲染设色的，叫"淡彩"。淡彩要做到"色不碍墨，墨不离色"，既能融合一体，又能见到笔情墨趣，这样才能显出淡彩"幽雅秀丽"的特色。

3. 粉彩　用勾染或没骨的方式，以植物质色、水彩色及白粉为主，以稀薄的石色（矿质色）为副来设色的叫"粉彩"。粉彩勾线，应以淡墨为主。设色要做到"薄中见厚"，用粉要做到"晕化自然"才能把粉彩的"娇丽明艳"表现出来。

4. 重彩　重彩多用勾填与勾染来表现。用色则以"石色"为主。设色较厚重，晕染亦较困难，要特别重视设色的顺序、用色的厚薄、用笔的轻重、用水的多少等问题。重彩的色感是"雍容华贵，绚丽耀目"，富有装饰味；染色以能做到"厚中生津、色无泛白、染接自然"为得法。

四彩除单用外，在一幅画中可以兼用，所以在实际作画中变化就多了。有时还可以同白描结合运用。总之，要活用不要死套。

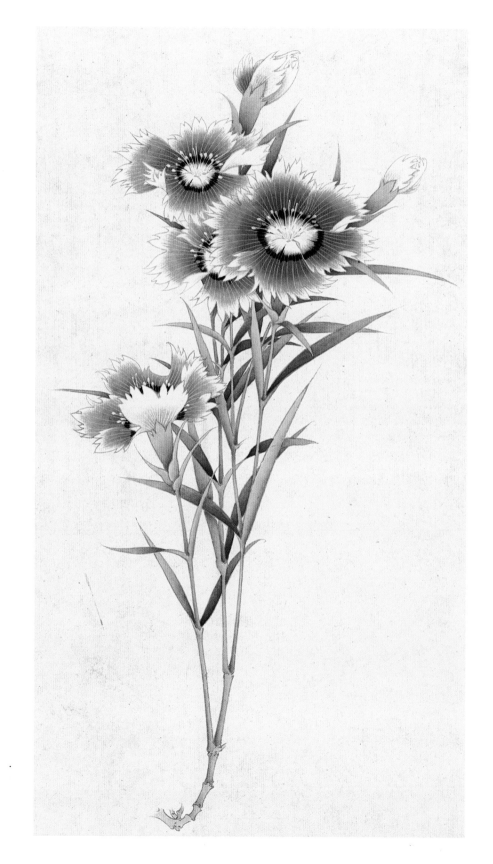

花卉的设色方法，在运用中是变化多端的。然而，就其基本方法而言，则可归纳为：层染（包括套染、先染后罩、先铺后染、承接套染）、平涂、混染、接染、积水、点染、烘晕、衬托十一种。这些方法，除接染是根据水粉色的特点而设计外，都是前人运用过的。现按顺序，结合图例说明如后。

（一）套染【图1】

【方　法】用"晕染"①的方法，向同一个方向，一层一层地由小面积加染成大面积，以完成明暗浓淡的设色，称为"套染"。套染设色，应注意用色薄、用水清、用笔顺的要点。

【特　点】比较容易达到"薄中见厚，厚中生津"的效果，明暗浓淡的分寸亦便于掌握。

【图　例】芍药

此图表现方式是"勾染"，配彩是"墨彩"，简称"墨彩勾染"。用上等油烟墨。图上方为渲染完成的"芍药花"，下方为"步骤图。"②

通常在白描稿上看去是一幅好画，但设色后，可能会出现一些问题。因此在设计白描稿时，必须考虑到设色后的效果。同时，在设色开始前，须从全局的情趣来考虑色调，对明暗的处理、色彩的配合、色相的变化，都要先有完整的设想。在设色的过程中，要不断地观察效果，修正不适当的设想，力求达到理想的境界。不能把设色看作渲染浓淡的简单过程，以为色彩可以用呆板的公式来拼凑，而要把它看成是一种生命的创造才对。现按"步骤图"把染法说明如下：

1. 用轻墨③勾线，然后用清墨把每片花瓣的最深处，用"晕染"的方法渲染一次；
2. 用清墨根据设想的明暗浓淡，分别在每片花瓣上加染一次、两次或三次，这样染出大体的明暗浓淡；
3. 从全局出发，对每片花瓣的明暗浓淡再进行观察思考，然后用清墨分别加染，以完成明暗深浅的设色；
4. 细心考虑，用淡墨或浓墨进行"醒染"④，使画面"色足神显"。

注：

①晕染：简称"染"，就是有深浅的上色法。其方法是右手同时拿两支笔，一蘸色、一蘸清水；先将色笔上色，然后调清水笔用轻快的笔调将颜色晕染开来，渐染渐淡，直到看不见一点色痕为止。晕染，要分别注意两支笔的含色量及含水量：色笔的含色量，一般以着上纸面时有适当的饱和量为好；水笔的含水量，则以能滋润地引晕颜色，而不侵透颜色为准。

②每个图例中的"步骤图"，如果是横排的，顺序是从左而右；如果是直排的，则是由上而下。在每个步骤图的具体形象下面，有不同色相的小方块，是表示渲染用色的色相和色度。小方块的顺序，也是从左到右，左方色先上，右方色后上。小方块附近，有的有三个小圆点，有的没有，没有的表示只染一次，有的表示染两次以上才完成形象中的色相。

③轻墨：在"芍药花"图例的右下角，有四个不同色度的墨色圆点，并标写着浓、淡、轻、清四字，这是表明渲染用墨的不同色度，即浓墨、淡墨、轻墨、清墨。

④醒染：亦简称"提"。在一幅画上，完成基本设色后，必须挂起来看一看，如有不足和缺点，则必须在有的地方加深色度，有的地方统一色调，以达到"统一醒目"的要求，称为"醒染"。

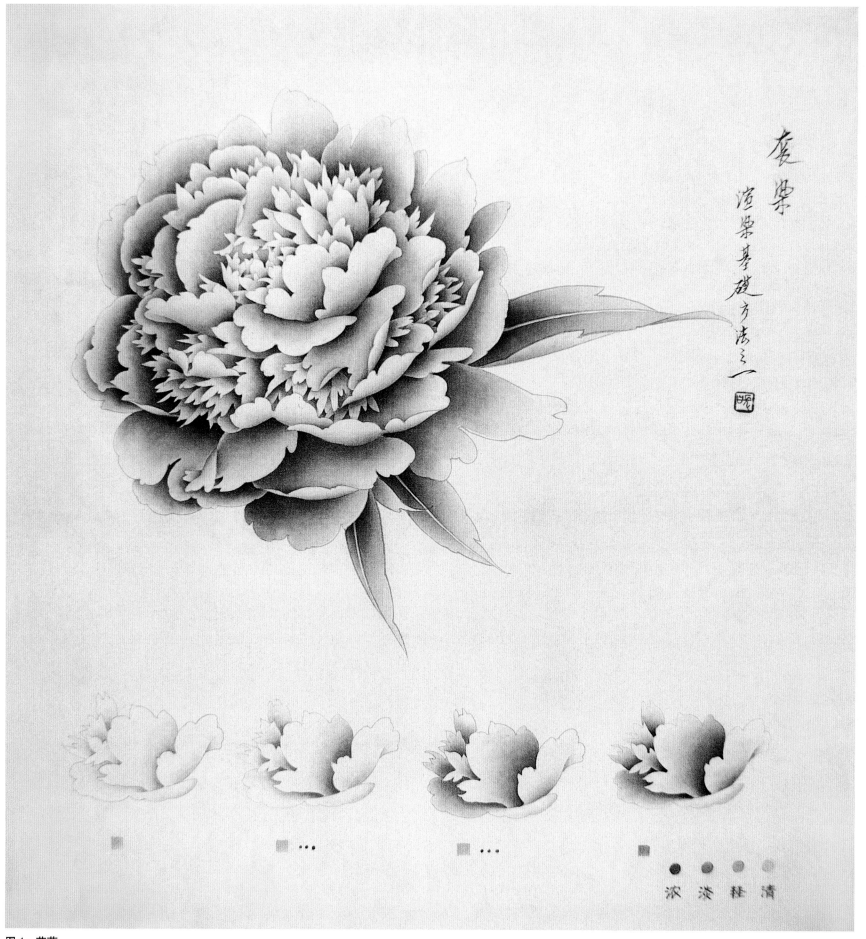

图1 芍药

（二）先染后罩【图2】

【方　法】 在一花一叶上，先用"套染"方法染出明暗浓淡，然后用另一种色"平罩"或"罩染"一次①，称为"先染后罩"。例如画绿叶，先用老绿染出浓淡，再用嫩绿平罩；如画老叶，先用墨染最深处，再用老绿加染，然后用嫩绿从叶尖向后罩染。

【特　点】 色泽老嫩、娇艳，明暗深浅都较容易掌握，层次变化较多，是粉彩常用的方法。

【图　例】 牡丹

此图是"粉彩勾染"。用色是曙红、大花、花青、酞青蓝、藤黄、淡黄、四绿。染法步骤如下：

花——

1. 用轻墨勾线，调曙红色晕染两次；

2. 调大红色晕染两到三次；

3. 调白粉从瓣尖染到瓣根，渐染渐薄直到最深处；

4. 反面平涂一道白色；

5. 用曙红醒染。

叶——

1. 用轻墨勾线，调花青加墨成淡墨青染叶的最深部；

2. 用花青调藤黄成绿色，加染两次；调酞青蓝、淡黄成嫩绿，加染一到两次，反面叶，用嫩绿染一到两次；

3. 调薄四绿，分别从正、反叶尖染到已染色的中部；

4. 背面用三绿或四绿平涂全叶"背衬"一道；

5. 调酞青蓝、淡黄成嫩黄绿，平罩全叶完成之。

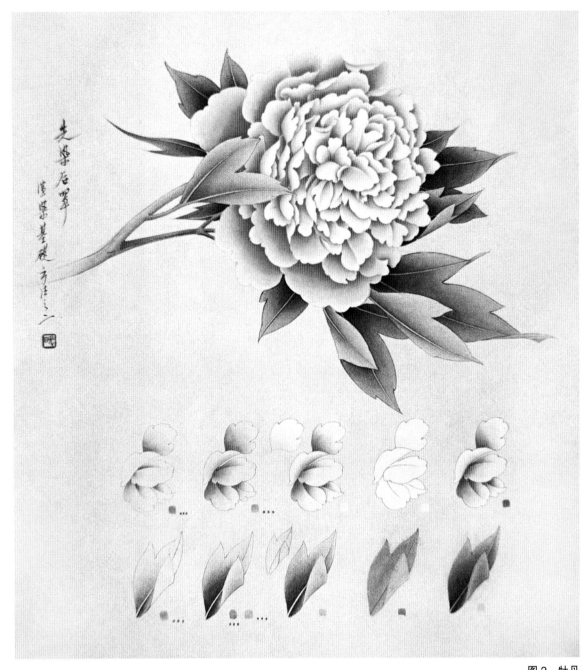

图2　牡丹

注：

①罩：在渲染设色中，上最后一道色，使色相更丰富或更柔润者，则称为"罩"。如平涂一道色的称"平罩"；如晕染一道色的，则称为"罩染"。例如在石绿色上平罩一道嫩绿，使色相增加柔润感；绿叶上罩染一点朱磦或胭脂，使色相更丰富。

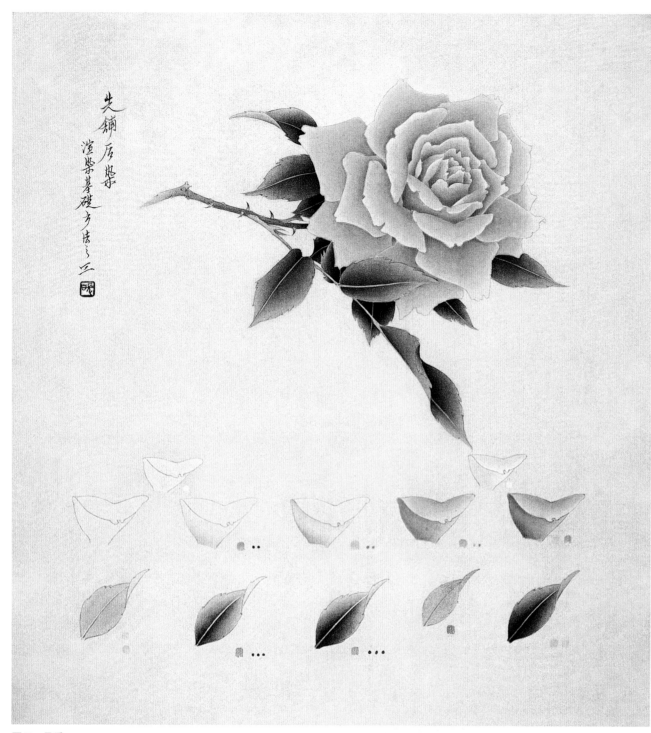

先铺后染
渲染基础乎岩之三

图3 月季

（三）先铺后染【图3】

【方法】先平涂一层颜色，然后用"晕染"的方法染出明暗浓淡，称为"先铺后染"。例如画芙蓉叶，先铺一层淡绿，然后用老绿在叶脉两侧空出水路进行晕染。又如画朱砂的花，为了使朱砂增加明亮度，先平铺一层白粉，然后用胭脂和朱砂渲染，这都是"先铺后染"。

【特点】此法画大叶容易统一，有平静感。以朱砂、藤黄画花，用此法色相较为明快。

【图例】月季

此图是"粉彩勾染"。用色是朱磦、藤黄、淡黄、花青、天蓝、四绿、白、墨。

花——

1. 正面平铺薄白粉，背衬厚白粉（此画是用绢画的，所以背衬用厚白粉，如果是纸本，正面白粉则上厚一点，因纸本背衬作用不大）；

2. 用朱磦晕染最深处；

3. 用朱磦调藤黄加深；

4. 用藤黄加深，并用白粉，再在背后晕染衬托明部；

5. 用淡黄醒染次明部，朱磦醒染暗部。

叶——

1. 用花青、天蓝、淡黄调成淡绿，平铺全叶，铺时空出叶脉的水路（反叶用更淡的淡绿铺）；

2. 调轻墨晕染出叶的明暗；

3. 用花青、藤黄调成绿色加染；

4. 用四绿在背面平涂衬托；

5. 用薄藤黄或薄淡黄，看情况加以罩染或平罩一道。

（四）承接套染【图4】

【方　法】承接套染，是以矿物质色渲染花叶的主要方法。我们已经知道"套染"是从同一个方向，层层向前晕染的；而"承接套染"则是从相对的方向层层交替晕染。例如，画金黄色的厚重花朵，先用朱磦染暗部，再以石黄从明部染到暗部，如此反复来回加染，染到色足神显为止。这种染法，利于矿物质色的渲染，染出的深浅色比较鲜明。但要注意，在染暗部时多采用植物质色和水彩色，在染明部时才用矿物质色。明暗部都用石色则较难染。层层加染石色，最好隔一日以上加染，染时用笔，要干净利落才好。

【特　点】色感较厚重、富丽，色层变化较自然。

【图　例】山茶

此图为"重彩勾染"。用色是墨、花青、藤黄、淡黄、四绿、胭脂、朱砂、银朱、朱红、白粉。

花——

1. 用花青以"套染"的方法，染出花瓣的深暗部；

2. 用胭脂以"套染"的方法，略大于花青面积进行加染；

3. 用朱砂、银朱、朱红调成朱色，以晕染的方法，从花瓣尖部染到瓣根；

4. 用胭脂加染暗部，干后用朱色加染明部，如此胭脂、朱色上下承接套染，少则两次，多则三到四次；

5. 用薄朱色将全部花瓣连同墨线平罩一遍，然后用胭脂复勾。

叶——

1. 用轻墨以"套染"方法染叶的暗部；

2. 用花青、藤黄调成绿色，以"套染"法加染；

3. 用四绿从明部染到叶的中下部；

4. 用薄黄绿平罩全叶；

5. 用胭脂醒染深暗部，用淡朱磦醒染明部。

在一幅画中，要看全局的色彩关系，来决定醒染的部位和面积，绝不能每一片叶都平均醒染。

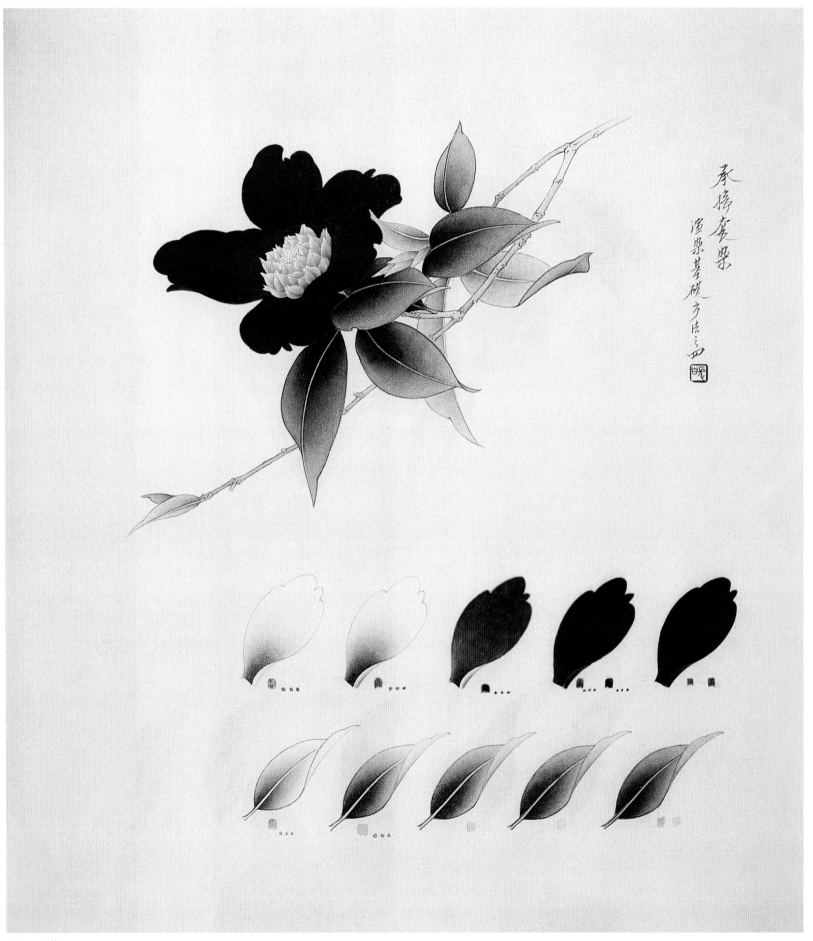

图 4 山茶

（五）平涂【图5】

【方　法】用墨或色不分浓淡明暗，以一遍或几遍涂成平整的色彩，叫"平涂"（亦称平铺）。平涂多用在勾填的方式中。平涂有空水路和不空水路而依靠墨线内缘涂色两种。

平涂用水粉色，以一次涂成为好。用石色则以一次以上涂成较为容易。亦可先用水色，以相同的色相平涂一道底色，而后涂石色。面积较小的平涂石色，亦可以一次涂成，但用色要有适当的水分。平涂如用"水色"来涂所需的淡色，可以一次完成，如要较浓的色相，则最好数次涂成。但次数亦不宜太多，多则易生闷腻。

平涂要求色相匀净，而手均色均、纸平笔顺、不忙不慢地依次进行，才能涂好。此外，每次添色时，都要将色调和一下，然后添上与上次同分量的颜色进行平涂。

【特　点】平整庄丽，富有一定的装饰性。然因缺少明暗浓淡的变化，容易平板。故具体运用时往往在深处先加染，然后平涂。如在一张画上单用"平涂"设色，那么在构图时，要特别留意形象的变化和疏密、穿插的安排，以增强画面的生动性。

【图　例】红叶

此图为"重彩勾填"。用色是朱砂、朱磲、曙红、胭脂、藤黄、土黄、花青、白粉。

"步骤图"中有五片画完整的大红叶，是不同的设色法。从左到右：1、3、4大红叶的左上方各有一片小叶，分别表示叶的背面的"背衬"设色和先上的色彩。

第一片叶　这是图中小枝红叶的画法：首先用淡墨勾线（有人喜用较浓的墨勾线，笔者以为用淡墨勾线不易见板）。其次用花青调曙红成紫色，在画的背后"背衬"染出正叶的暗部。用朱磲、藤黄"背衬"染出反叶的深部（参看左上方小叶的设色）。最后用朱砂空出水路平涂正面叶；用朱磲染反叶的暗部；用藤黄调白成粉黄，空水路平罩一道。

第二片叶　这是一片全部平涂的叶。画法是：先用淡墨勾线。继用朱砂调蛤粉（锌白亦可）成粉朱色，依靠线的内缘，空出中间中脉，平涂一道色，用朱砂空出粉朱色的水路再平涂一次或两次色，则完成叶的正面上色。然后用藤黄调白成粉黄色平涂反叶，用土黄、藤黄、白粉调成粉土黄色，空出粉黄色的水路，再平涂一道或两道色。

第三片叶　这片叶的背衬，基本上和第一片叶的背衬一样，不过另从叶尖起向上加染一道黄色，同时在叶面上朱砂时不用"平涂"而用"晕染"。

第四片叶　先用藤黄染正面叶尖，用朱磲染反叶（参看左上小叶）。再用朱砂染正面叶，用粉黄染反叶。最后用胭脂勾叶脉。

第五片叶　画法除不空水路外，与第一片叶相同。另用胭脂加勾叶脉。

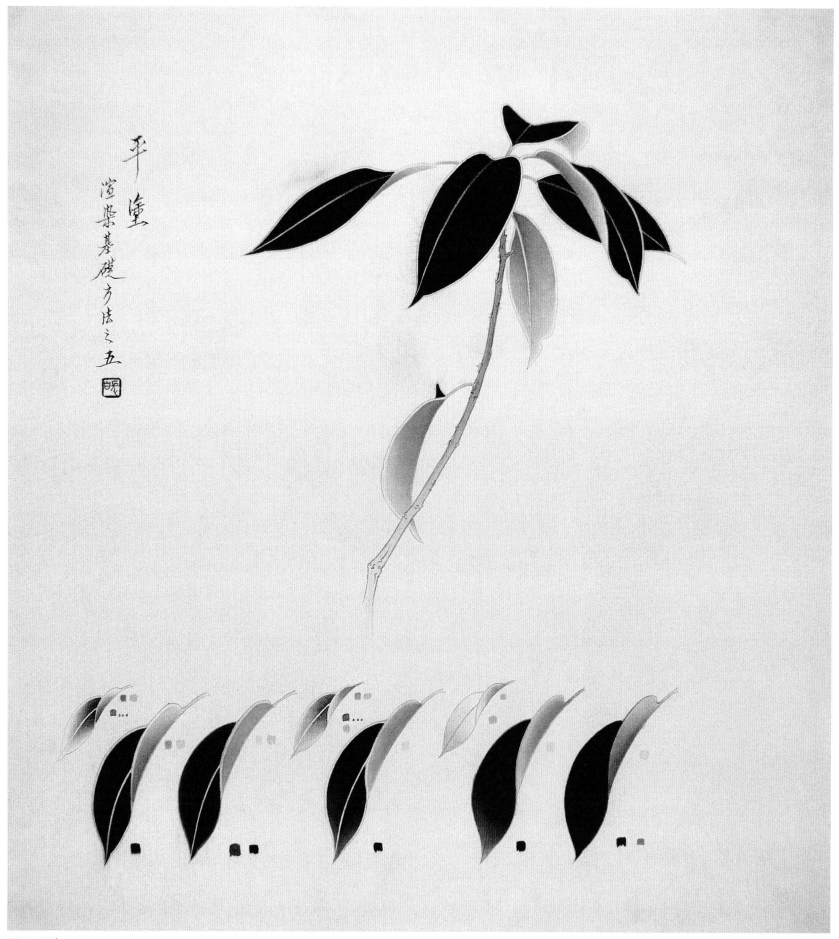

图 5　红叶

（六）混染【图6】

【方　法】混染亦称粉染，就是用粉和水色直接在画面上混染成所需的色相。例如画醉芙蓉，其花瓣的色彩，是由红、白、微绿三色互相渗透晕化配合成的。表现这种色相，其他染法都有不足之处，而混染则比较适当。

在花瓣红、白、微绿三个部位，先后着上含有饱和水分的红、白、微绿三色；再以清水笔略为引调刷染，使红与白、白与绿接晕自然，水光均匀滋润；这时如觉色度有不足处，可以点补上色，点补欠准，可再用清水笔略为刷染，如此干后有娇嫩之感。如在干后仍觉最深处色相不足，则可醒染。

混染用笔要准、快、轻、简，用粉要细，上色用水要较多，用色的深度要过于干后的色度。

【特　点】色感效果有娇嫩滋润、辉晕、透明之感，表现荷花、芙蓉、露中花朵有独到之处。

【图　例】荷花

此图为"没骨混染"。用色是曙红、花青、藤黄、淡黄、四绿、白。

花——

用五个小酒杯（深的梅花碟亦可）调深浅两种曙红，深浅两种淡绿和白粉；再用五支笔各蘸一种色；另用两支清水笔，一支用来引粉混合，一支用来刷染。

1. 先用深曙红勾着花瓣红色部位，用深绿勾着绿色部位，用白粉勾着白色部位；

2. 接着用清水笔将白色分别引渗到红、绿二色中去……如此用上面方法中所说的"上色"、"混色"、"补色"、"醒染"的顺序完成外面花瓣的设色（荷花花瓣外面深、里面淡）。以同法用浅绿、浅红、白混染里面花瓣的设色；

3. 用浓、淡红色丝花脉。丝的形态可用曲直线或曲折线，亦可兼用。纸本丝正面，绢本亦可丝背面。

叶——

先调深绿、淡绿、黄绿、淡黄绿、三绿五种色。

1. 先用深绿上暗部，浅绿上淡部，以黄绿点明部；

2. 随即用清水笔刷染而成。如此用不同的绿色，一小块一小块空出叶脉的水路而完成之。等干后在背面平涂三绿进行背衬。然后全面观看，如色度有不足之处，再为醒染。

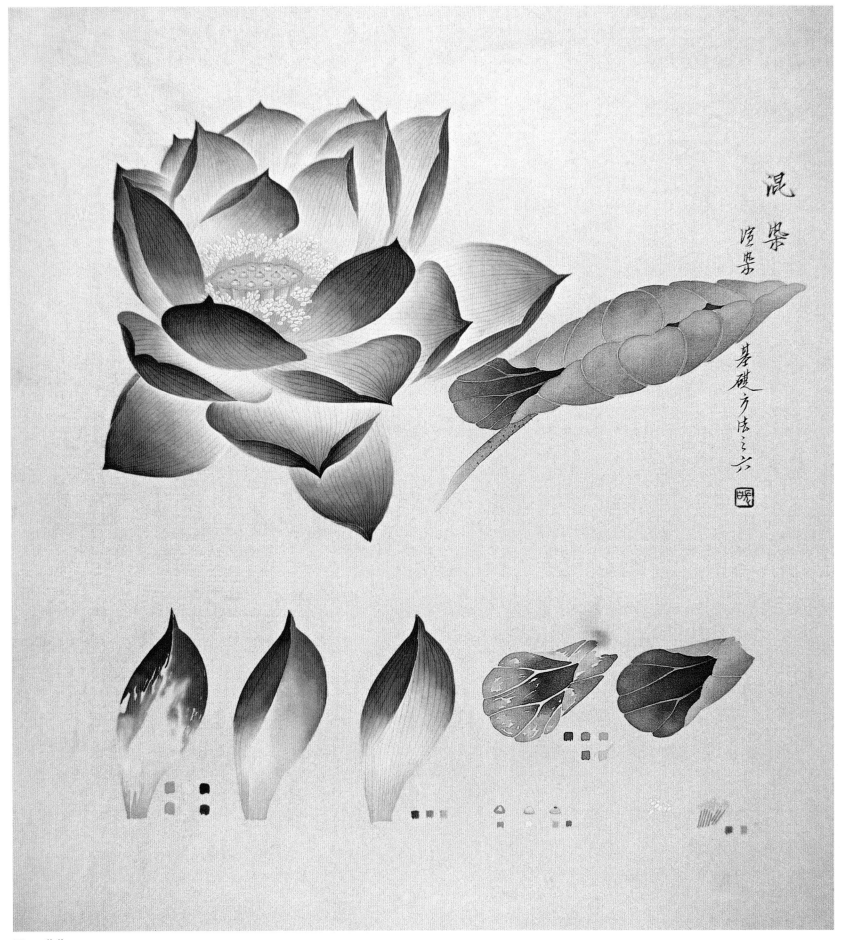

混染

渲染

基础方法三六

图6　荷花

18

（七）接染【图7】

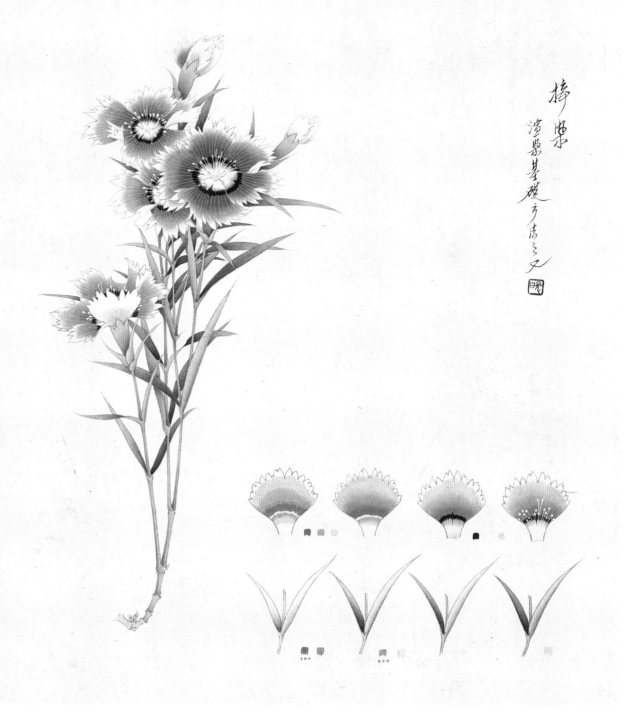

【方 法】 "接染" 是取图案色厚艳的特点,避免难于加染的缺点而设计的染法。白色在 "接染" 中是调配接色深浅的主色。接色以同次色和类似色相接为好。接色的厚薄须看表现对象的色感而定,不宜过厚,厚不易接,过薄则不显特点。

【特 点】 色感较厚艳,有绒光透粉之感。

【图 例】 石竹

此图是 "粉彩勾染"。用色是图案色的紫罗兰、曙红、普蓝、白粉,国画色的花青、嫩黄、四绿。

花——

先用紫罗兰略加普蓝调成暗紫色;再用紫罗兰略加一点普蓝调白粉成粉紫色;蘸少量粉紫色再加白粉成浅粉紫色;蘸少量浅粉紫色略加一点曙红;再加白粉成淡粉紫色;另调白粉,如此调成厚薄相同的五种色彩。此外再调水色淡绿备用。然后每色用一支笔上色,另用小白云笔接刷。

1. 按花瓣的深浅色位,依次将粉紫、浅粉紫、淡粉紫色犬牙交错地着于花瓣的上部;

2. 随后即用清水小白云笔,在指间夹平笔毛,由淡到深顺次将三色调刷接匀。接刷用笔的方向,是先上下轻刷,然后轻轻地横扫一下。刷笔要随刷随夹以清除笔上积色,刷要不露笔痕,色如晕化方好。再如上法,用浅粉紫、淡粉紫、白色接染花瓣的下部;

3. 用暗紫色画斑纹,用白粉点丝瓣尖,用淡绿罩染瓣根;

4. 用淡白粉丝花脉,用厚白粉丝点花蕊。

叶——

1. 用淡墨晕染叶的正面,用淡墨调花青染叶的反面;

2. 用淡绿加染叶的正面,用浅淡绿加染叶的反面;

3. 用四绿薄罩叶的正、反两面;

4. 用浅淡黄绿罩染正、反两面。

图7 石竹

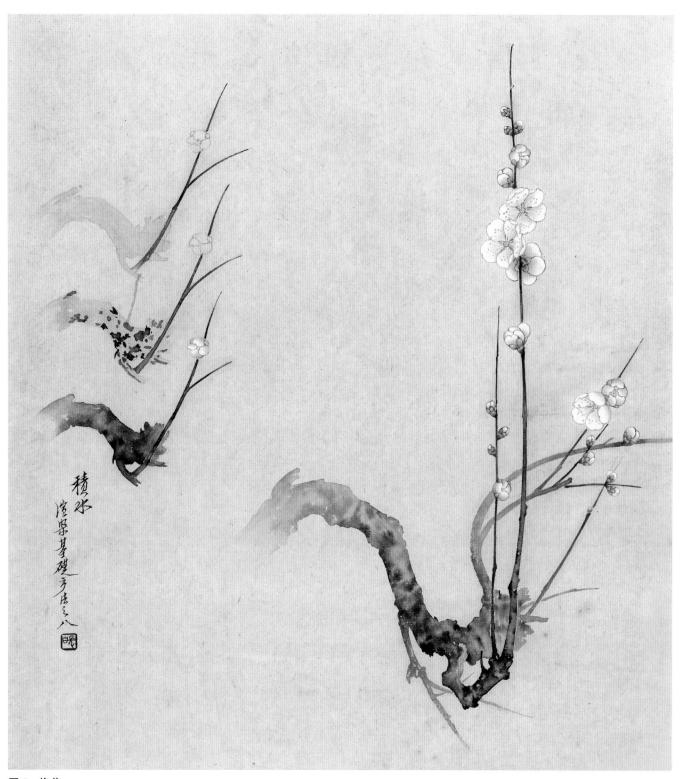

图 8　梅花

（八）积水【图 8】

【方　法】先用清水墨（用清水亦可，如用清水墨，枝梗的外轮廓则较明显。如枝梗以赭墨色为主的，则可用淡赭墨。以墨绿为主的，则可用淡墨绿）平铺，铺笔要有笔意，随笔略露白斑；然后用浓、淡墨点垛所需之处；继之在需要的地方加点清水、石绿、赭石等色；等干后看情况可罩染所需的水色。这是大梗的画法。如画小枝梗，则可用浓、淡墨，或浓、淡的墨赭、墨绿，以较多的水分来写画枝梗，随即加点石绿、赭石等所需之色。"积水"法用于画花的枝梗和斑叶，有其独到之处。

【特　点】简便自然，柔和有韵，用于雅淡的情趣中更觉相宜。

【图　例】梅花

此图是"没骨淡彩"（因主要对象枝梗是没骨的）。用色是赭石、花青、藤黄、曙红、三绿、白粉。

梅花的画法是"先染后罩"，前面已经说过。

现将枝梗的画法，说明如下：

1. 先用浓、淡墨以适当的含水量画小枝，随即蘸三绿加点，任其自然渗化。等干后用清水墨铺画大梗；

2. 随后用浓、淡墨点垛所需的深浅部，用三绿、赭石加点所需的地方，任其自然干透；

3. 在需要的部位略加染淡赭和花青（如不需要可以不加）。

（九）点染 【图9】

【方　法】 "点染"在工笔花鸟画中，常用来表现小花、小草、昆虫、柳荸等细小的形象。因细小的形象勾染不易生动，而点染则效果较好，故多用之。其方法的要点，是根据对象的形神特点，注意用笔的起落、转运、轻重、快慢；用墨、用色、用水的浓淡、深浅、干枯、先后；有顺序、有定数、一丝不乱、干净利落地将形态简洁地表现出来，切忌乱涂乱改。如能做到笔情流利、墨趣自然、形态生动就好了。

【特　点】 表现形象简洁生动，有笔情墨趣的美感。

【图　例】 草虫

这里略画几种小草、昆虫作为学习"点染"的参考和启发。至于具体的画法，很难说得具体周全。学者不如多看看、多想想，用笔多多试画，从反复的实践中去体会如何运用笔墨来表现这些物象。初画时可能不那么简洁自然，这是必然的，熟练后就生动了。

点染草虫在当代的画家中，王雪涛先生是画得很生动的。1979年北京荣宝斋出版的《王雪涛绘写意花鸟草虫》，可以作为研究分析、临摹学习的范本。

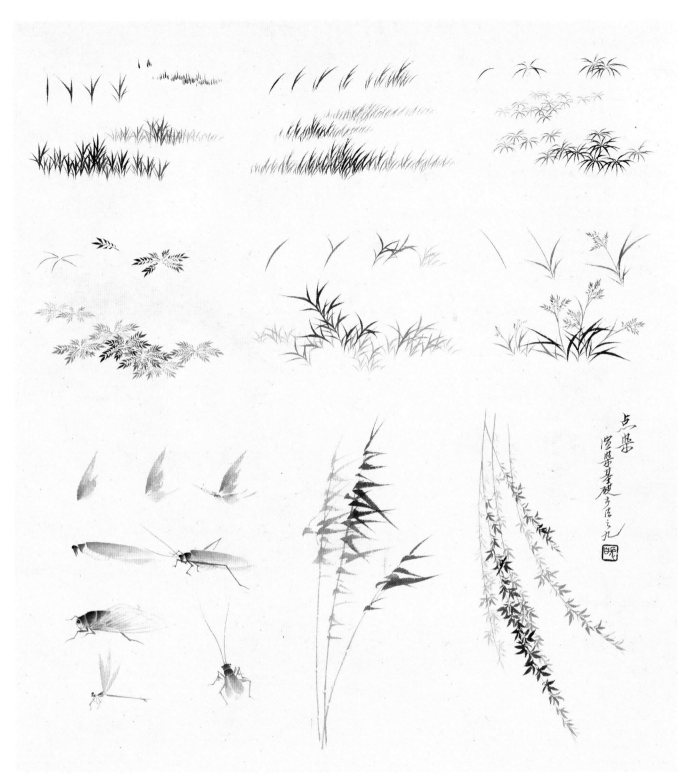

图9　草虫

（十）烘晕【图10】

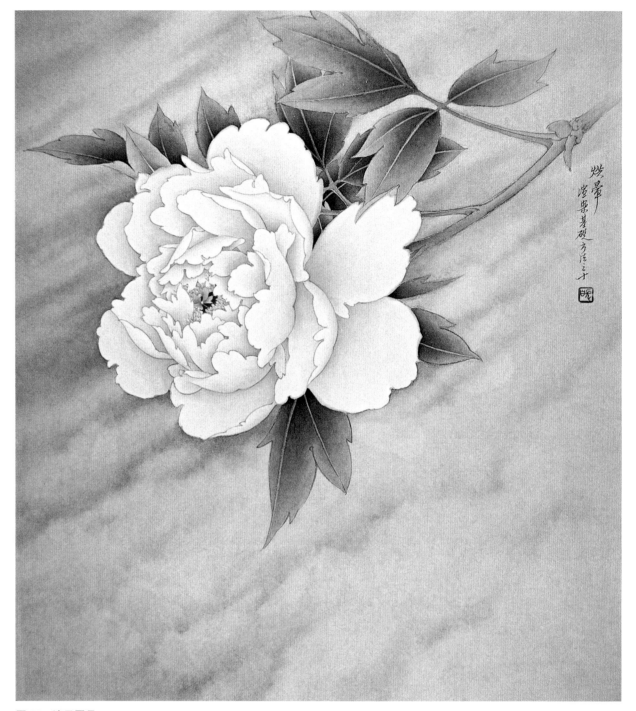

图 10　流云弄月

【方　法】烘晕是晕染和混染根据不同对象和要求的变化运用。它的主要作用是，有变化地衬托物象以及增加画面的气韵感。例如白花、素鸟在白色的纸上不易显现，如用淡赭、淡绿等在其四周进行晕染，就可以把它衬托出来，即通常所说的"烘云托月"法。又如为了增加画面的色泽韵味，有时在各物象之间进行晕染，亦是"烘晕"的运用。至于朝霞、暮日、风雨、彤云、白浪、冬雪、白云苍狗、中天明月等的表现，都以"烘晕"为主，不过处理的手法各有差异而已。

【图　例】流云弄月

此图烘晕用色是花青、藤黄。

具体画法是：

1. 先调深、淡两种花青，一种青绿备用。备小底纹笔一支用来刷清水，羊毫笔三支用来上深、淡花青和青绿，中白云一支用来混刷；

2. 用清水羊毫依靠花叶边缘勾铺清水，随即用清水底纹笔接铺，如此将要烘晕的一部分画面铺上一层均匀的清水（由于画面较大，而云态较复杂，不能在清水未干时全部一次完成，所以分先后几部分来画）；

3. 根据设想的云态浓淡的部位，将浓、淡的花青点染上去；等花青渐渐化开时，即用中白云蘸上清水，用手指夹平笔毛，依据云态将花青进行有轻重的理刷；如看某处云态有色相不足时，随即点补花青进行理刷；如发现某处太深时，可用清水笔夹干进行吸刷（未干时的点补、吸刷不宜多，否则容易花）。如此一部分、一部分地进行烘晕，任其自然干透。待全部干透后，看是否理想，如某处还觉太深，可用橡皮轻轻理擦；如某处还觉太浅，则可重上清水进行点补理刷。等干后再在花叶四周用青绿进行有浓淡的一次晕染，以增加韵味感。

以上是此图白云的烘晕过程。其他云天的画法与此相仿佛。这种烘晕，特别要注意：一是铺水要均匀，水分掌握在有水光而平均的分寸上；二是要随云态有大有小、有深有浅地上色；三是要随云态胸有成竹、轻快不乱地进行理刷。

（十一）衬托【图11】

【方　法】衬托的作用同烘晕相似，烘晕是有浓淡的烘托，衬托则用平涂的方法，因方法各异，效果也就不同。衬托用色除"水色"外，多用图案色和"石色"。

衬托的目的，总的来说是：突出画面形象、丰富画面色彩、融洽画面色调、增强画面装饰性。例如用石青来衬托玉兰以及一些白色花朵；用淡赭、淡绿、淡青衬托花木；以及用有色纸来作画，都是这种作用。

衬托除正面外，还有背面的衬托，称为"背衬"。背衬在绢和很薄的矾纸如"蝉衣"上起的作用较大，在厚的矾纸上作用很小。背衬的作用是显现正面色相的色度，能起到"薄中见厚"、免使画面脏腻的作用。例如以朱砂衬赭石、以石黄衬藤黄、以石青衬花青、以石绿衬绿色都是这个目的。

衬托着色虽是平涂，但不能理解为一次涂成。一般说来，淡色以一次到两次涂成为好；图案色必须一次涂成；石色可一次完成，亦可几次涂成，要看用色和面积大小而定。背衬涂色有时也因要求不同，有用平涂，有用晕染的。

【图　例】玉兰花

此图花叶的表现方式是"粉彩勾染"，但因衬托用朱砂，通常都称为"重彩勾染"。此图用色是土黄、藤黄、花青、四绿、曙红、朱砂、银朱。

玉兰花的画法是：先用土黄晕染，然后用白粉罩染，再用藤黄加染。托片是先用清墨晕染，后用土黄加染，再用淡绿加染。画叶则先用淡绿晕染，后染四绿，再用淡黄绿平罩。

衬托用色是朱砂调银朱。先用小酒杯将色调好，分量要比估计需用的多一些，免得不够用（重调色往往色相不能一样）。然后用叶筋、羊毫各一支分别蘸色，从画面空白处可以分割的地方下笔，先用叶筋色笔依靠花叶边线勾线上色，随即用羊毫色笔按色平涂，如此边勾边涂，边涂边勾，一气涂成外部空白处，然后勾涂中间的空白而完成之（先涂内白后涂外白亦可）。

平涂衬托要注意的是：每次蘸色必须重合，分量亦须相等；上色前要考虑先后顺序；上色时必须心平气和、不快不慢、手势均匀、动作轻快、始终如一地进行下去；不论面积大小都要一次完成，才能得到好的效果。此外，还应注意粉色衬托的调色，过厚过薄都不好，过厚花易僵，过薄易见底。水分多易显花斑，水分少则难行笔，色亦见枯干。

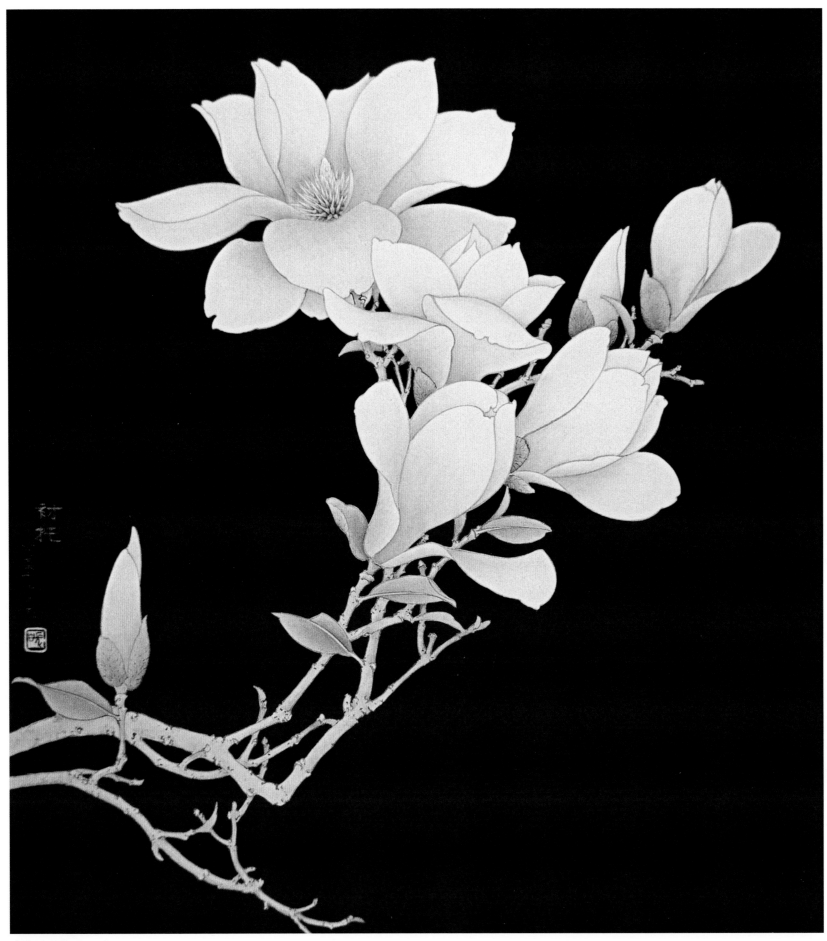

图 11　玉兰花

（十二）蝴蝶染法【图12】

　　蛾、蝶、蝉等草虫的设色，并不包括在花卉的"渲染方法"中。编在"翎毛"中也不合适，单独编绘则觉分量太轻。如在花卉设色中不谈到它，亦总觉不妥。因草虫不但体态轻盈，而且色彩甚为优美，艳丽淡雅为人喜爱，是工笔花鸟画常表现的对象。所以在此略举几例作为设色的参考。

　　此图各种蝴蝶，都是蝶中负有盛名的，色、形变化各有特点。从色来说，有冷色、暖色、中间色、闪光色、纯色、浊色等单独呈现以及不同的配合变化。蝶翅色彩的分布变化也很多，有上下部分的变化、大小面积的变化、色彩明暗的变化。对比色、类似色等混合排列的变化，还有大小点和粗细线的变化等等。但设色的步骤都是相仿的。图右上角则是画蝶的大体步骤：

1. 用轻墨勾身、翅的线，淡墨勾须，浓墨勾足；

2. 用清墨"套染"翅、身的明暗浓淡，染时要注意，用水不能多，带有一点干擦的味道，待染完成时有点毛茸茸的感觉；

3. 用淡墨加勾擦部分翅脉，加染头、身的浓部。用柠檬黄染前后翅，用藤黄加染深处；

4. 先用朱磦加染朱红处，等干后用炭精粉分浓淡轻擦全身，并略略擦出形象外，使之有蝶粉的感觉。

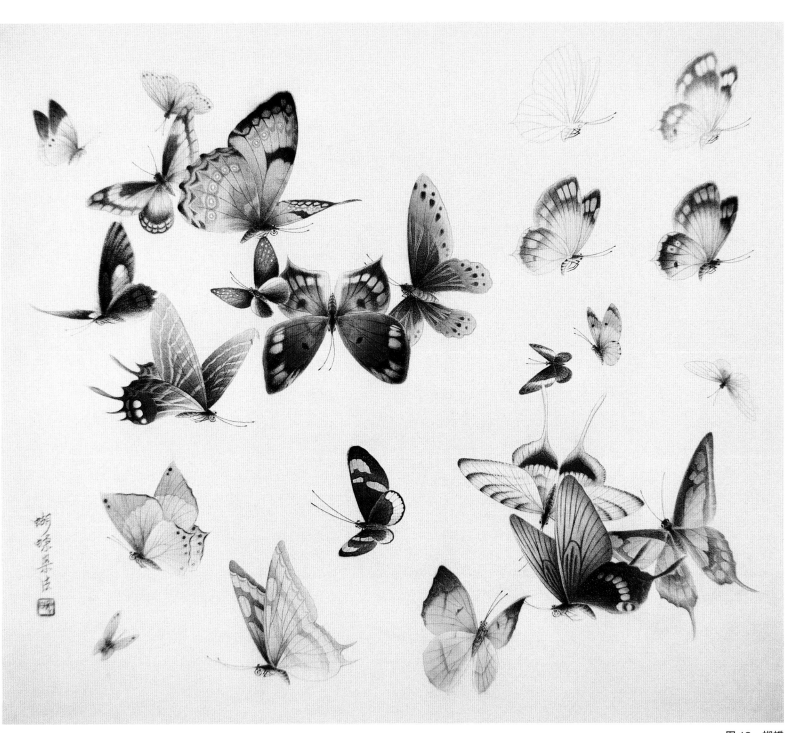

图 12　蝴蝶

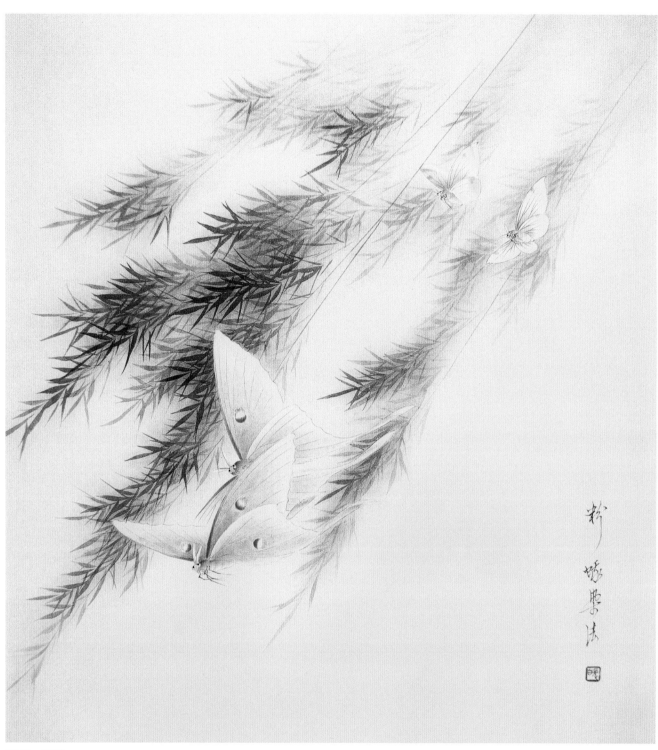

图 13　粉蛾

（十三）粉蛾染法【图13】

粉蛾的画法，同蝴蝶大体上是一样的。现将绿尾蚕蛾和粉蛾的画法略说如下。

"绿尾蚕蛾"的画法是：

1. 用轻墨勾线；

2. 用曙红染翅上红色部位的暗部，用朱砂调朱磦加染深浅处，用白粉染白斑纹，尖部加染黄色；

3. 用薄白粉染翅的明部，用四绿从翅的暗部染到明部（两次），在背面用三绿染"背衬"；

4. 用朱磦、藤黄、土黄、淡绿、白粉渲染头身，用浓墨点睛。

"粉蛾"的画法是：

1. 用轻墨勾线；

2. 用清墨晕染斑纹；

3. 用薄白粉平铺全蛾，然后用藤黄、土黄、柠檬黄、嫩绿分别先后渲染；

4. 用浓墨点睛复勾足。

用点染的方法以不同的浓淡墨画垂柳，用花青晕染柳的深部，然后用深、浅绿加染，最后用嫩黄绿进行全部烘晕。

（十四）昆虫染法【图14】

在这幅图例中，我简要地选画了蝼蛄、蝉、天牛、蜜蜂、蜻蜓、青色丝蜻蛉、细腰蜂、螳螂、蟋蟀、纺织娘等一些常见的昆虫。都是用"勾染"的方式来表现的。昆虫用勾染的方式来画，因形体小不容易生动，要在白描写生处理时，特别留意头、须、脚的动态变化，方能抓到昆虫神态的特点。现将蝉、蜻蜓、蜜蜂、纺织娘的设色步骤分别说明。

蝉——

1. 用淡墨勾蝉的头、身、脚（被翼盖着的腹尾部不勾线），用清墨勾翼的外形，用轻墨勾翼的翼脉；

2. 用轻墨"套染"各部位的明暗浓淡，以没骨法微空翼脉边白，染出被蝉翼盖着的腹尾部分；

3. 用花青调墨染各个部位的暗部，干后用赭石、土黄分别加染各个所需的部位；

4. 微留翼脉边白，用淡绿染出透出蝉翼的叶影；

5. 用白粉点眼的高光，用赭石丝翼脉的基部。

蜻蜓——

1. 用轻墨勾形象的轮廓线和翅的主脉；

2. 用曙红"套染"头、躯、尾各个部位，用薄曙红染翅的暗部，干后用大红薄染到全翅，然后用不同深浅的曙红和大红丝翅网；

3. 用黄、粉黄、橘黄、曙红等色渲染头部，用深浅曙红勾脚。

蜜蜂——

蜜蜂的画法比较简单，头、身勾线后用轻墨"套染"，翅用清墨"没骨套染"，然后头身用赭石、土黄加染，翅用花青薄染，最后用轻墨丝脚。

纺织娘——

1. 先用轻墨勾形象线，用浓墨勾须；

2. 用绿色染各部位的深暗处；

3. 用嫩绿加染每个部位的十分之九处；

4. 用四绿从明部晕染到暗部；

5. 用深浅不同的绿色丝翅脉；

6. 用淡绿、土黄、柠檬黄、白粉设色腹部；

7. 用粉黄涂齿，白点睛。

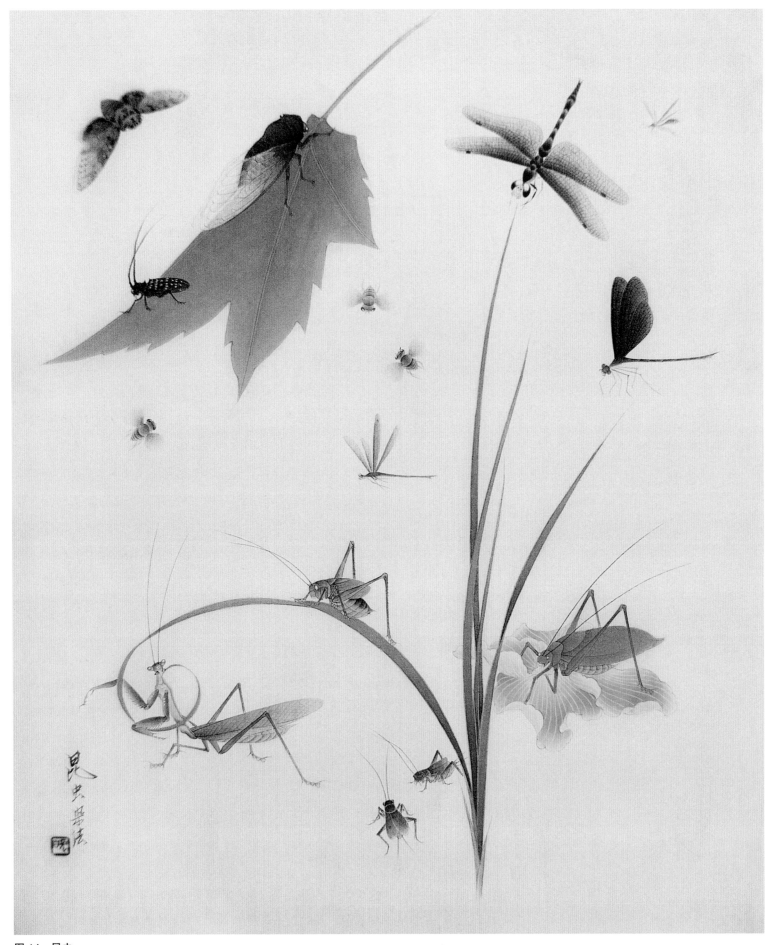

图 14 昆虫

图例共分为白描、墨彩、淡彩、粉彩、重彩五类，可以说工笔花卉各种基础的表现面目都有了。如能变化运用，则更为丰富。

图例共有 123 幅。白描 4 幅，表现各种勾法。墨彩 7 幅，表现对明暗浓淡的不同处理。其余淡彩、粉彩、重彩，则着重在色调与配彩的变化表现，以及渲染方法的灵活运用。希望阅读时能抓住重点，把各幅画对照起来看，从比较中体会它们不同的表现手法和情趣。

粉彩中的白牡丹、水仙、月季，重彩中的茶花，由汪采岚绘。

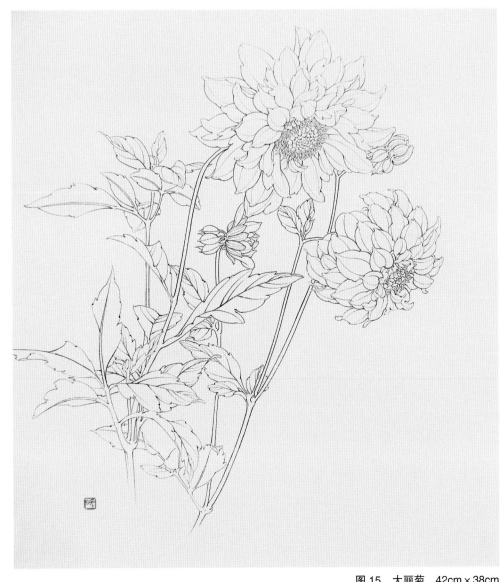

图 15　大丽菊　42cm×38cm

（一）白描【图 15~18】

国画中的笔与墨，单就风格与形式而论，是起到重要作用的。如果国画中失去了笔墨，似乎也不像国画了。

白描的重点在于用笔。如何用笔，是关键之所在。平时我们常说"笔情墨趣"，到底笔情在什么地方呢？是用笔的轻重快慢、停行起收吗？是线的方圆粗细、流利厚重吗？还是它的刚柔和动静呢？这些都是基本练习中所要求理解和掌握的东西，绝不能忽视。

我们综合了外在形象的运动变化，通过感受者的知识感情的过滤、融合酝酿成一定的情趣、意趣，反映这种情意的艺术，则是笔情的实质。

由此我们可以理解，白描勾线，必须反映有情有意的神态。所以勾线时，要用情趣、意趣来指挥画笔，刻画形象，才是正确的方法。

如果一幅白描作品，一眼看去，就被画中事物的情意气氛感染了你的情绪；而后你才看到具体形象的美与丑；然后你发现了线的旋律性，用笔的动静、刚柔；感到一种艺术的完美享受。这才是一张好的白描作品。反过来说，你所看到的，只是笔的停行起收，线的刚柔动静，或是墨的干湿浓淡；而不见形态的美与丑，分不清形象的是与非；形神俱失，情意无存，这叫做"有笔无情"，也就是"无笔"。

这里勾了四张白描。《大丽菊》（图 15），《菊花》（图 16）是一色浓墨的"单勾"，《月季》（图 17）是浓淡墨的"单勾"，《水仙》（图 18）是浓淡墨的"复勾"。作为对白描勾线的参考。

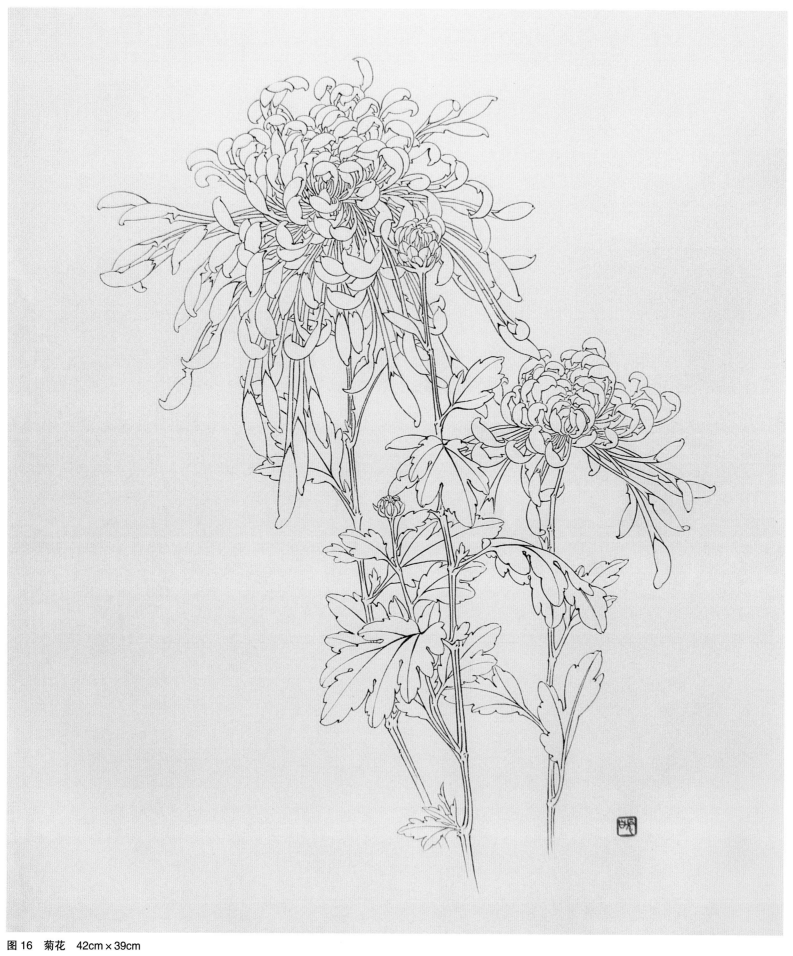

图 16　菊花　42cm×39cm

图 17　月季　43cm × 38cm

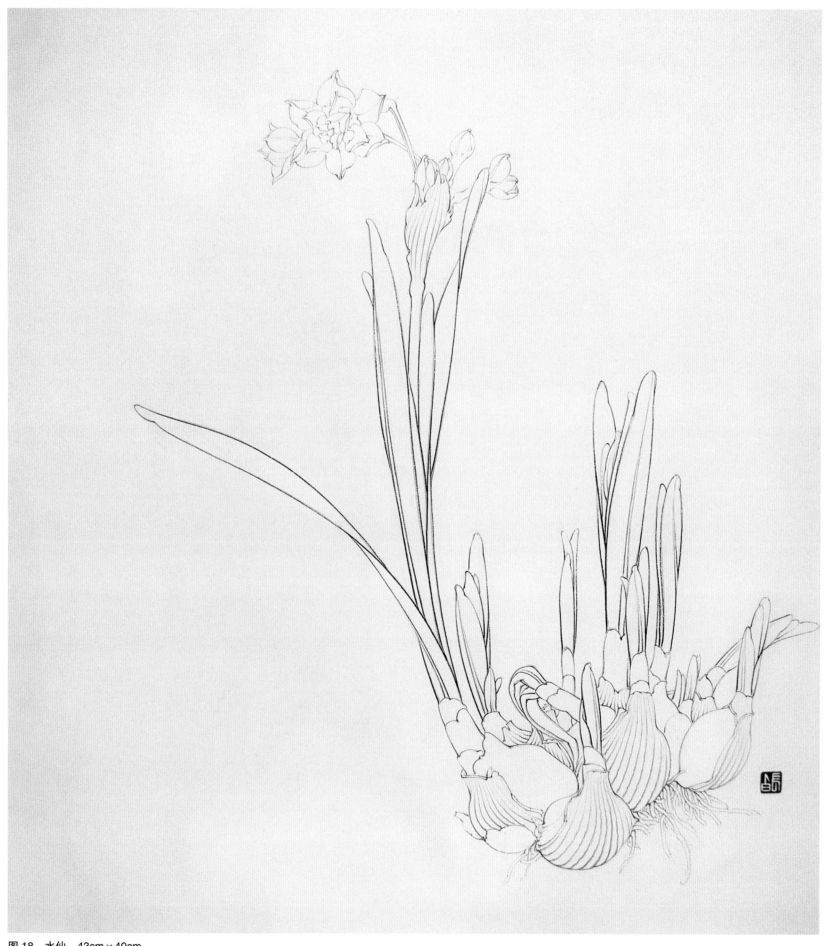

图 18　水仙　43cm×40cm

（二）墨彩【图 19~25】

完全用墨表现对象，在中国画中是一种重要方式。在工笔花鸟画中，虽然以白描和设色为多，但"墨彩"也别具一格。尤其在设色的基础训练中，这是处理明暗浓淡、前后层次的重要基本功夫。从元明到现代的花鸟作品来看，对这方面的学习、研究常常被忽视了，因此影响到设色水平的提高，我们必须重视这方面的研究和学习。这里画了 7 幅"墨彩"，作为读者学习、研究明暗浓淡处理的参考。

《灯笼花》（图 19）。此图处理层次、明暗的手法，是工笔花卉对这方面问题处理的主要方法，即"浓浓淡淡来相衬"。它有三个要点：其一，总的来说，前浓后淡：最明最暗的在最前面，渐远暗部渐淡，而明部最高明度都为白底色。其次，从局部来看，有以浓衬淡的，也有以淡显浓的，以浓衬淡求其厚实感，以淡显浓则取其虚空。其三，对浓淡、虚实的处理，要掌握能突出主要部分，要求前后层次分明，既要有变化又要统一不乱，具有平衡感。

《石竹》（图 20）。这是《灯笼花》处理明暗浓淡的手法，在复染、细小的对象上的运用，进一步说明"浓浓淡淡来相衬"的手法特点。

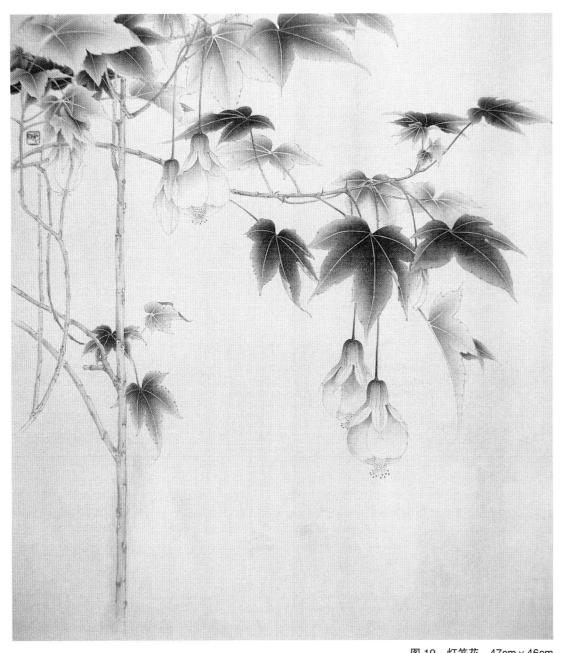

图 19　灯笼花　47cm×46cm

《墨荷》（图 21）。此图处理明暗浓淡的手法，原则是和《灯笼花》相同的，但主要用"渐远渐淡，以浓衬淡"的手法来渲染，也是《灯笼花》中所说的"以浓衬淡取其实"的一例。

《竹枝》（图 22）。此图处理明暗浓淡手法同前三图，主要不同点是"前浓后淡，以淡衬浓"，也是"以淡显浓取其虚空"的一例（此图是没骨渲染）。

墨彩渲染，要以"惜墨如金"的态度来用墨，才能把画染好。在墨彩渲染中，有两种毛病是很容易产生的，那就是"闷"和"平"。造成"闷"的原因不是浓墨上得太足、太大，就是浓淡失调，破坏了浓淡的比重。造成"平"的原因，则是淡墨太多，浓处不足而"失神"，不然就是渲染时，不看具体情况，平均对待所致。此外，渲染时还要注意到"笔线到处贵用墨，墨不碍笔画始生"的要点。

作画设色，要有色调，色调要有情味，白描用笔要有笔情，墨彩用墨要知墨趣，这都是使人喜欢这些不同画类的一种原因。如果失去了各自的特点，那么也就会减少或失去自身的感染力。

一幅好的"墨彩"作品，往往会比设色的更使人喜欢，觉得别有风味。为什么呢？其原因在于，一张好的墨彩，它的明暗浓淡变化，往往比色彩画更丰富、更微妙，尤其是在似有若无的淡色表现中，特别能发挥"墨有尽而意无穷"的作用，令人有余音绕梁之感。在沉静中，也往往会产生"寄至味于淡泊"的意趣。一种纯净、素雅、朴实的美感油然而生，给人以快慰。这是不是"墨趣"？我想是的，那么这也是"墨彩"的特点了。

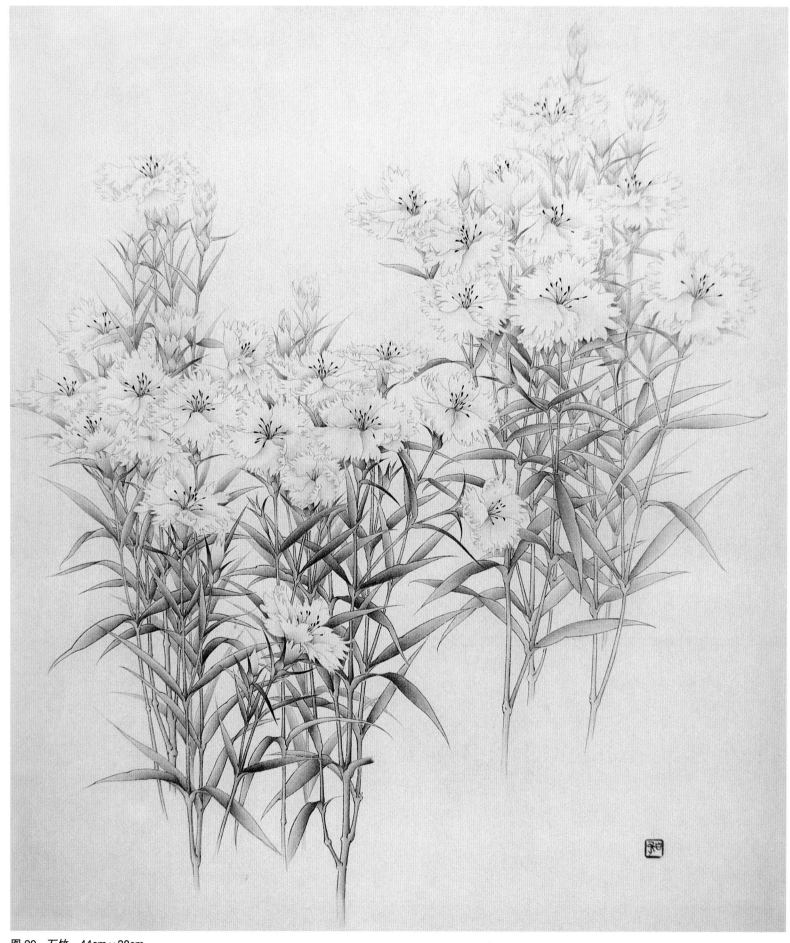

图 20 石竹 44cm×38cm

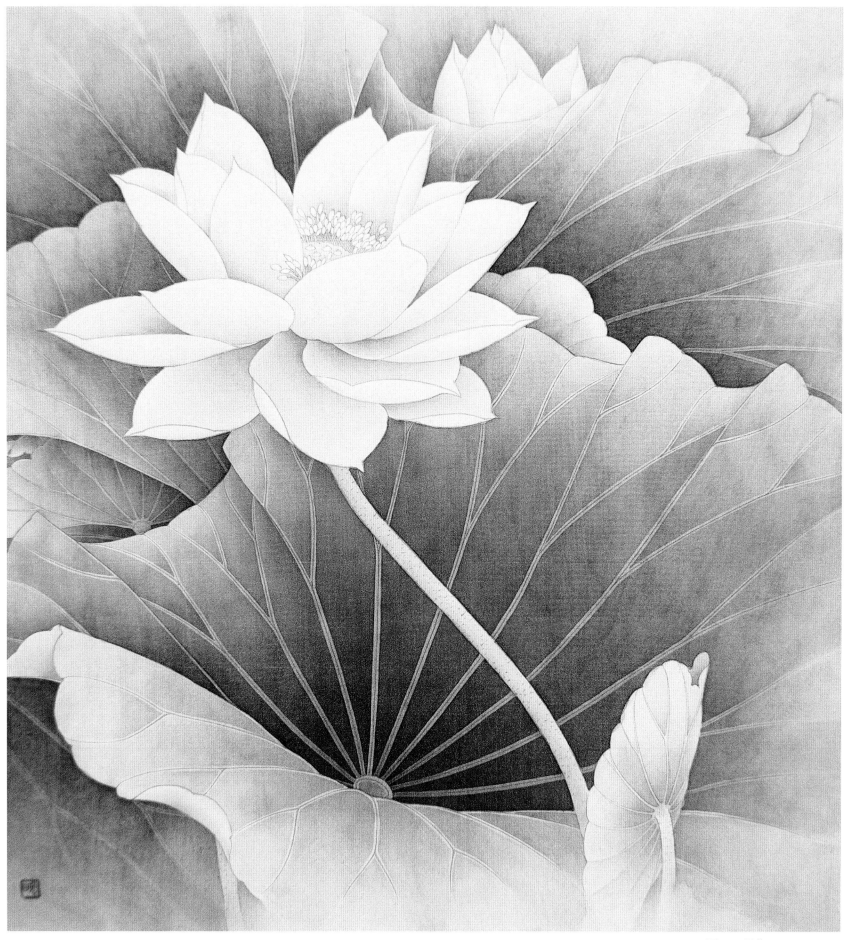

图 21　墨荷　49cm×42cm

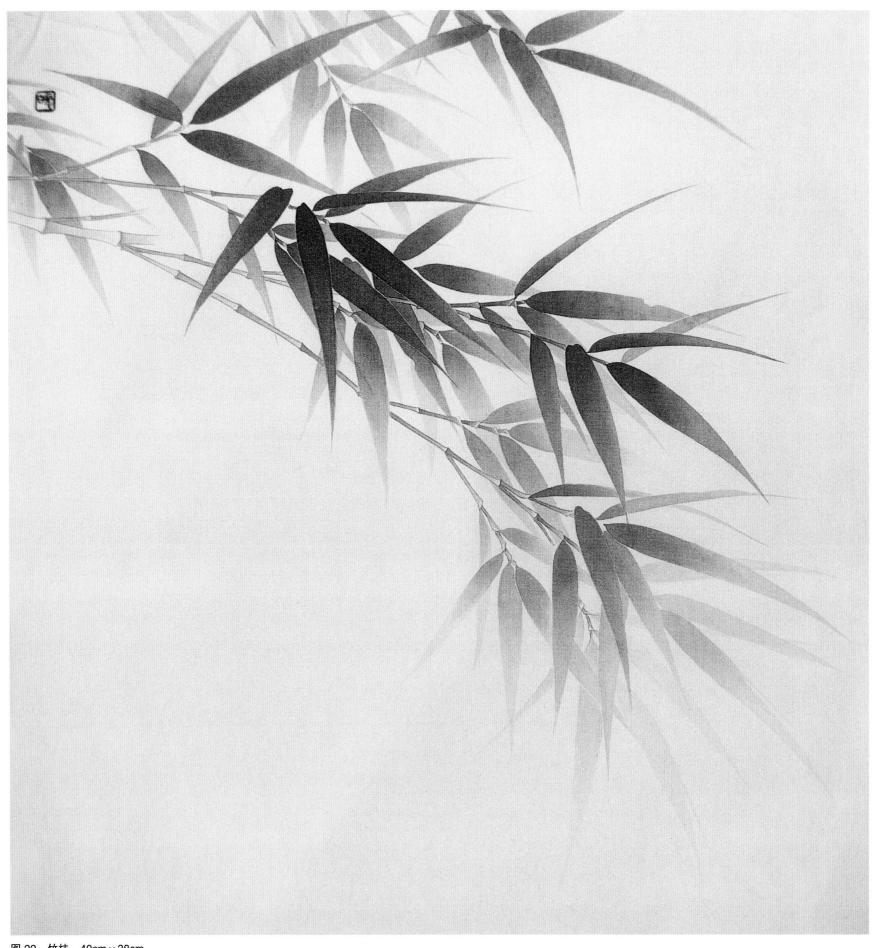

图22 竹枝 40cm×38cm

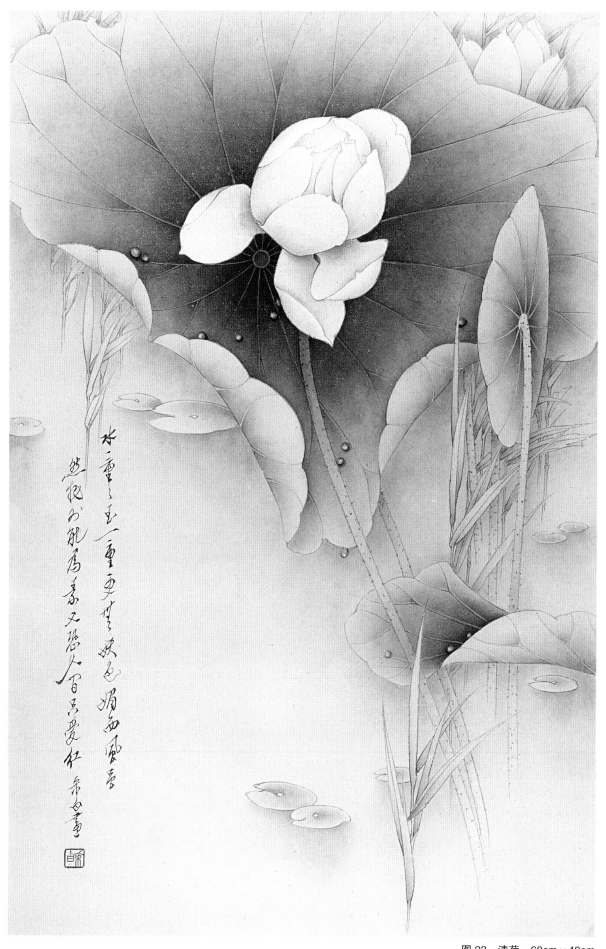

图23 清荷 60cm×40cm

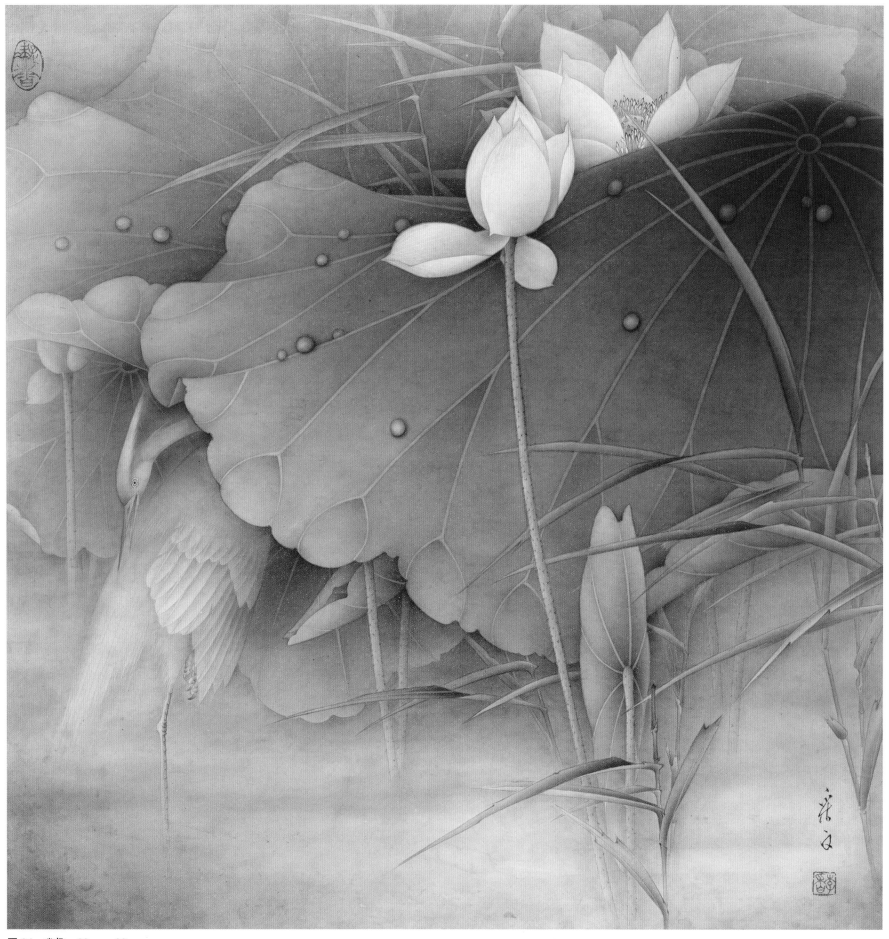

图 24　幽趣　60cm×60cm

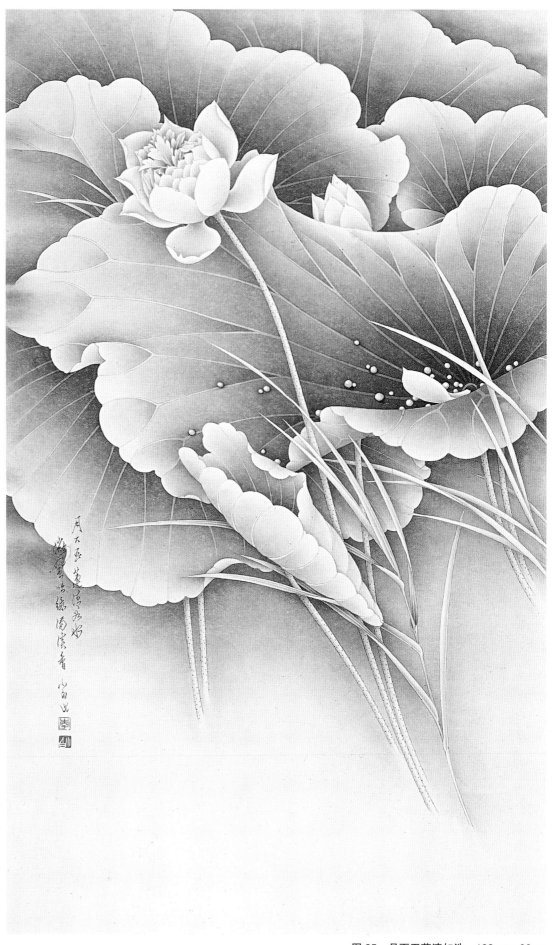

图 25 月下玉莲清如洗 132cm×66cm

（三）淡彩【图 26~35】

苏东坡歌唱西湖说："水光潋滟晴方好，山色空蒙雨亦奇。欲把西湖比西子，淡妆浓抹总相宜。"西湖之美，美在湖山自然景色的幽丽、奇秀；美在水光潋滟，山色空蒙。所以桃红柳绿之浓妆，只是有添湖光春色"秀丽"之妩媚；银装素裹之淡抹，只是以增云峰翠谷"幽奇"之雅趣。我想"淡彩"设色也仿佛如此。

淡彩幽雅成墨趣，秀丽宜人在笔端。

淡彩兼有"白描"、"墨彩"的笔情墨趣，设色只是增添"情"、"趣"的妩媚和风韵而已。这是作淡彩的重要观念。我们绝不能祈求于脂粉的力量，把一个形态、风韵、情思都不美的人，打扮成为仙子。

淡彩，前文说过，是以浅淡的色彩，在白描、墨彩的基础上设色。但是"浅淡"不要理解为"单调"。工笔设色，从色感上来说，要在"单纯中求变化，复杂中求统一，雅淡中求明快，娇艳中求娴雅，富丽中求韵味"才对。淡彩的设色，就是要在"单纯中求变化"。变化，有依赖于"墨趣"的，如《芍药》（图26）；有依赖于色味的微小变化的，如《春兰》（图27）；有依赖于浓淡的轻微差别的，如《绿梅》（图28）；有几方面都具备的，如《山茶》（图30）。所以，色感又比其他几张更觉丰富有变化。总括一句，设色从色感上来说，要有变化、有韵味。

色彩的感觉和色彩表现的感情决定于景、情、意三者统一下的"情境"。所以设色是运用色彩的效果，来更有力地表达出物象的"情境"，淡彩设色更是如此。现在试谈一下对《绿梅》一图设色的设想过程，以帮助对设色的理解。

"众芳摇落独暄妍，占尽风情向小园，疏影横斜水清浅，暗香浮动月黄昏。"《绿梅》这幅图例，是想通过对这个情景的表现，以反映所感受的"清幽"情趣和"高洁"的意向。为了能较确切地表达这种境界，选择了白描淡彩的表现方式。设色也就集中在能烘染出"清幽"的情味，并体现出"高洁"的气息感。所以决定以较沉着的淡绿色为主色调，以浅绿的微暖来反映春意，以微青来显示寒意，从而烘托出清幽的情味。同时适当地减弱了绿梅的鲜艳度，并把黄色的花蕊改用浓墨来点，一方面是为了增加清与寒的感觉，一方面则是为了增加黑、白两色的对比力量，使画面增加精神。其次是把老梗的赭铁色改为淡墨绿色，以增强淡雅感。把新枝的青绿色改为墨青色，以减弱它的艳丽性，从而使整个色相统一于"清幽"的雅淡中，给人以炉火纯青的纯净感，从而引发出"高洁"的意趣。

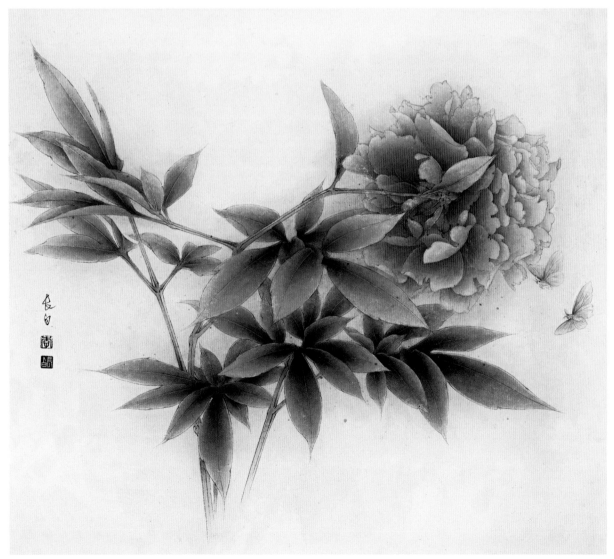

图 26 芍药 44cm×50cm

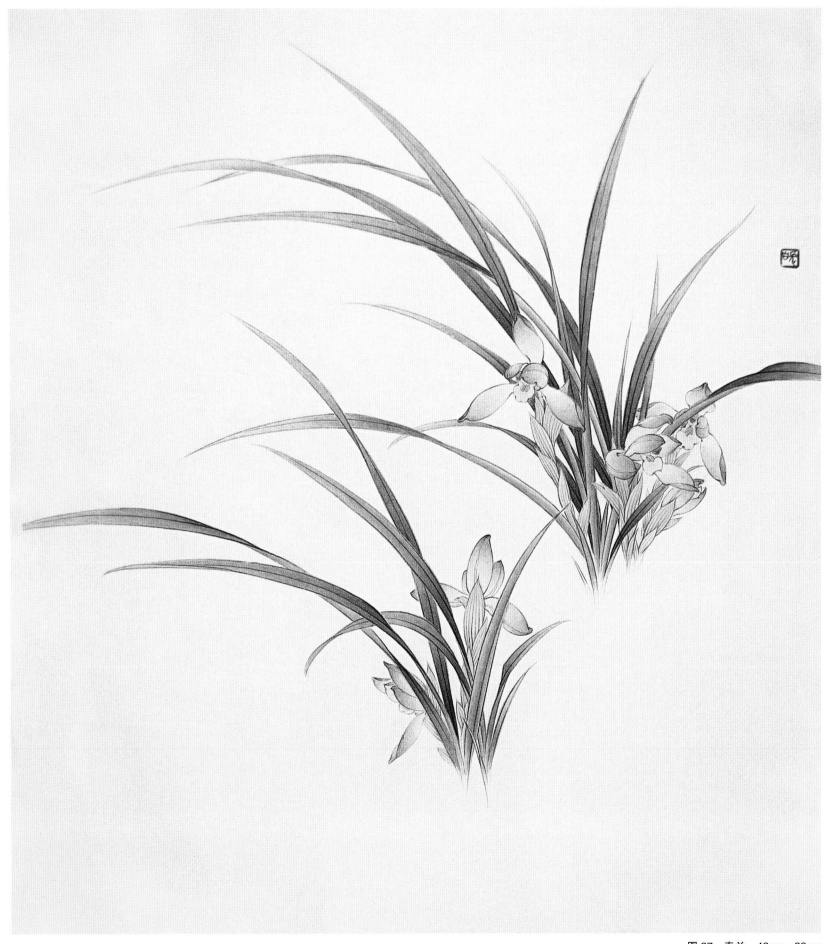

图 27　春兰　43cm×38cm

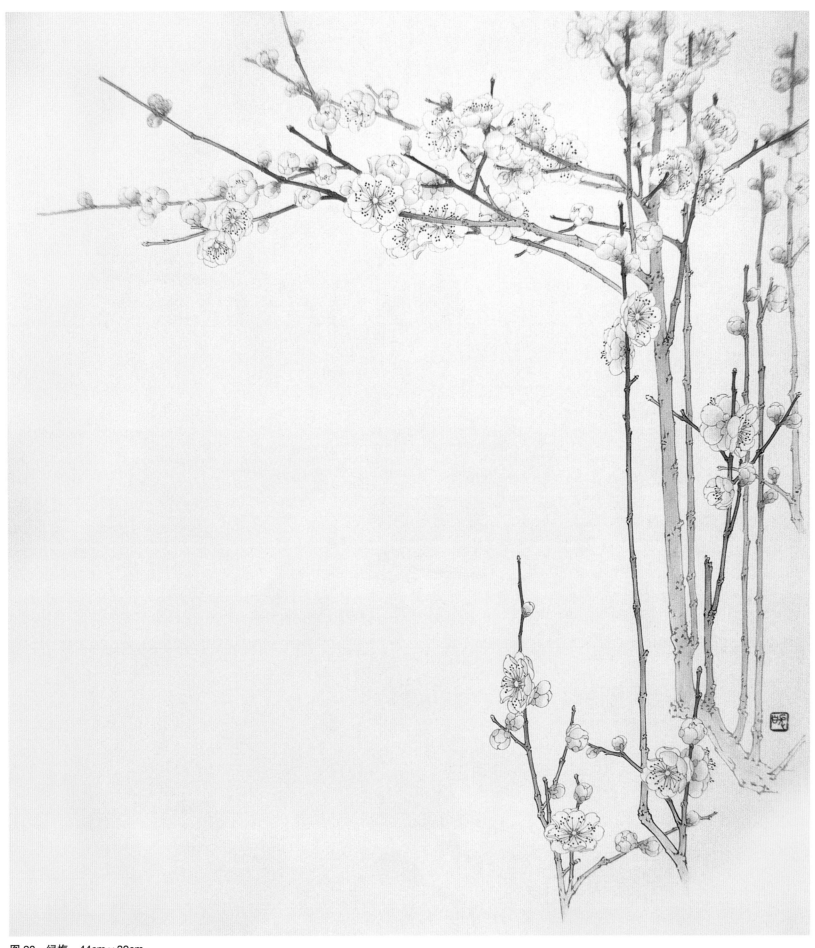

图 28　绿梅　44cm×39cm

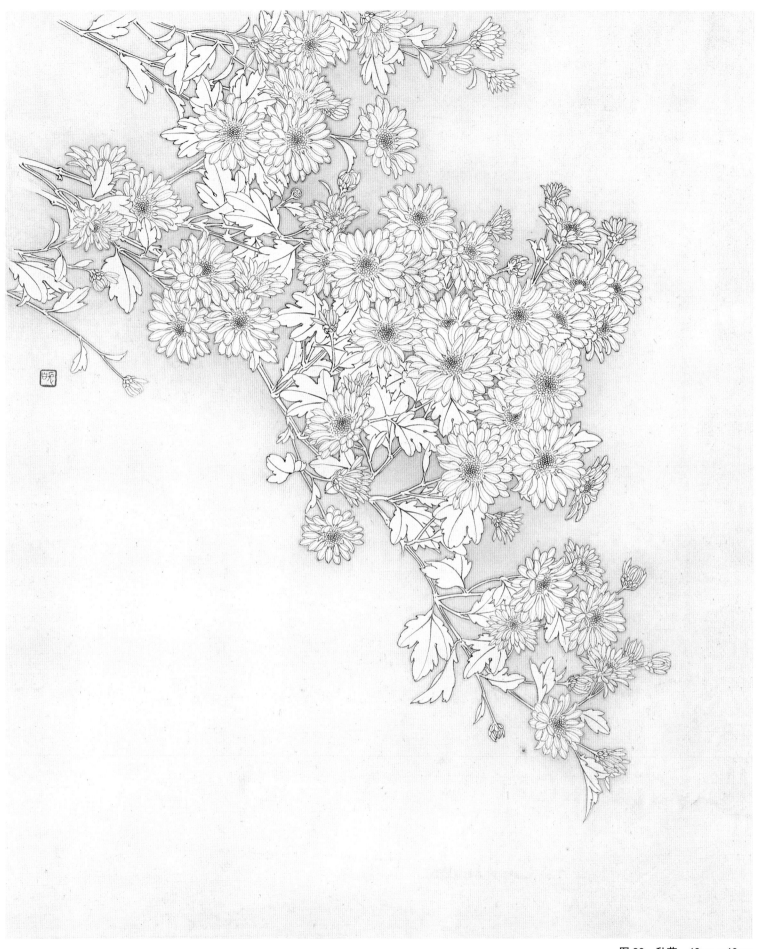

图 29　秋菊　49cm × 40cm

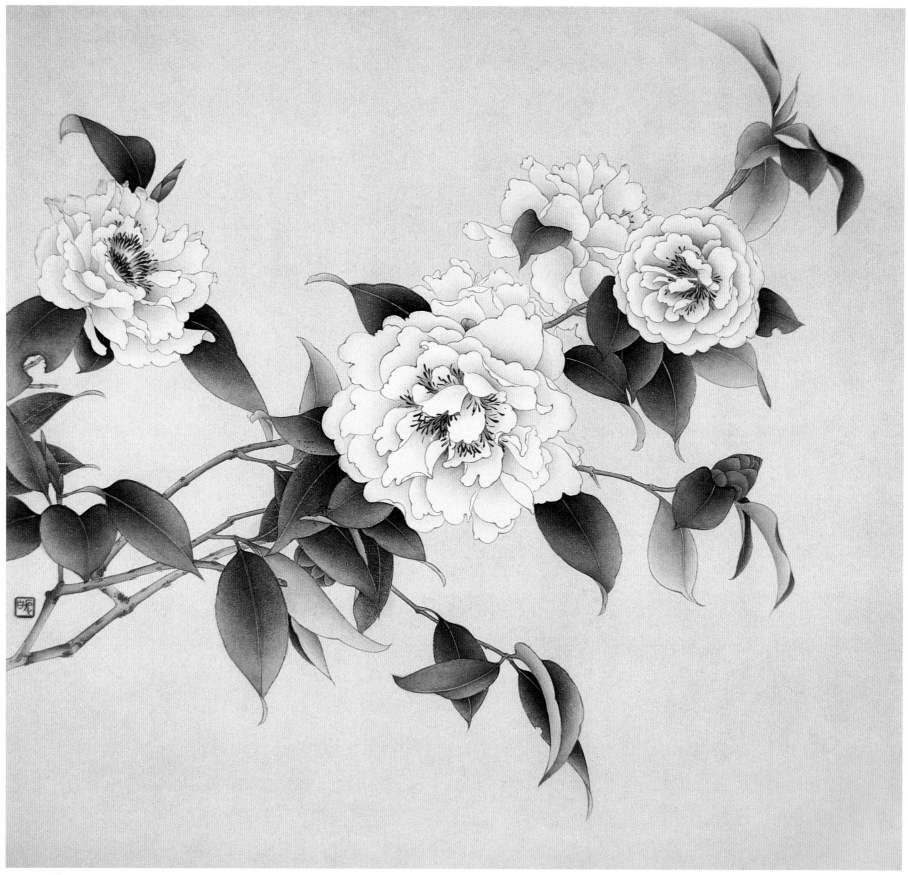

图 30　山茶　38cm×40cm

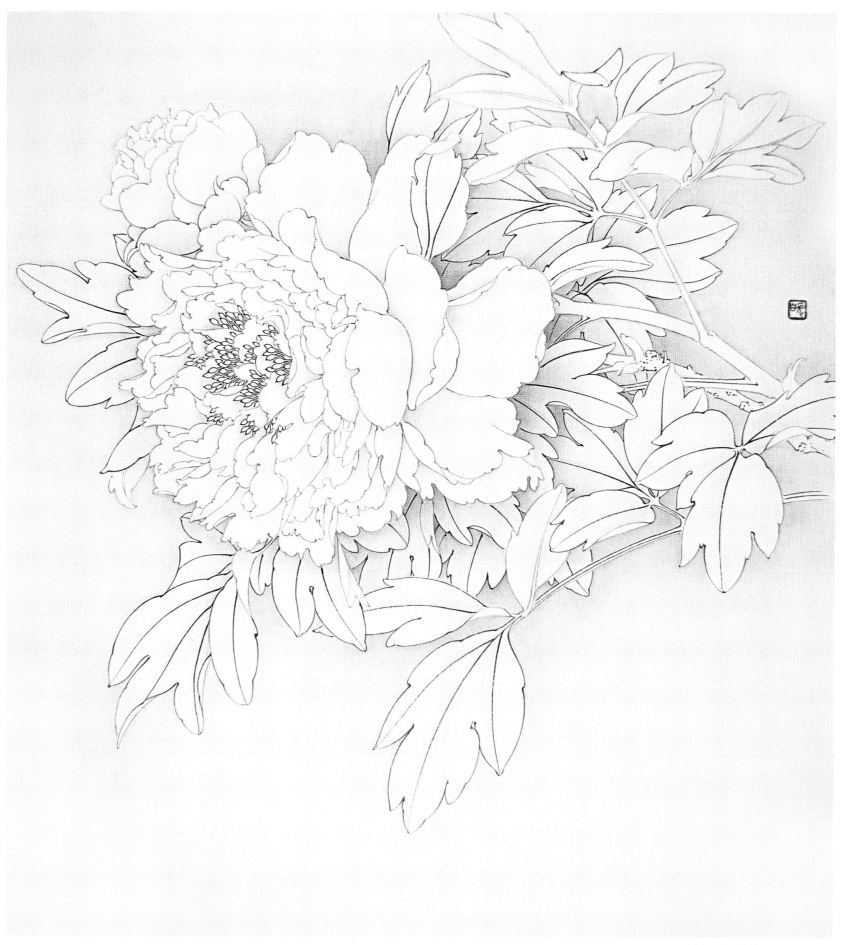

图 31 绿牡丹 39cm×43cm

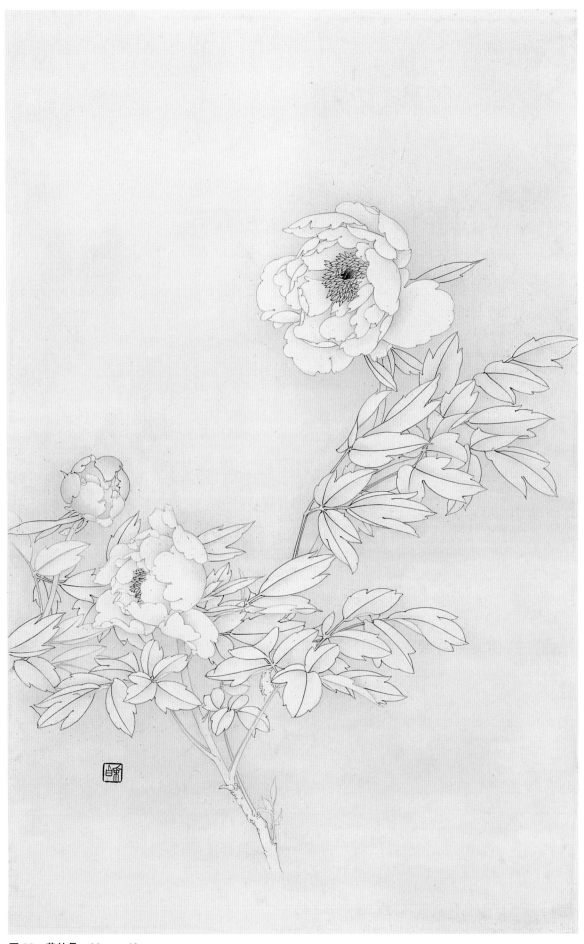

图 32　黄牡丹　60cm×40cm

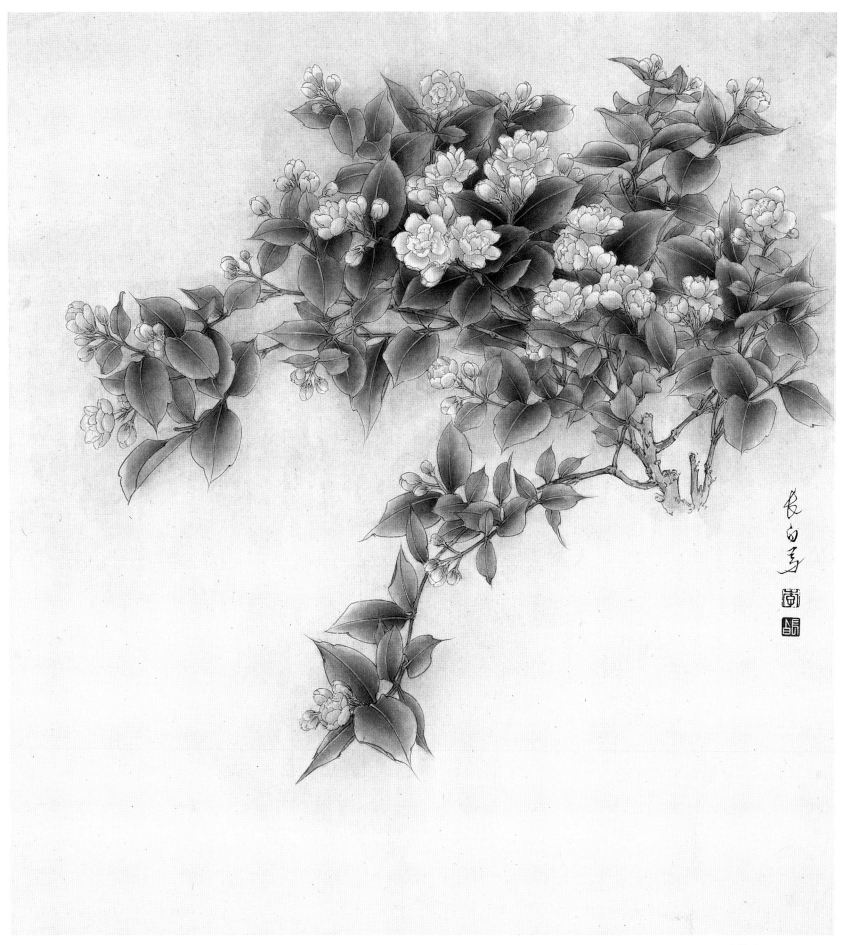

图 33　茉莉花　51cm×46cm

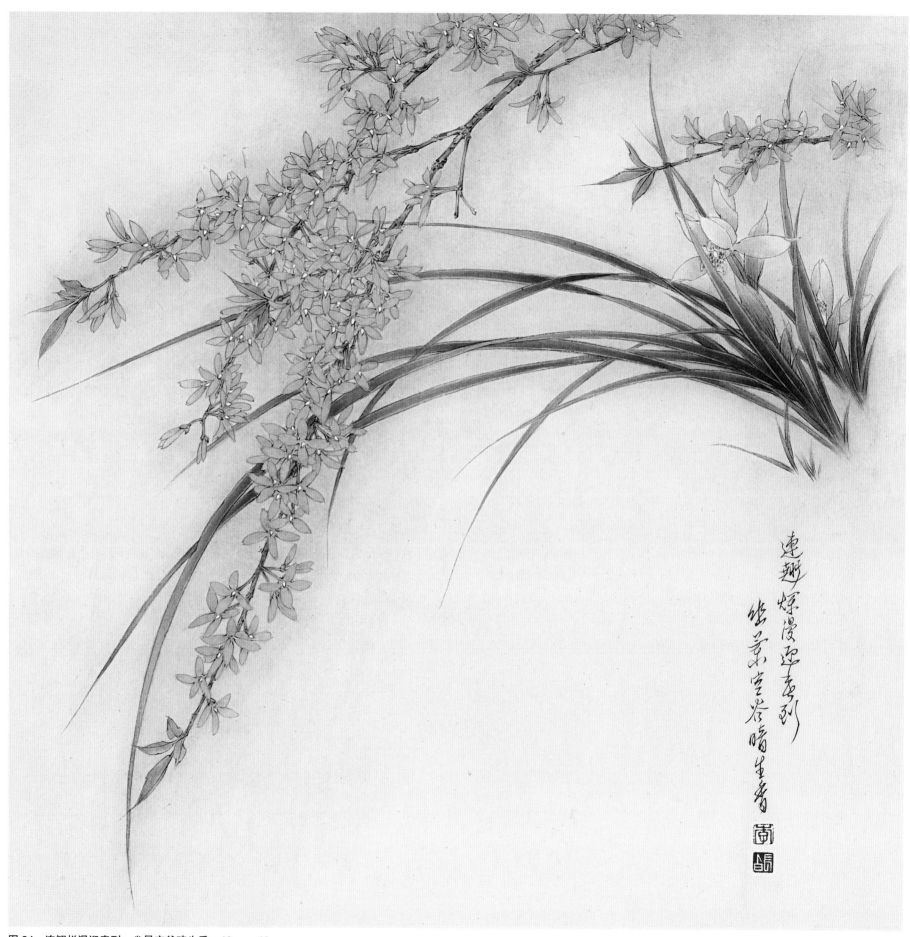

图34 连翘烂漫迎春到 幽景空谷暗生香 46cm×46cm

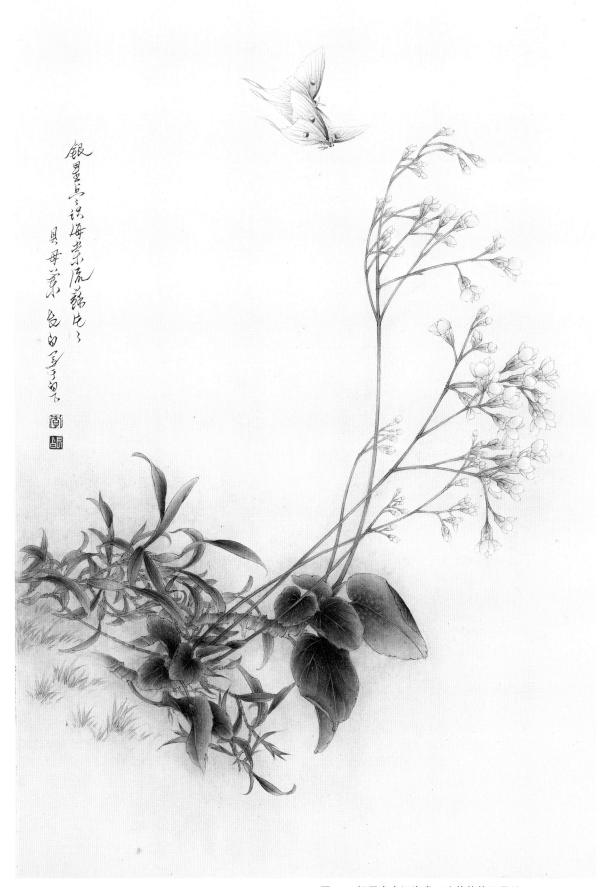

图35 银星点点识海棠 流苏片片贝母兰 70cm×46cm

（四）粉彩【图36~96】

"人面桃花相映红"，"芙蓉如面柳如眉"。人们总是把少女的青春美艳，比作花朵；把明丽鲜嫩的春花，比拟少女的容貌。是的，这两者都是美的，都是以富有青春活力的美来感染人的。这种美，决不是妖艳、轻佻，也不是庄丽、厚重，而是一首优美的抒情诗，是诗一般的音乐。

"粉彩"以用来表现"明艳娇嫩"的春花而见长。我们看花，当然各有不同的情意感受。但一般来说，花的感人，除它的风姿、形态外，很重要的是有明丽悦目的色彩，有柔嫩宜人的质感，配合着形态的轻盈，风姿的婀娜，使人产生清新优美的情趣，给人以愉快和希望。粉彩设色似乎应着眼于这种境界，才能发挥它的优点。所以粉彩设色不能浓脂厚粉，而有失"清丽"；亦不能薄而失神，近乎轻浮。应该做到"薄中见厚"，重视背衬作用。此外，亦不能把运用色彩的明度和纯度视为清丽的要点。要知道，"清丽"除色彩明洁外，妙在色彩的配合渲染，而产生的韵味、情味。同时要巧妙地利用墨色和间色，使色调中具有"闲雅"的美感，这样才能使"清丽"中含有耐人寻味的色感。

一幅花卉要感染人，生动、自然是必不可少的。造成"生动"的原因有多方面，设色的韵味、情味也在其中。而设色的浓淡深浅的处理，色彩的配合穿插，用色的厚薄先后，用水的干湿多少等，都直接关系到韵味、情味的效果。但这些都是技法上的问题，只要在实践中多试验、多探索，是能够积累起经验的。而最重要的是要培养对自然景色的感受能力，要在不同时令、不同环境中去赶观察然景色的变化，从而感受酝酿色彩的"情趣意味"，即所谓"含情脉脉方得色"。以此来指挥设色，方能使设色获得色韵情味。然而"情趣意味"的高低、有无，又是一个人思想境界的反映。所以必须提高修养，尤其是文艺和品德方面的修养更为重要，以此来培养自己的高尚情操、联想能力；培养自己对事物爱憎分明的是非感，这样才能从根本上解决问题。一个作家，如果不去提高自己的"思想境界"，不去培养对事物的真实感情和感受力、想象力，麻木不仁，那只会落得个"雾失楼台，月迷津渡，桃源望断无寻处"，是找不到艺术仙境的。

一个夏天的早晨，我走进屋后的小园中。因为刚刚下过雨，所以觉得比往日凉爽。几株茂盛的牵牛花攀满了整排的木槿花，参差高仰地开着粉嫩的花朵，那淡青紫的花色，背衬着青翠的枝叶，显出别样的秀雅。花叶上都闪耀着晶莹的水珠，不时在绿荫中流滴着。滋润的水气，如轻雾一般游移在花叶之间，这一片"清新秀丽"的景色，使人感到无限的情舒意畅……这种"清新秀丽"的情景，和那淡粉青的秀雅，荫绿中的清润，总是使人难以忘怀，所以画了这张粉彩《牵牛花》（图36），用以寄情。

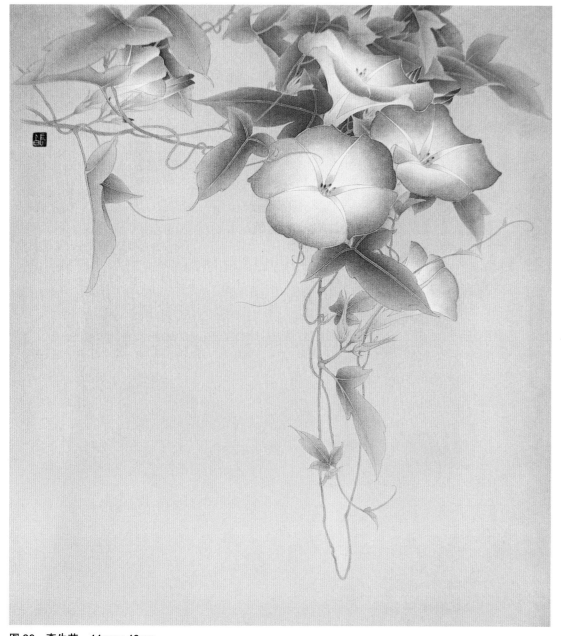

图36　牵牛花　44cm×40cm

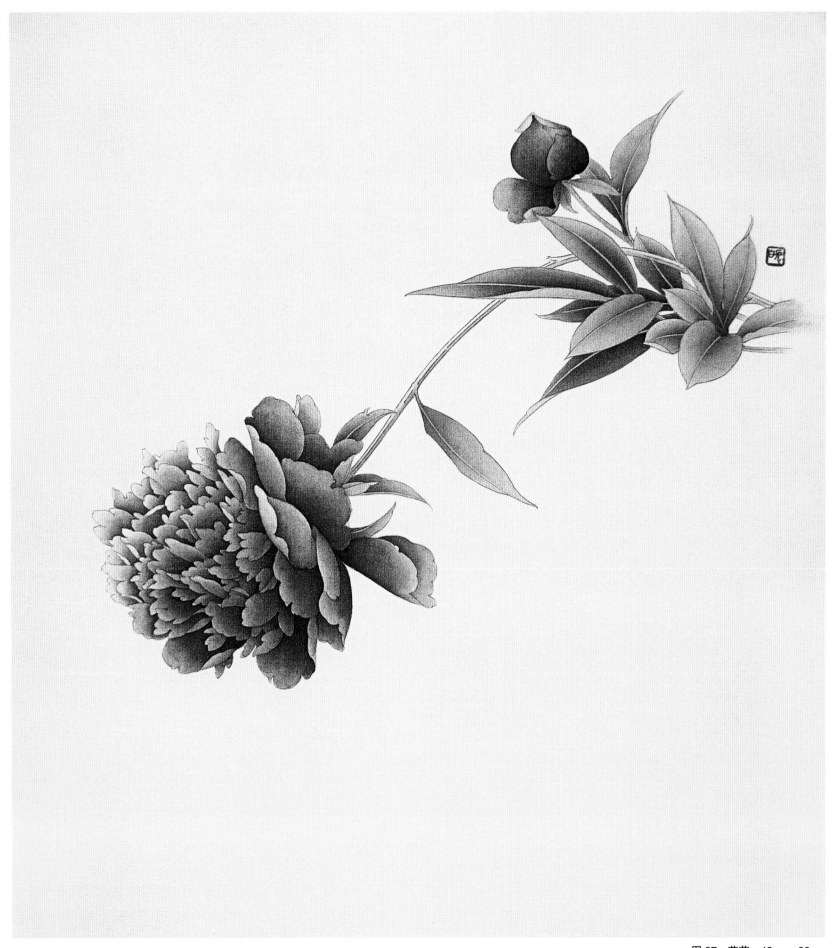

图 37 芍药 43cm×39cm

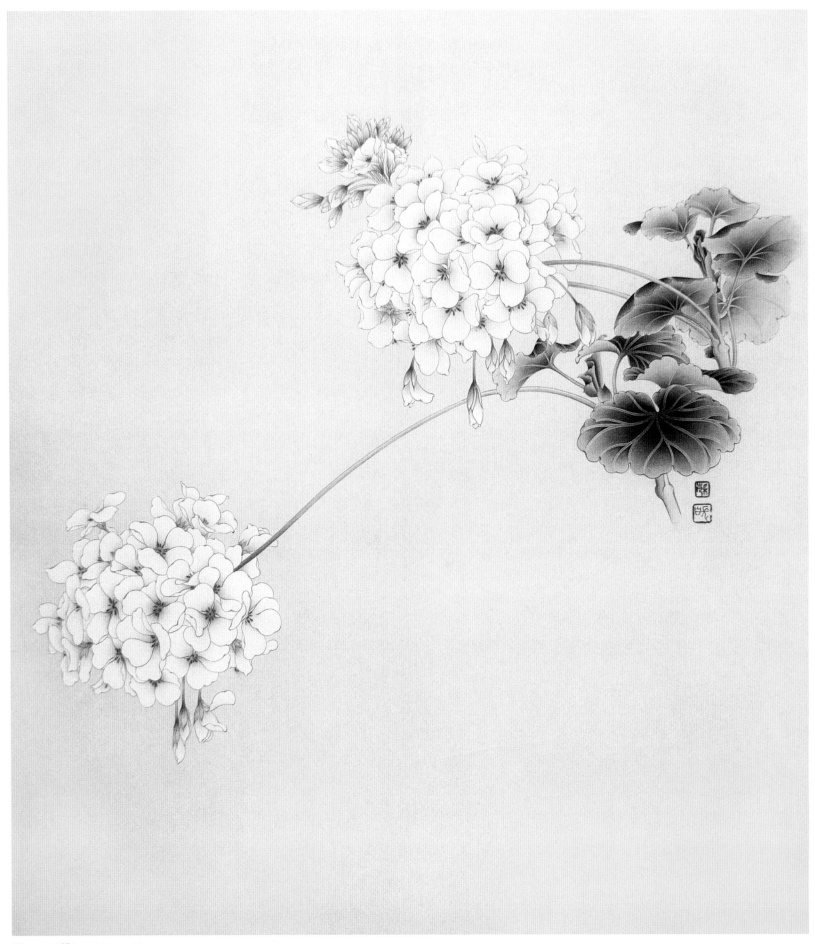

图 38　石蜡红　43cm×38cm

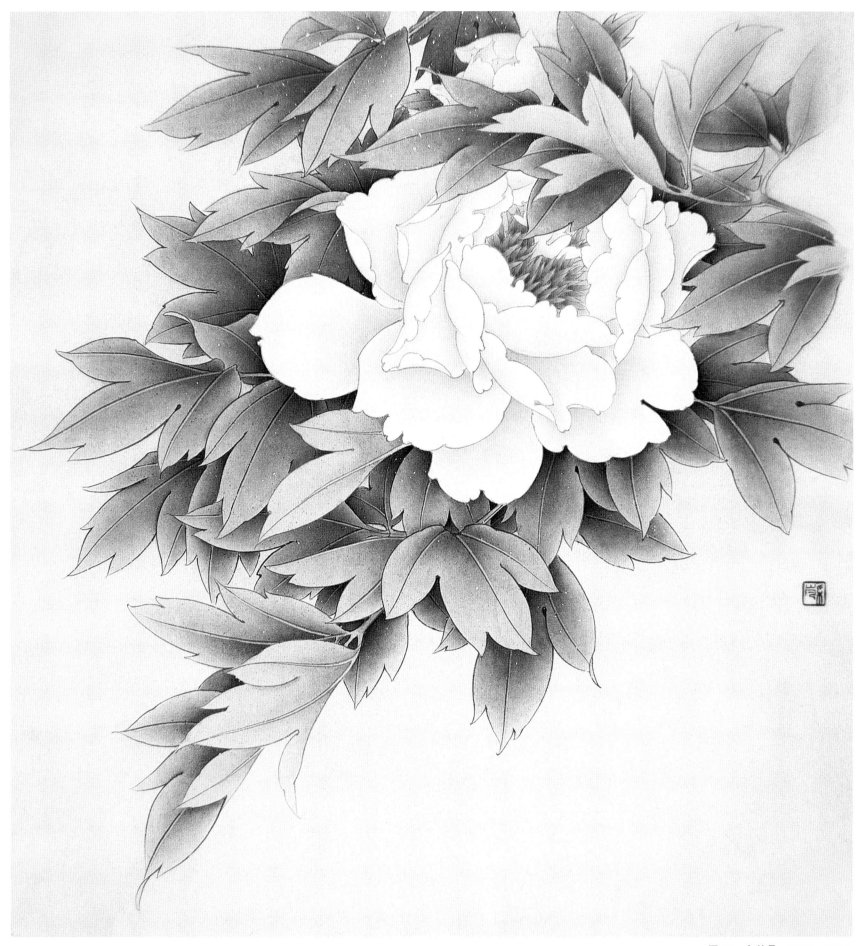

图 39 白牡丹 41cm×39cm

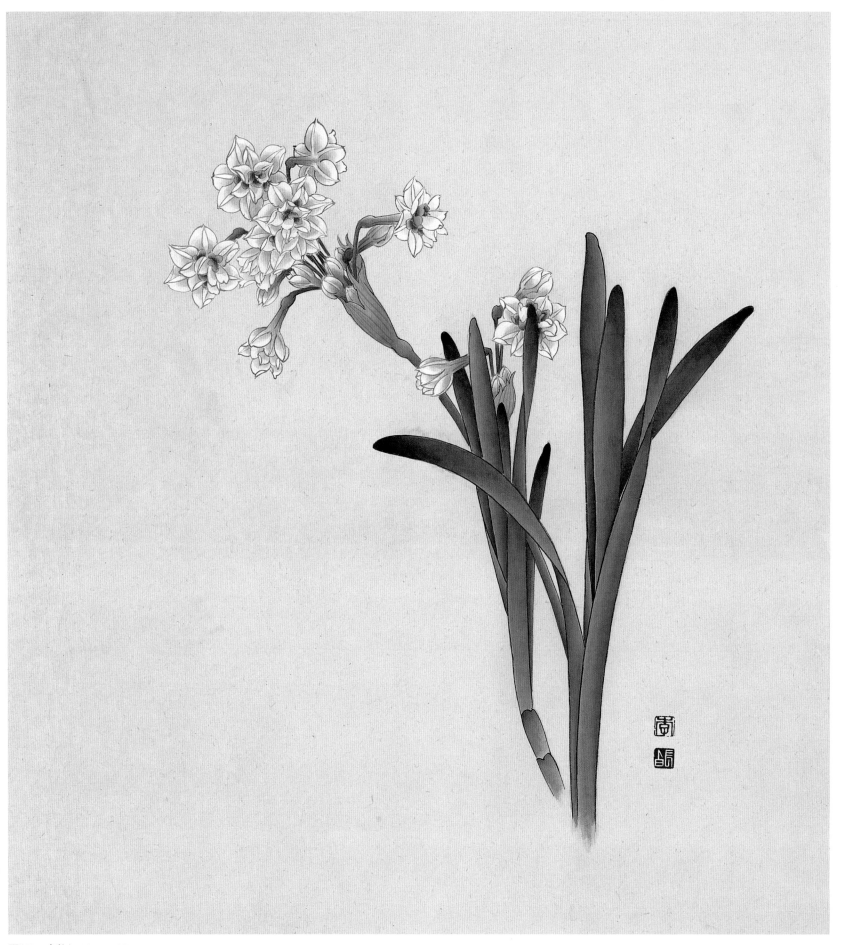

图 40 水仙 46cm×43cm

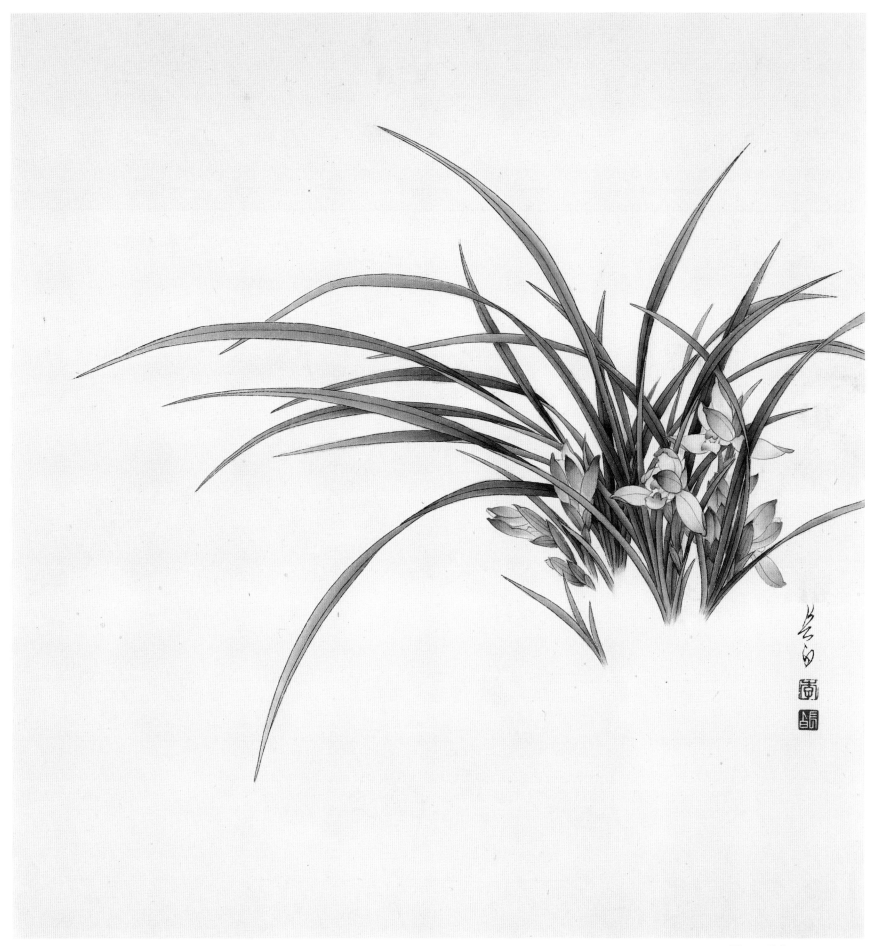

图 41 兰花 46cm×44cm

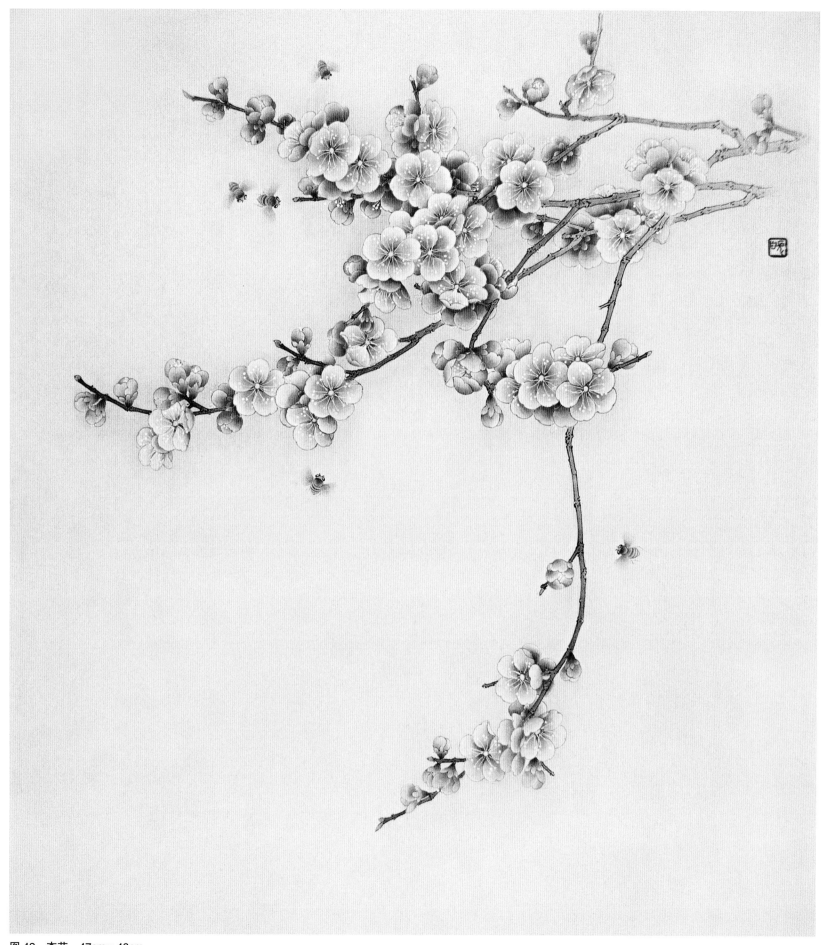

图 42 杏花 47cm×43cm

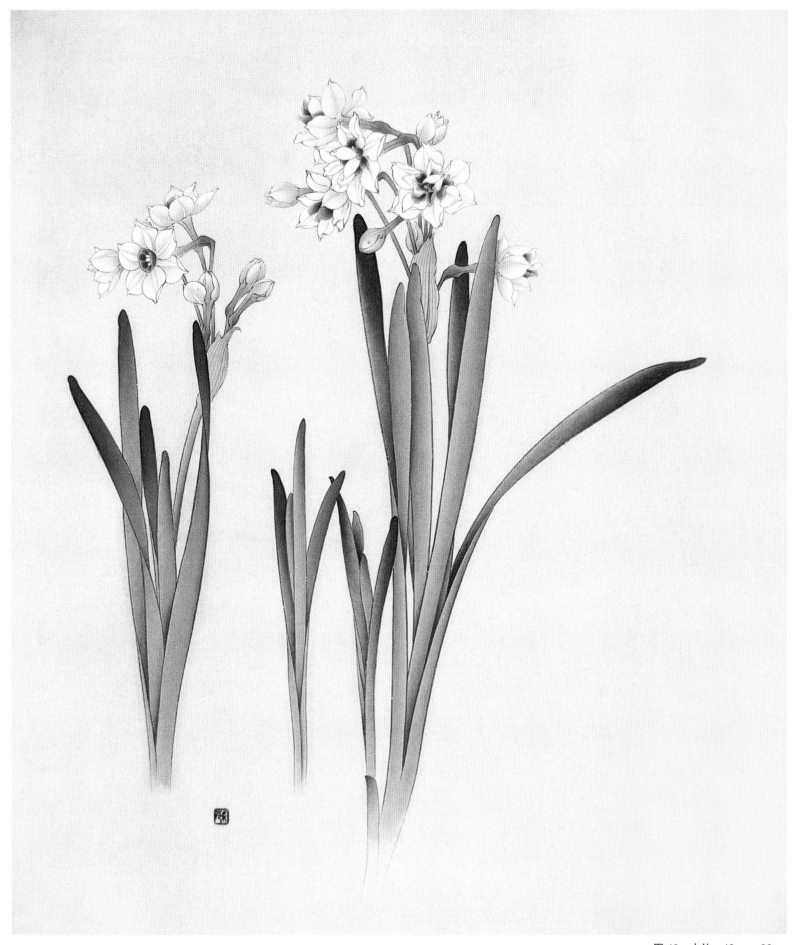

图43 水仙 43cm×38cm

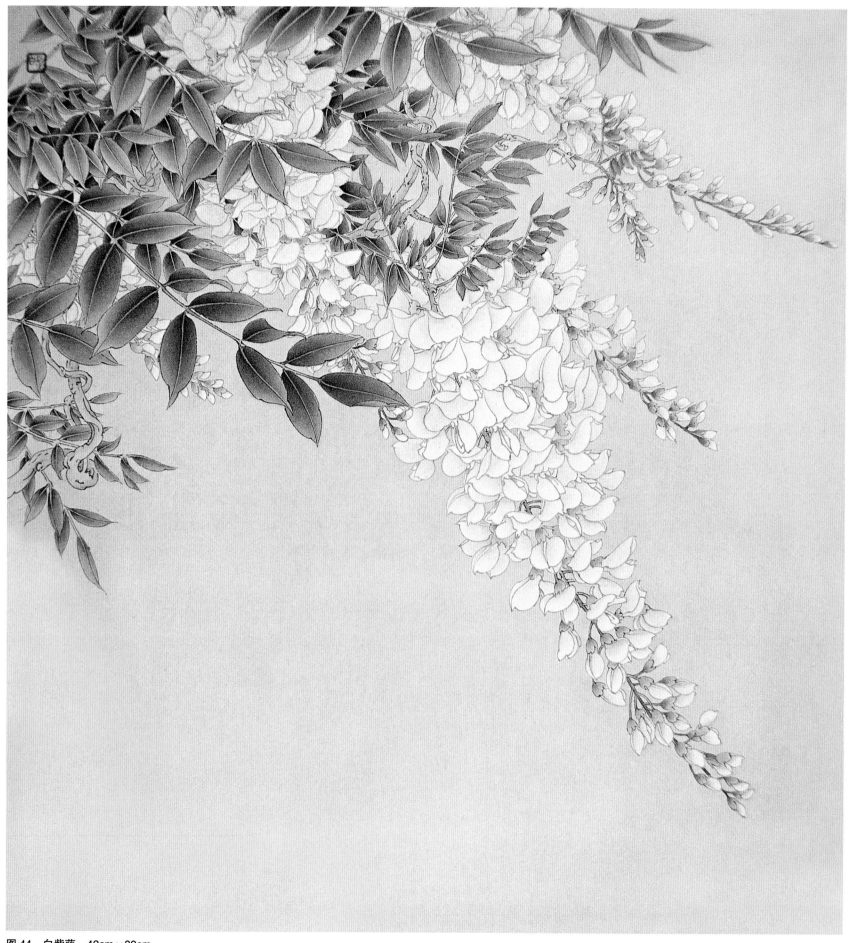

图 44　白紫藤　42cm × 39cm

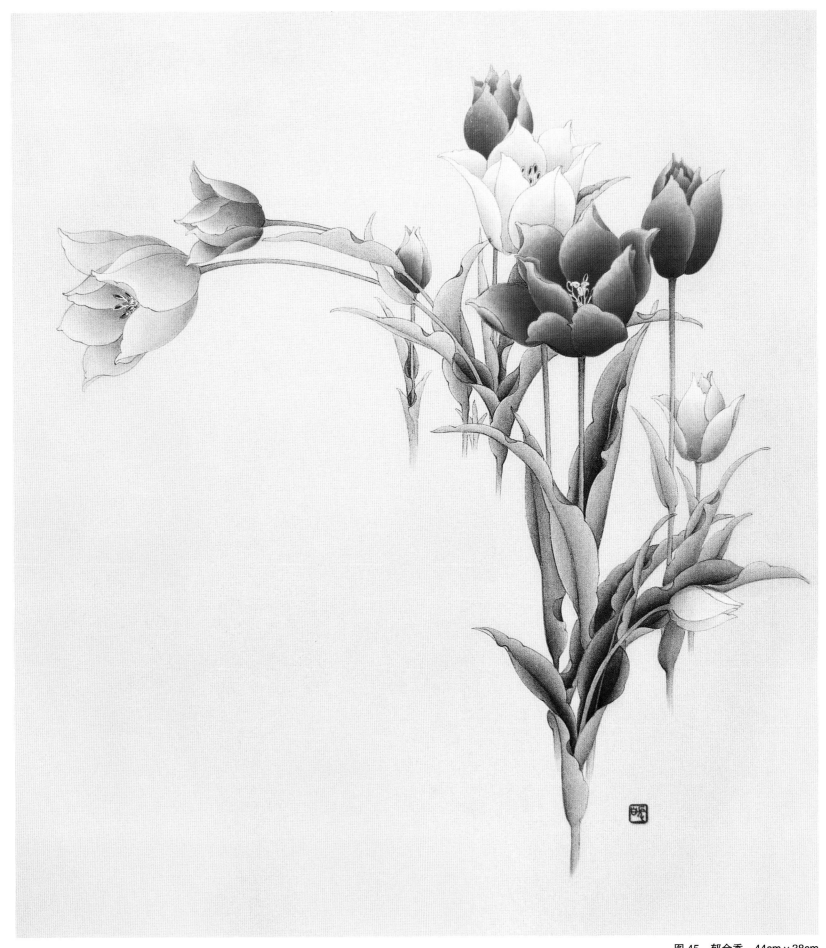

图 45　郁金香　44cm×38cm

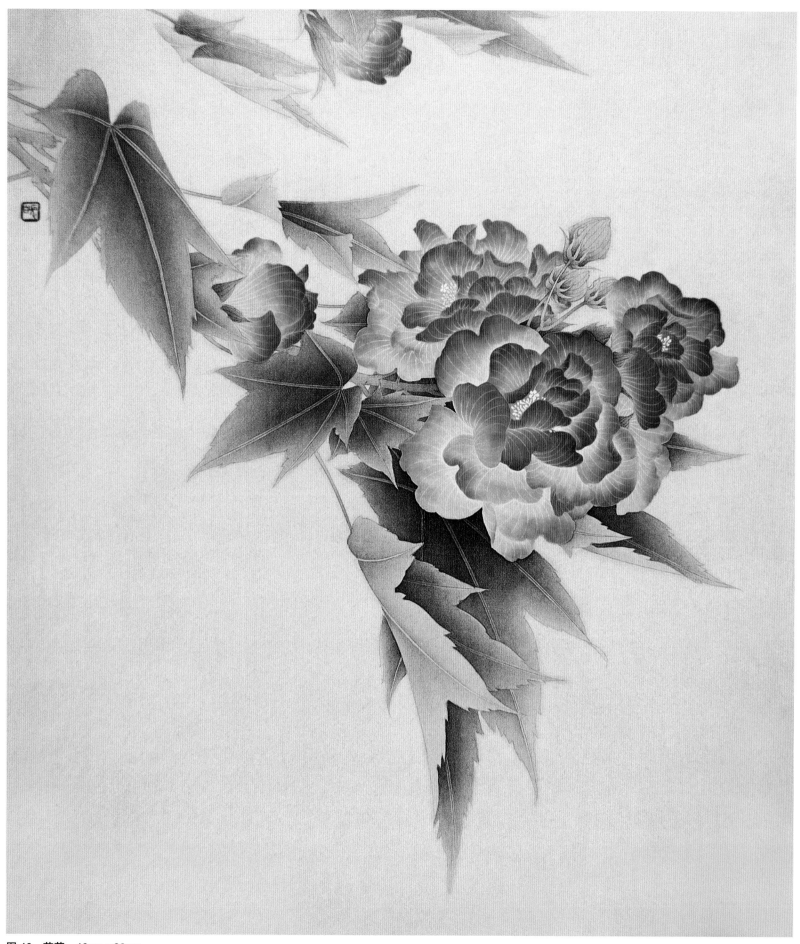

图 46　芙蓉　46cm×39cm

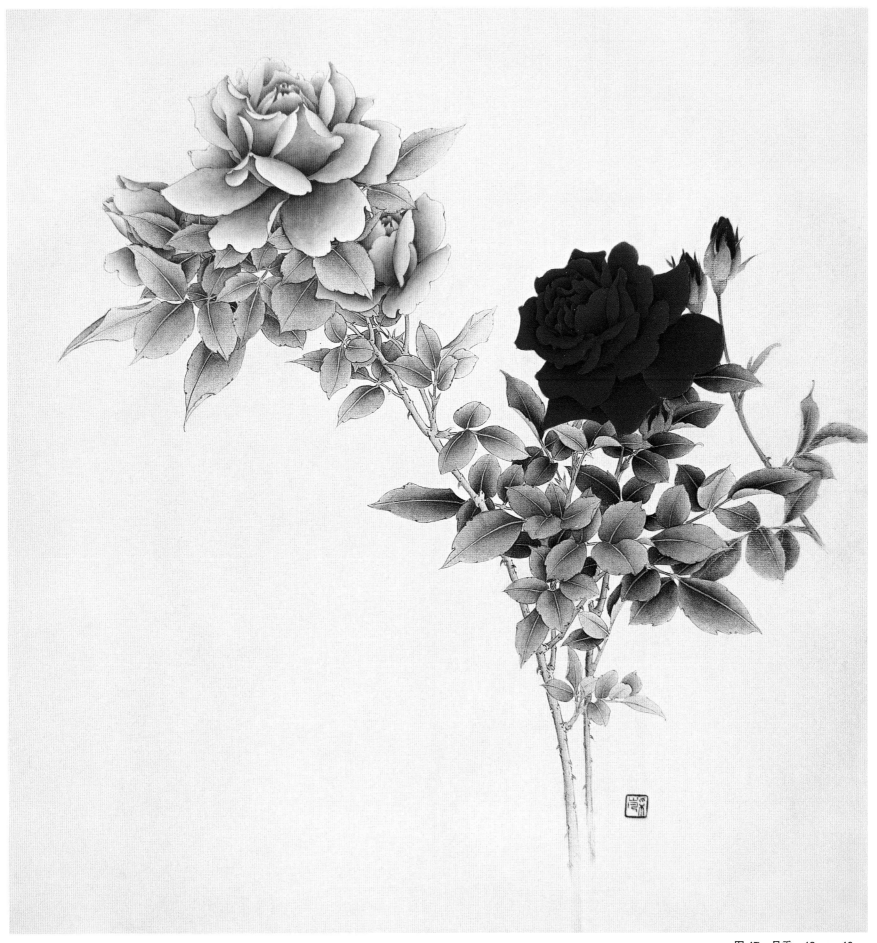

图 47　月季　43cm×40cm

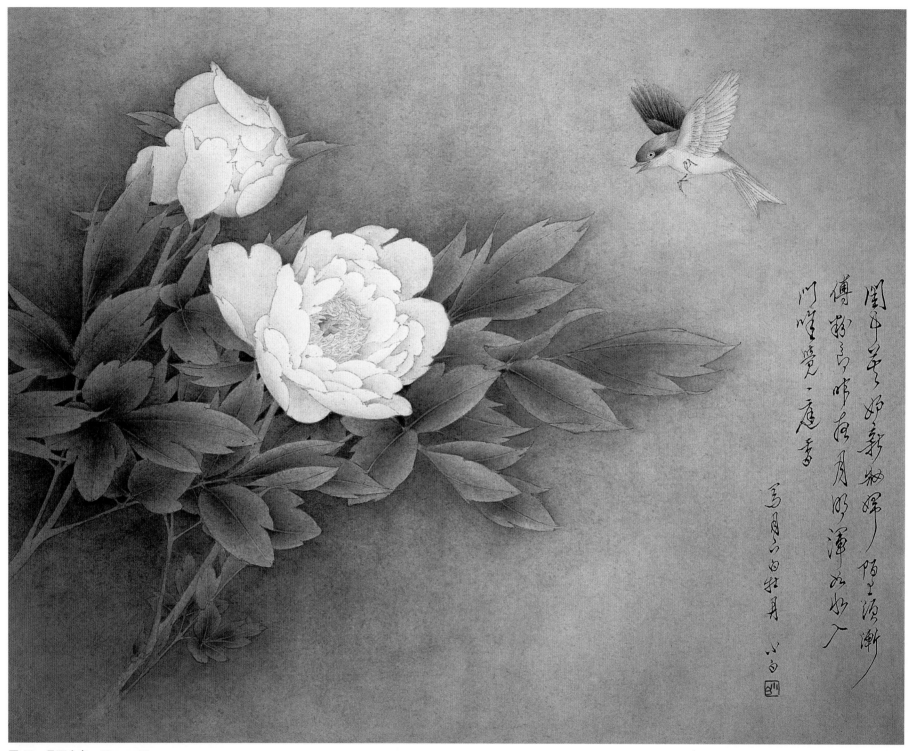

图48 月下小鸟 33cm×60cm

图 49 家园 43cm×43cm

图 50 黄蝉 51cm×46cm

图 51　冬趣　42cm×42cm

图 52　大丽菊　51cm×46cm

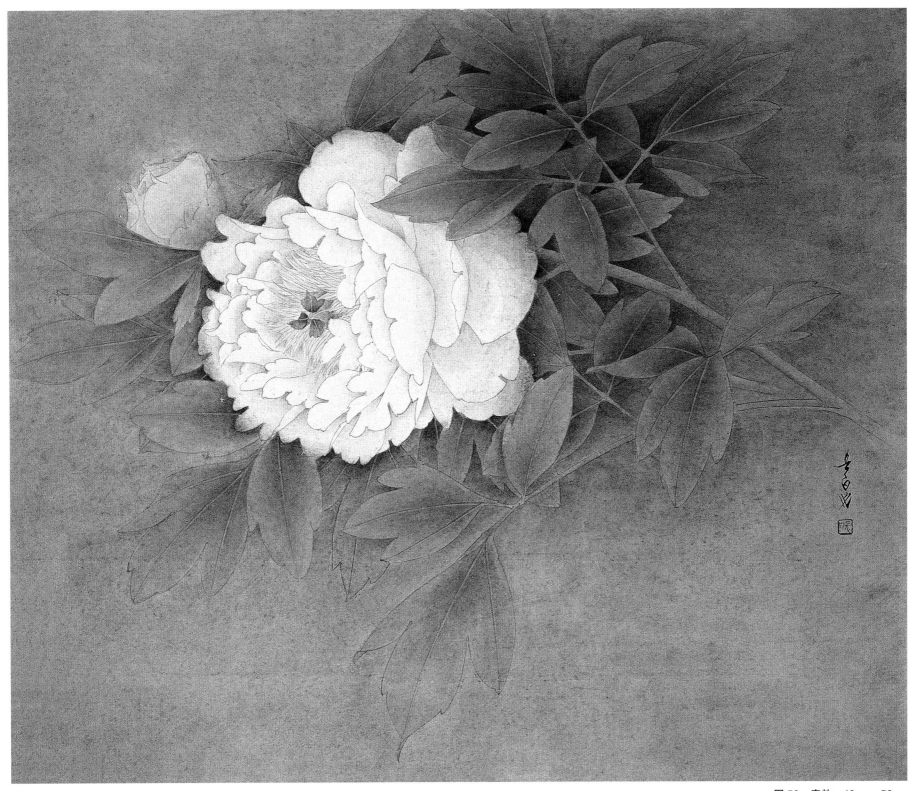

图 53　春韵　42cm × 52cm

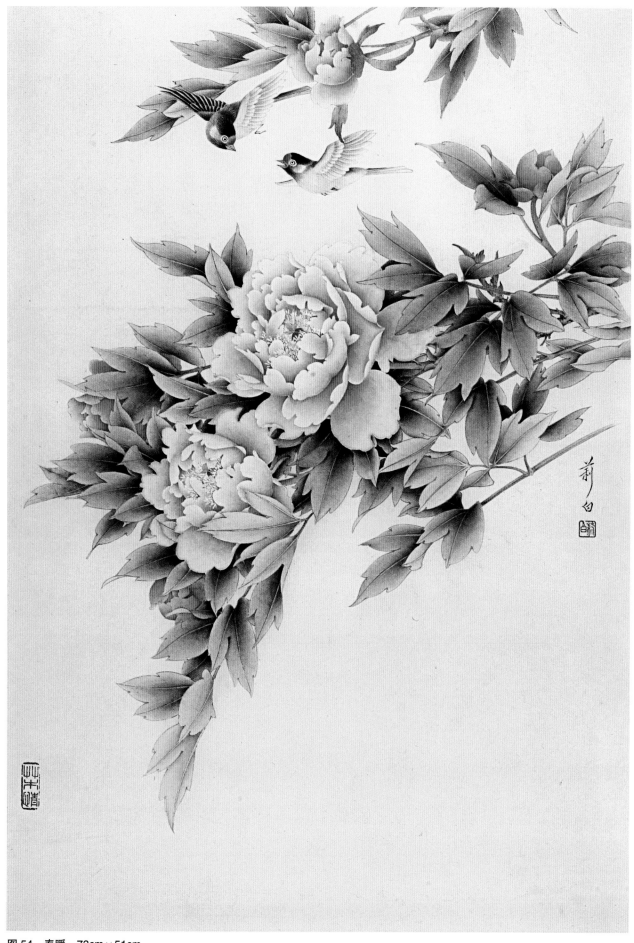

图 54　春暖　73cm×51cm

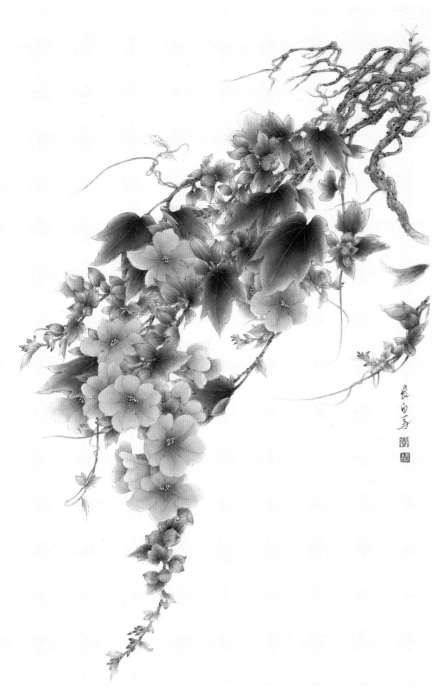

图 55 唢呐花 70cm×46cm

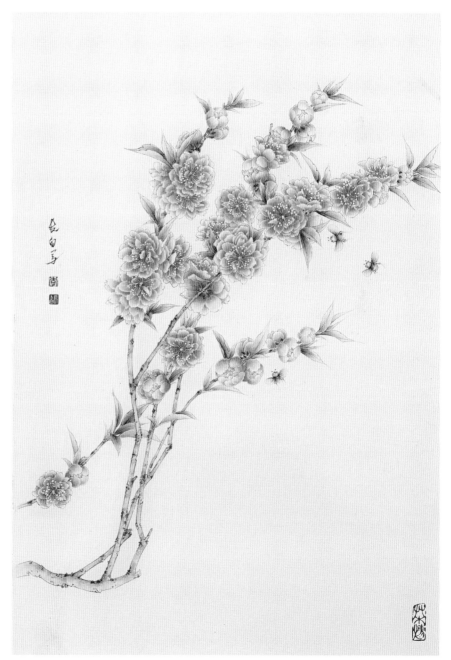

图 56 碧桃 66cm×45cm

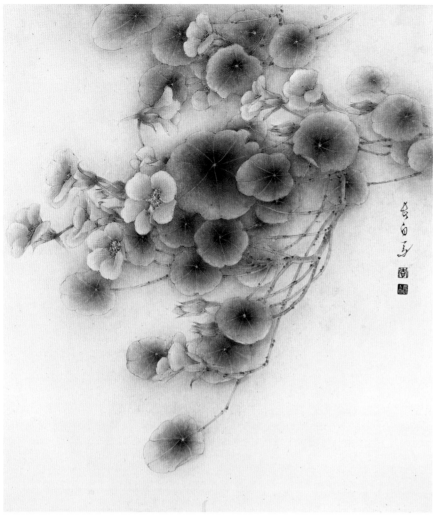

图57 金莲花 50cm×44cm

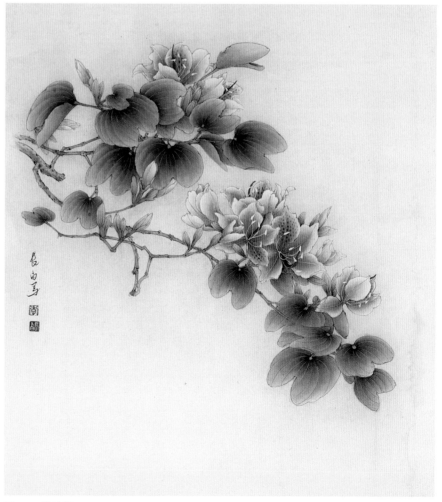

图58 羊蹄甲 50cm×46cm

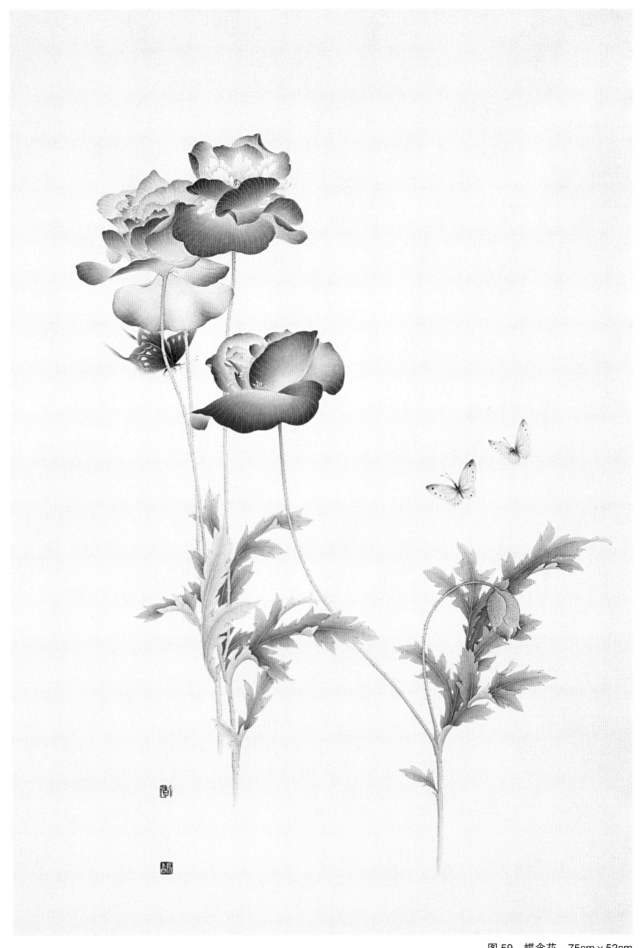

图 59　蝶恋花　75cm×52cm

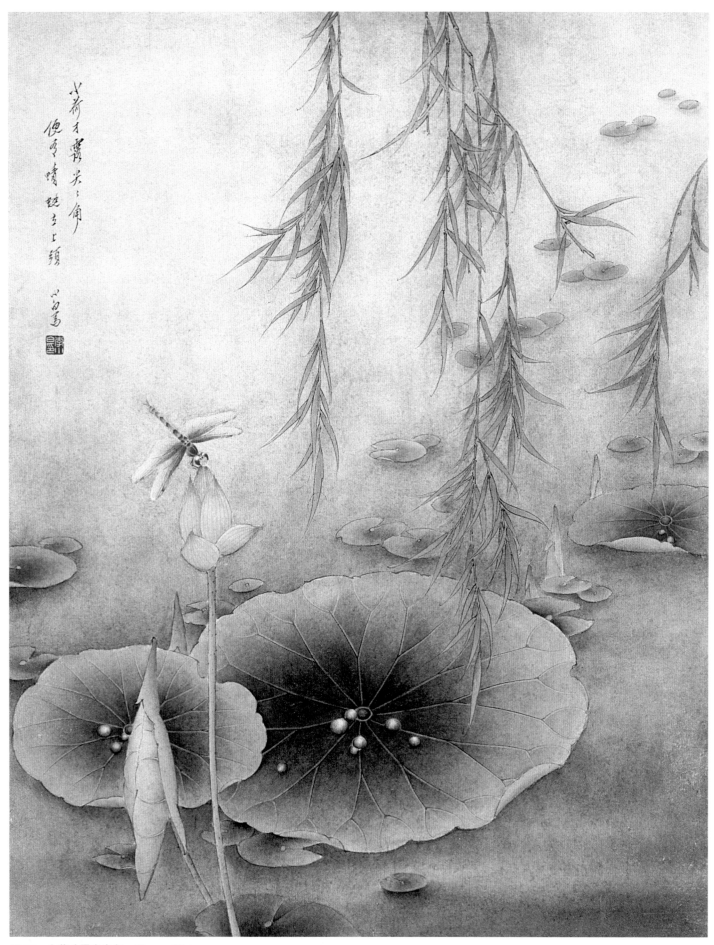

图 60 小荷才露尖尖角 70cm×66cm

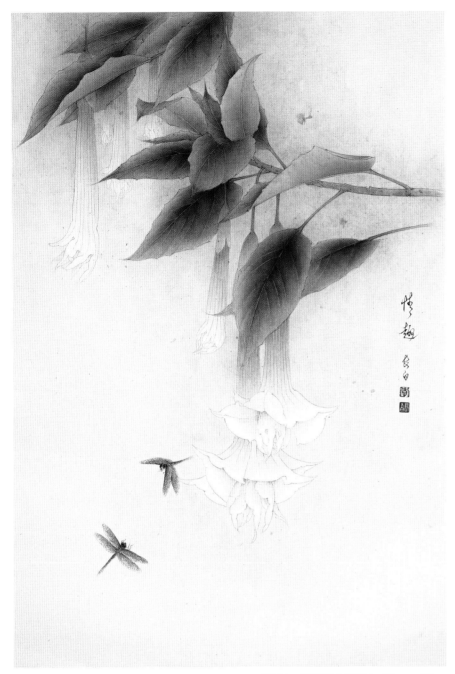

图 61　曼陀罗（情趣）　66cm×45cm

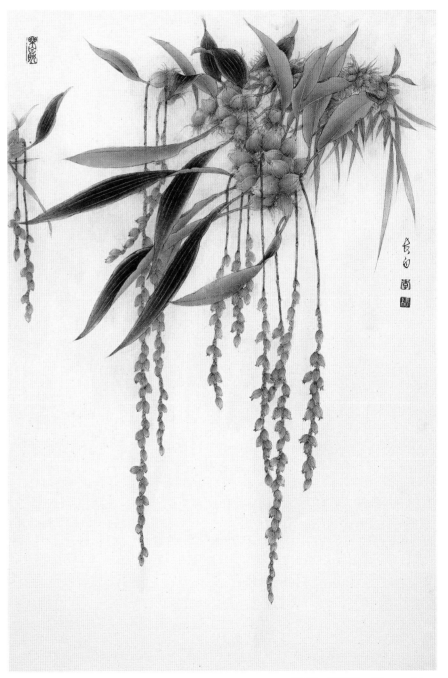

图 62　石吊兰　66cm×45cm

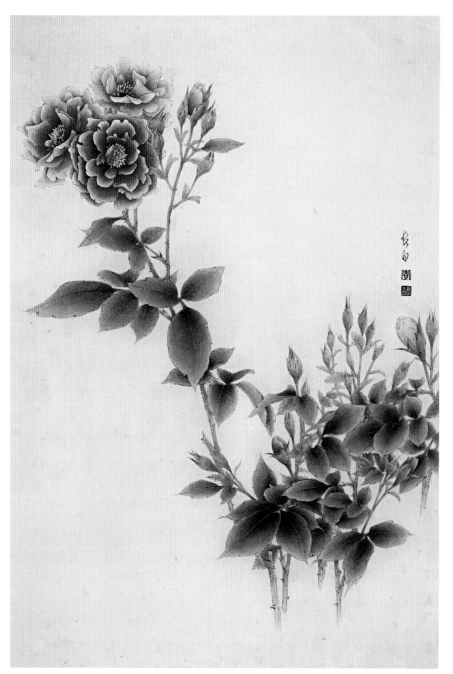

图 63　月季　67cm×45cm

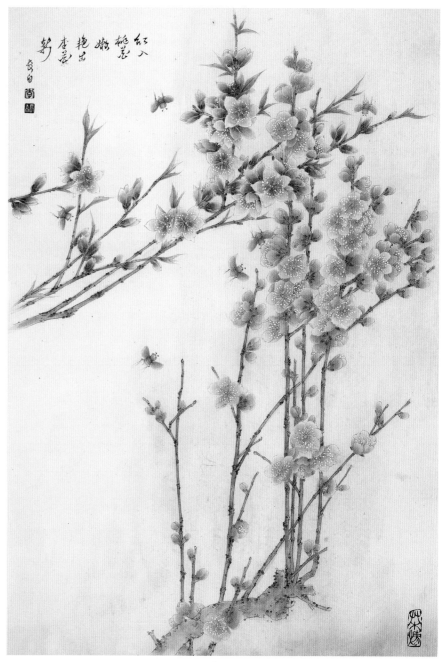

图 64　红入桃花嫩　艳出杏花新　66cm×45cm

72

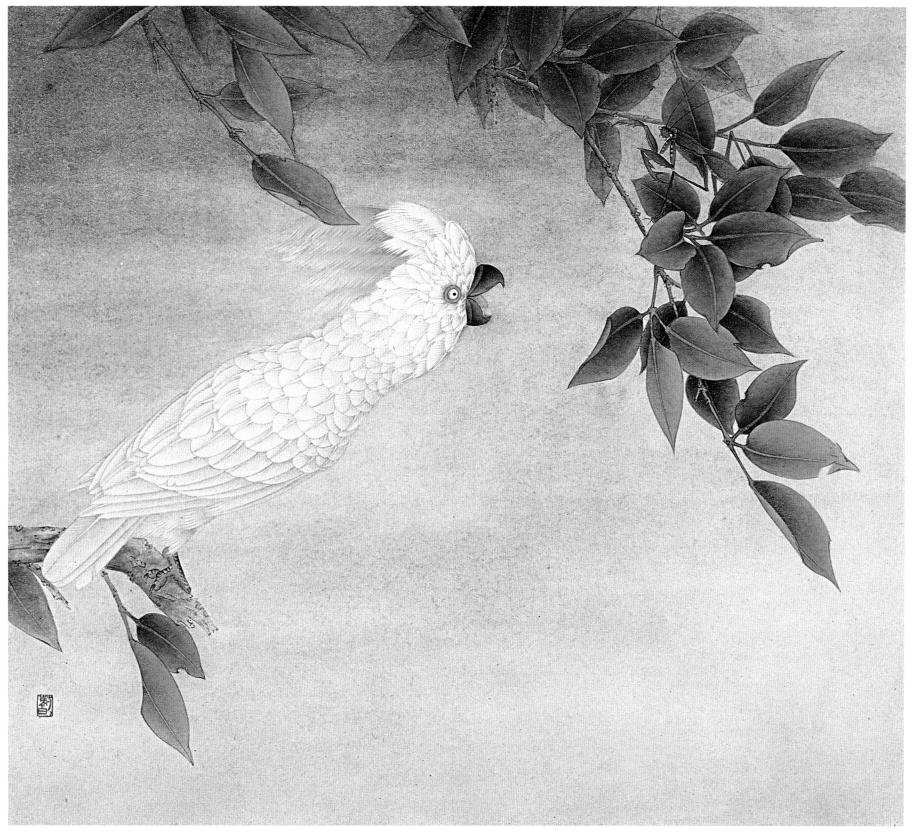

图 65　皇冠鹦鹉　47cm×52cm

图66 双飞 60cm×40cm

图67 晨曲 50cm×40cm

图 68　芍药　41cm×40cm

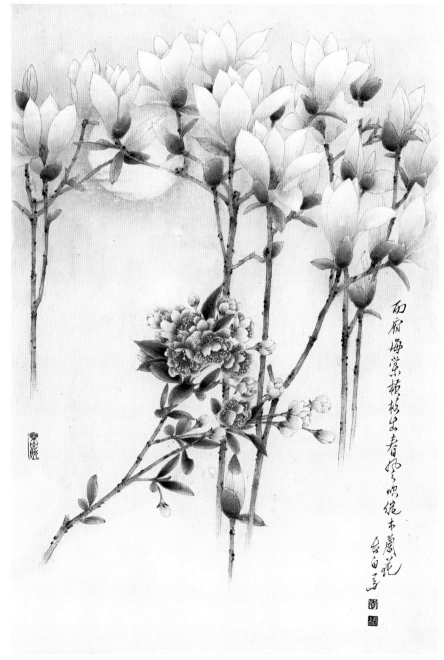

图 69　西府海棠横枝出　春风吹绽木兰花　66cm×45cm

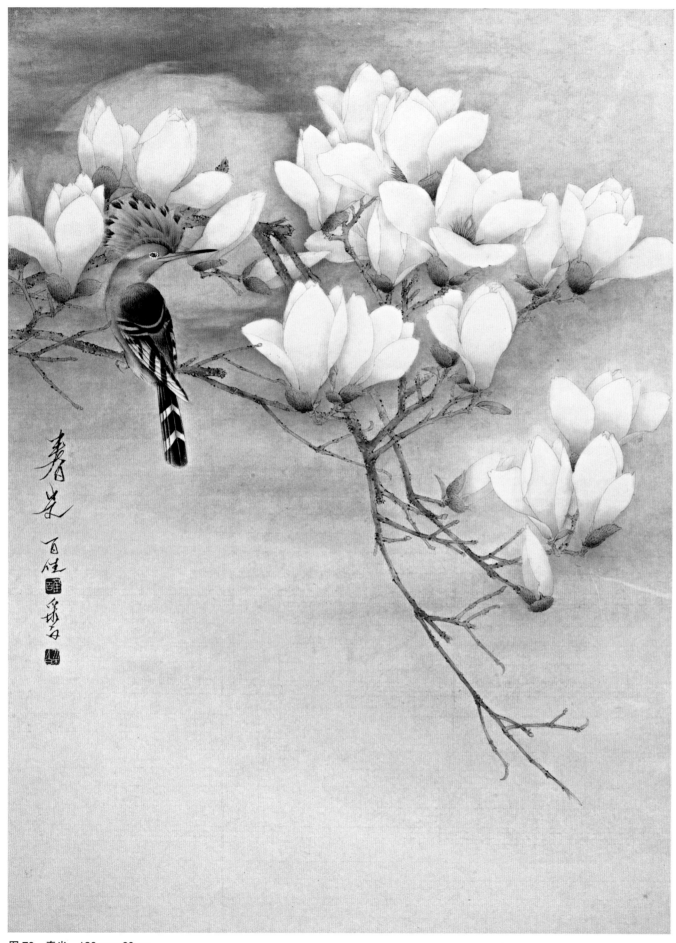

图70 春光 120cm×60cm

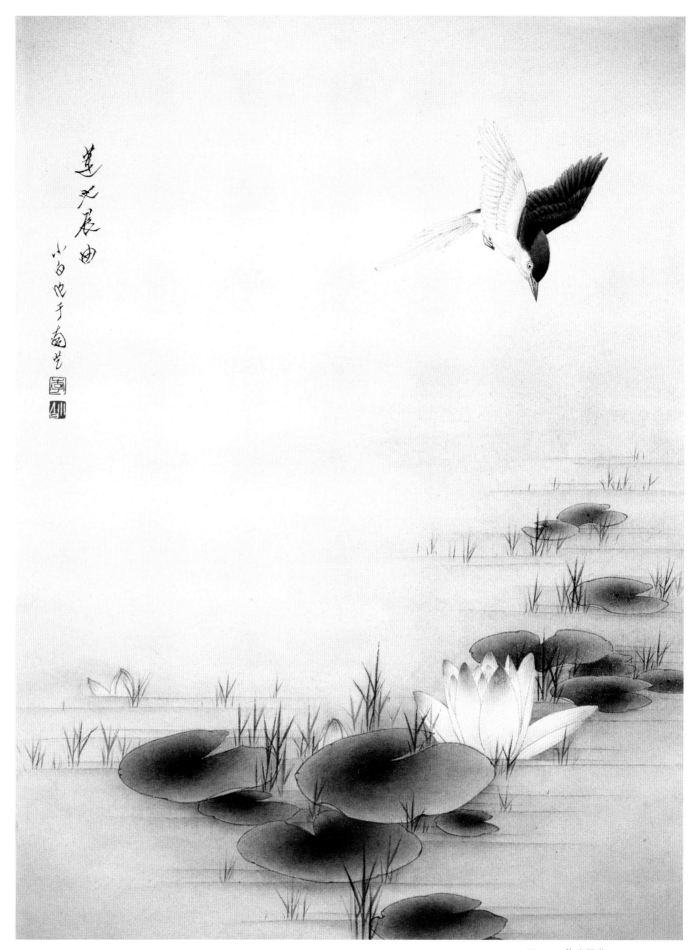

图 71 莲池晨曲 76cm×66cm

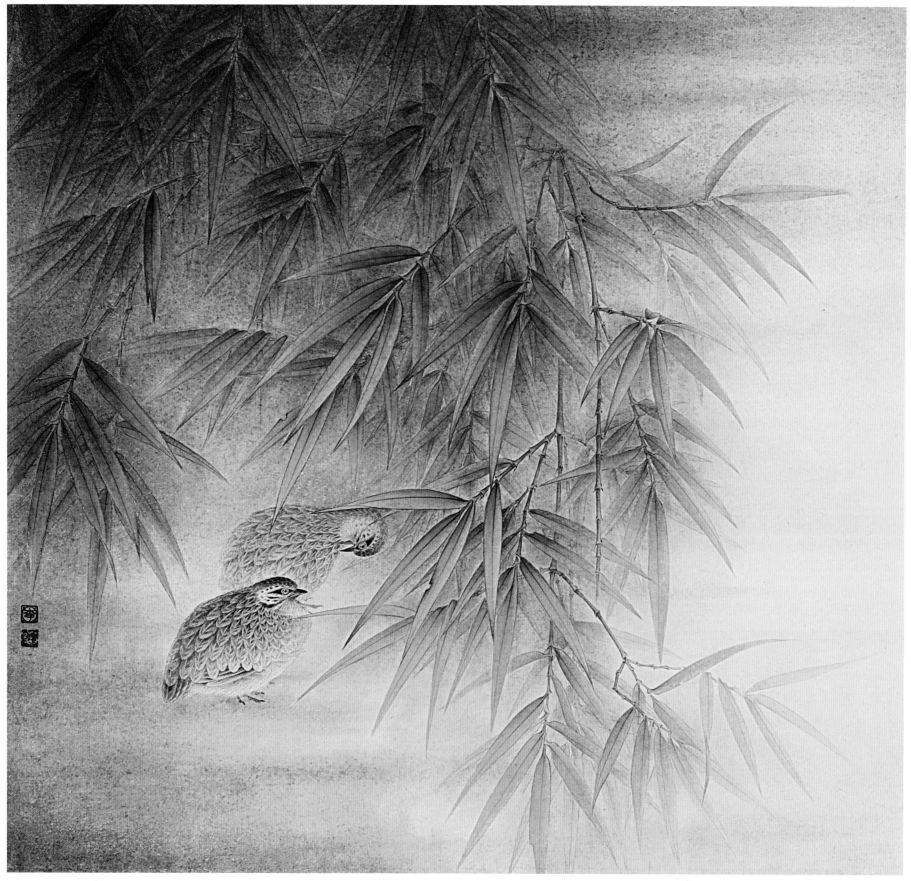

图 72　竹林鹌鹑　60cm × 64cm

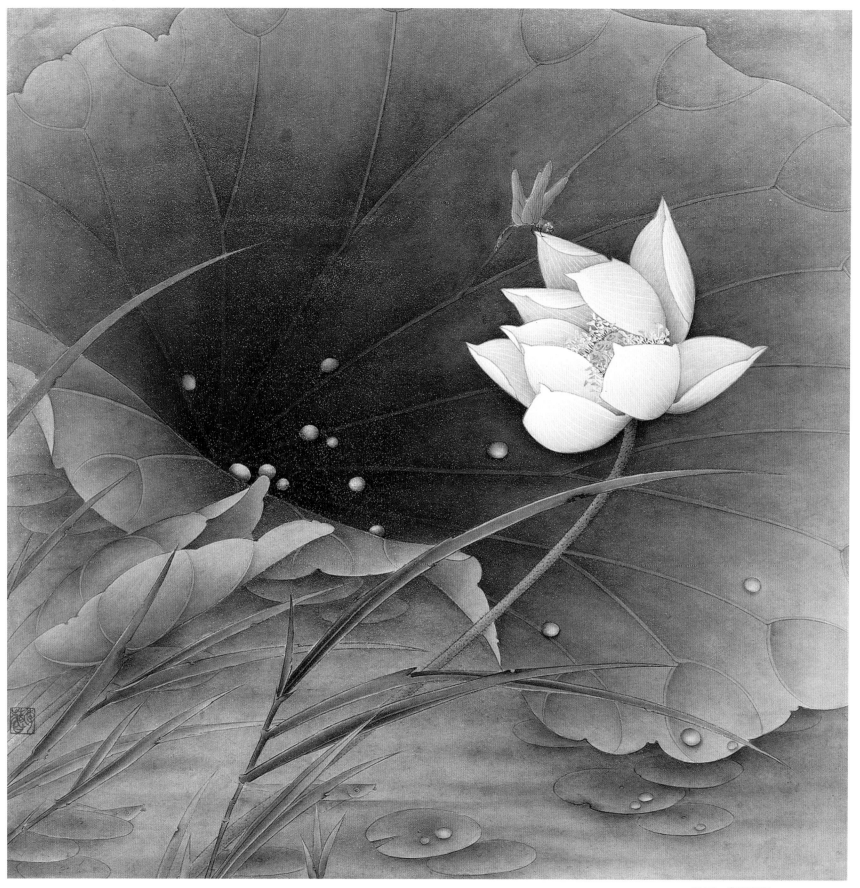

图73 朝露相随 66cm×66cm

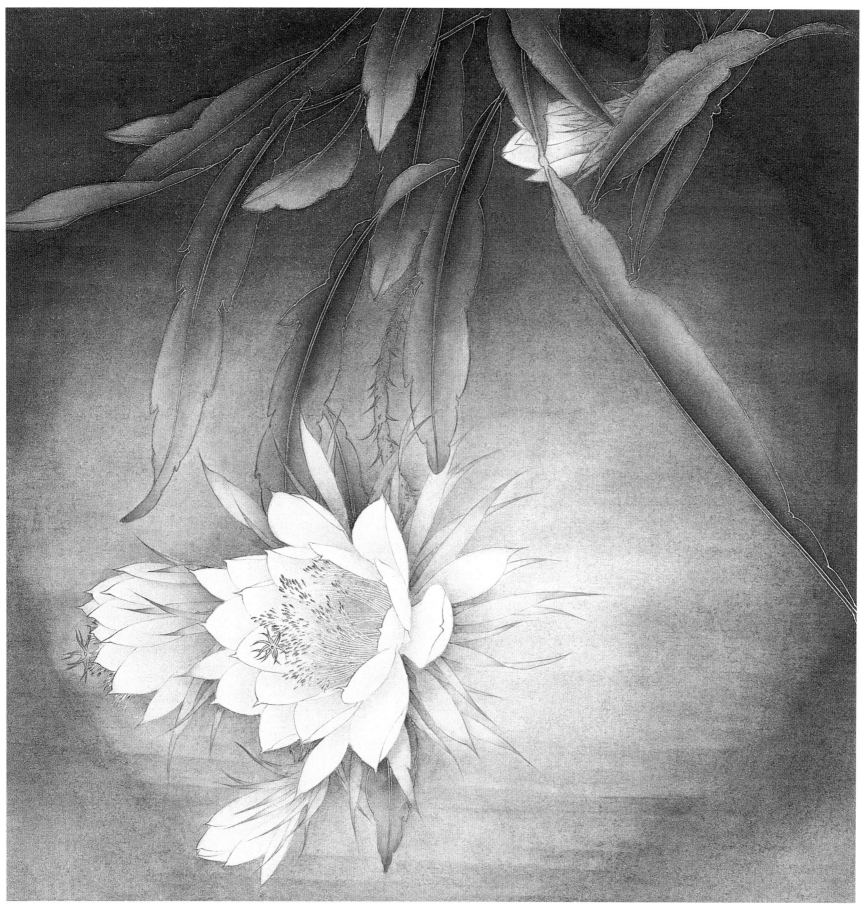

图74 昙花 66cm×66cm

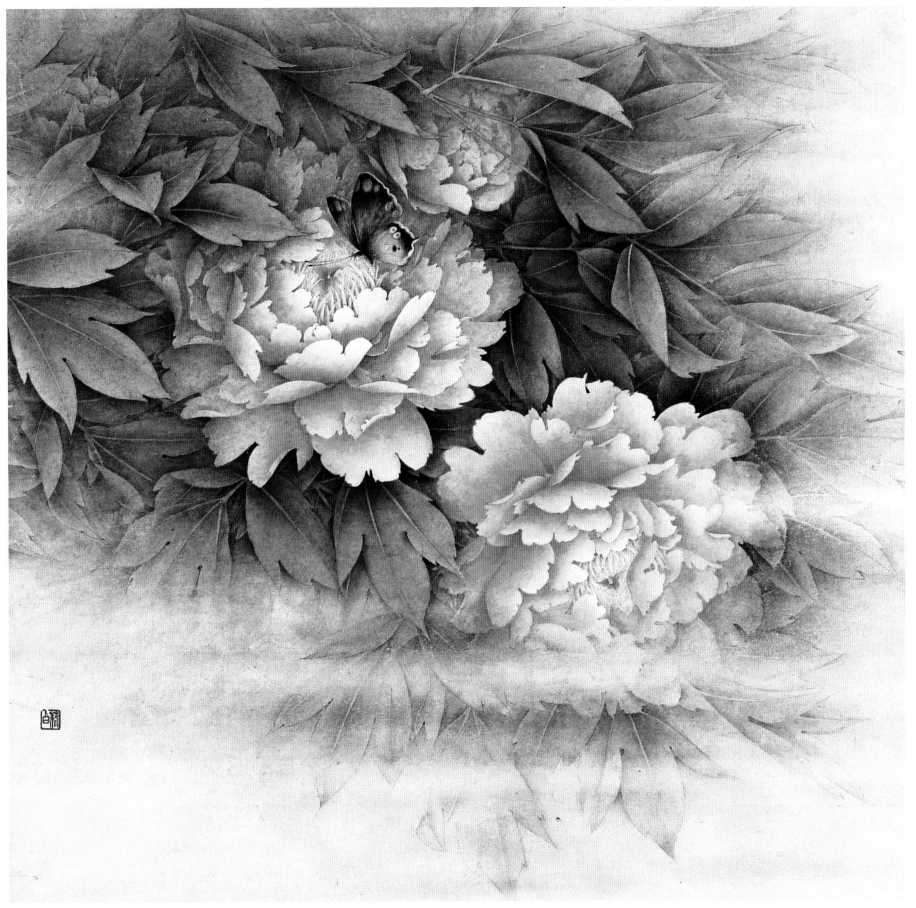

图 75　蝶恋花　58cm×60cm

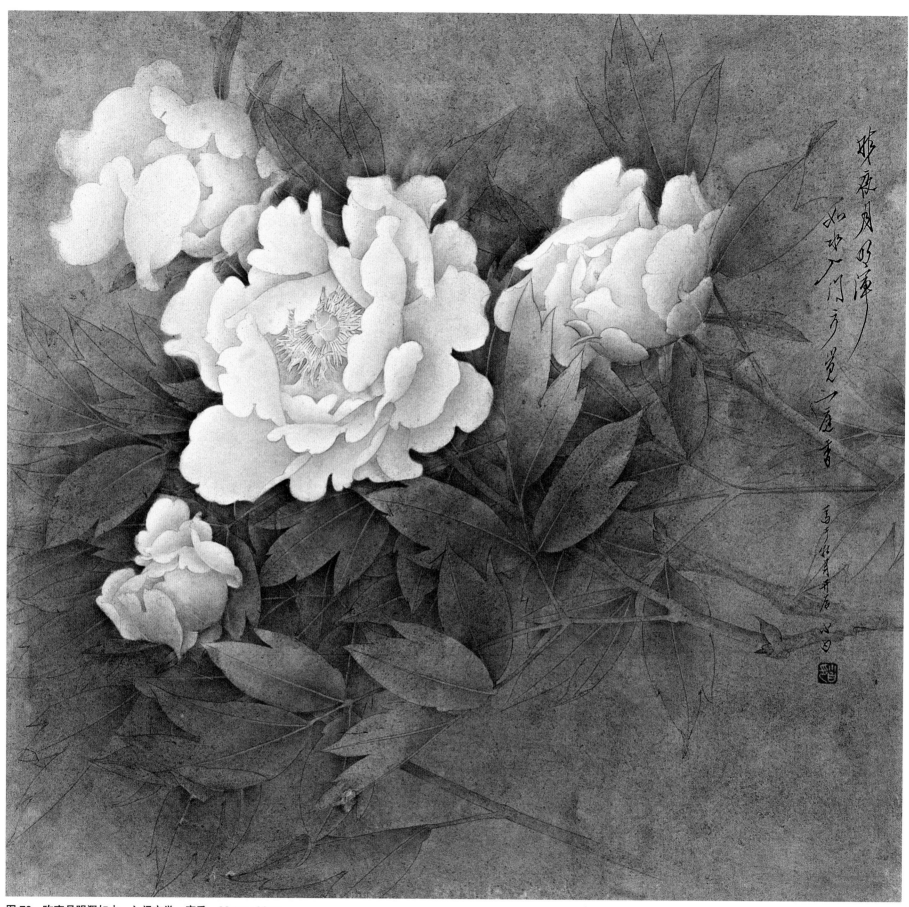

图 76　昨夜月明浑如水　入门方觉一庭香　66cm×66cm

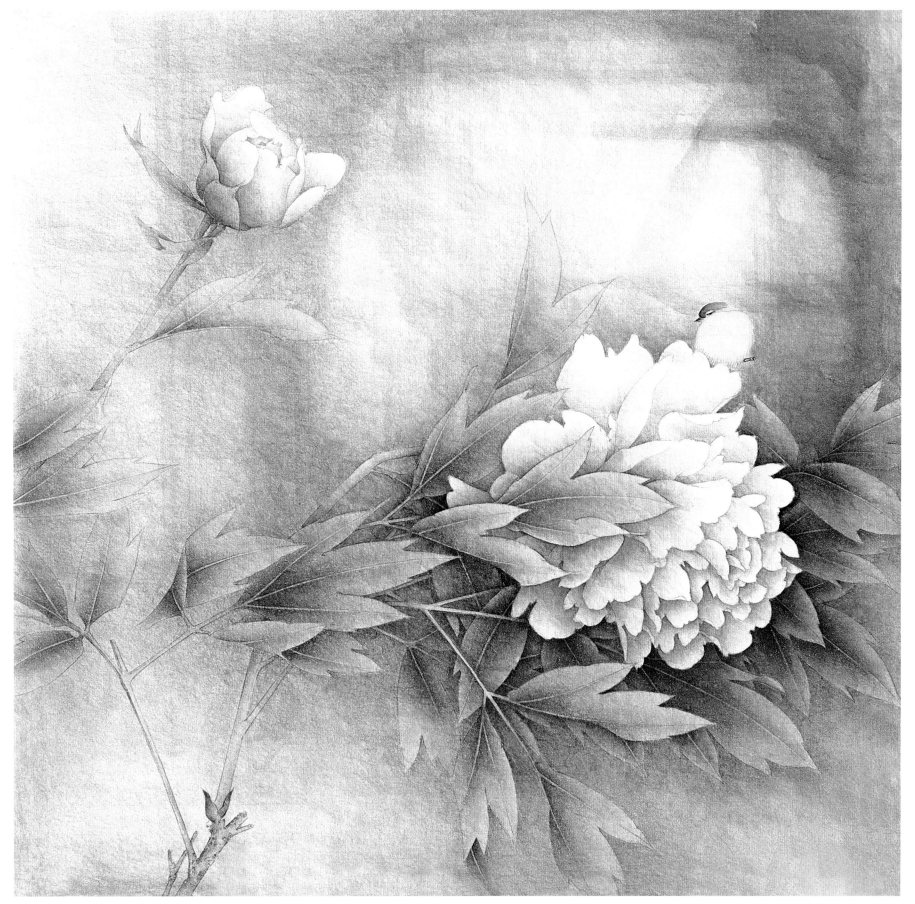

图 77　月下牡丹　66cm×66cm

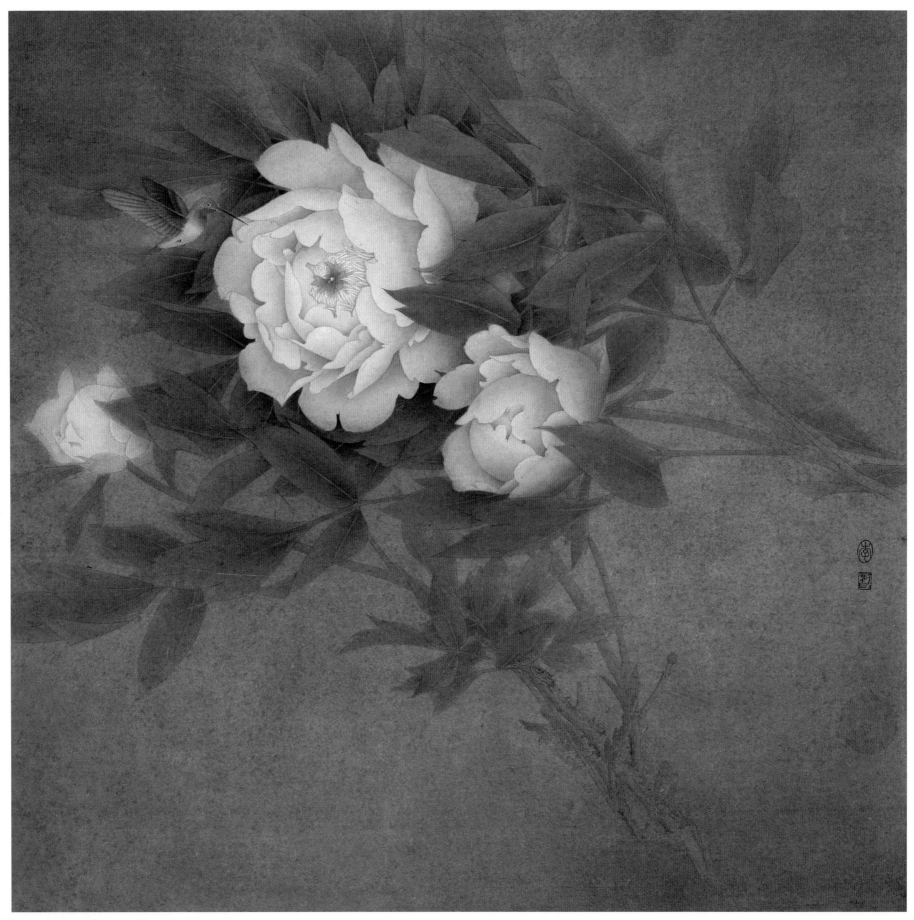

图 78　牡丹小鸟　65cm×66cm

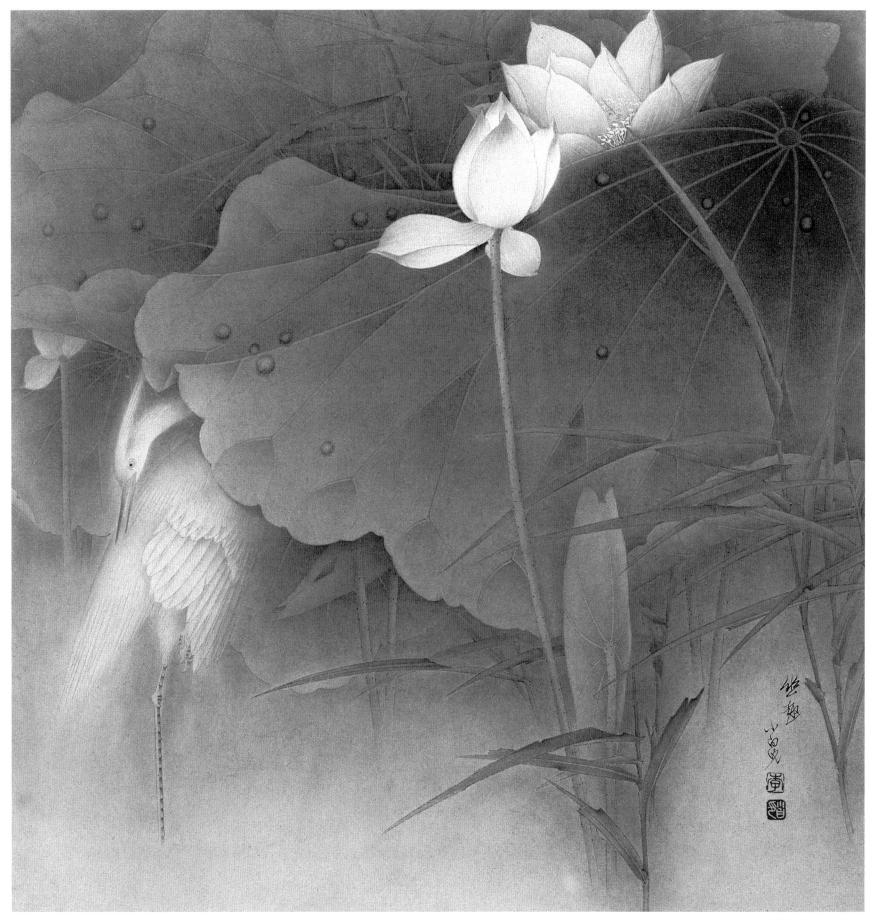

图 79 幽趣 66cm×66cm

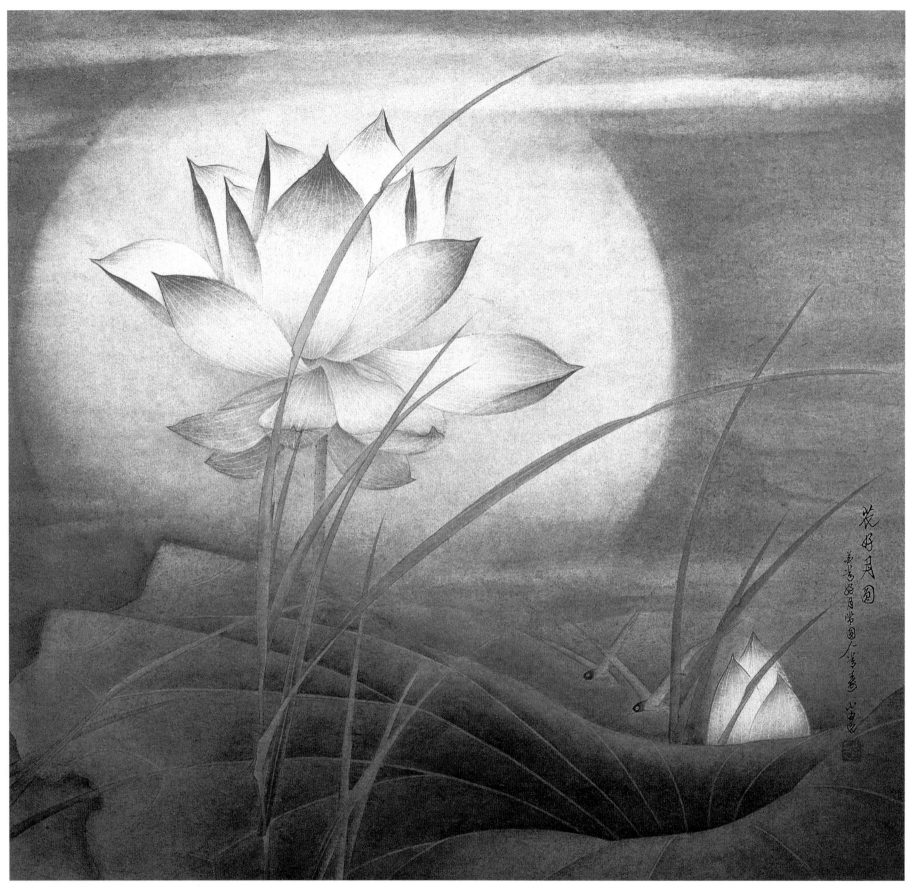

图 80　花好月圆　66cm×66cm

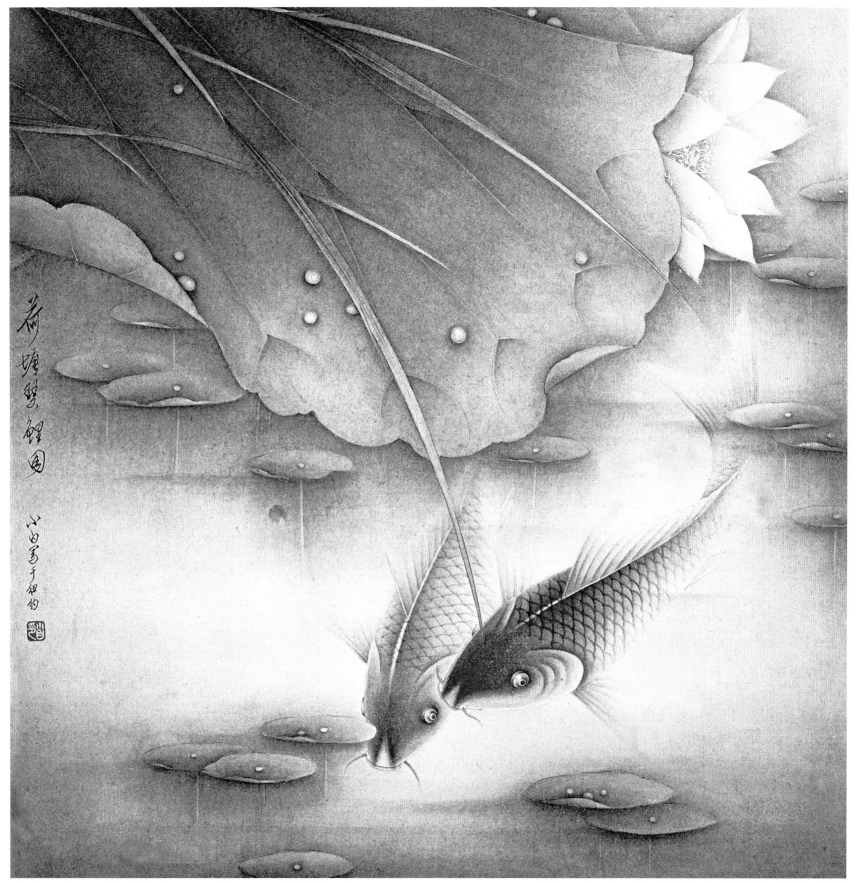

图 81　荷塘双鲤图　66cm × 66cm

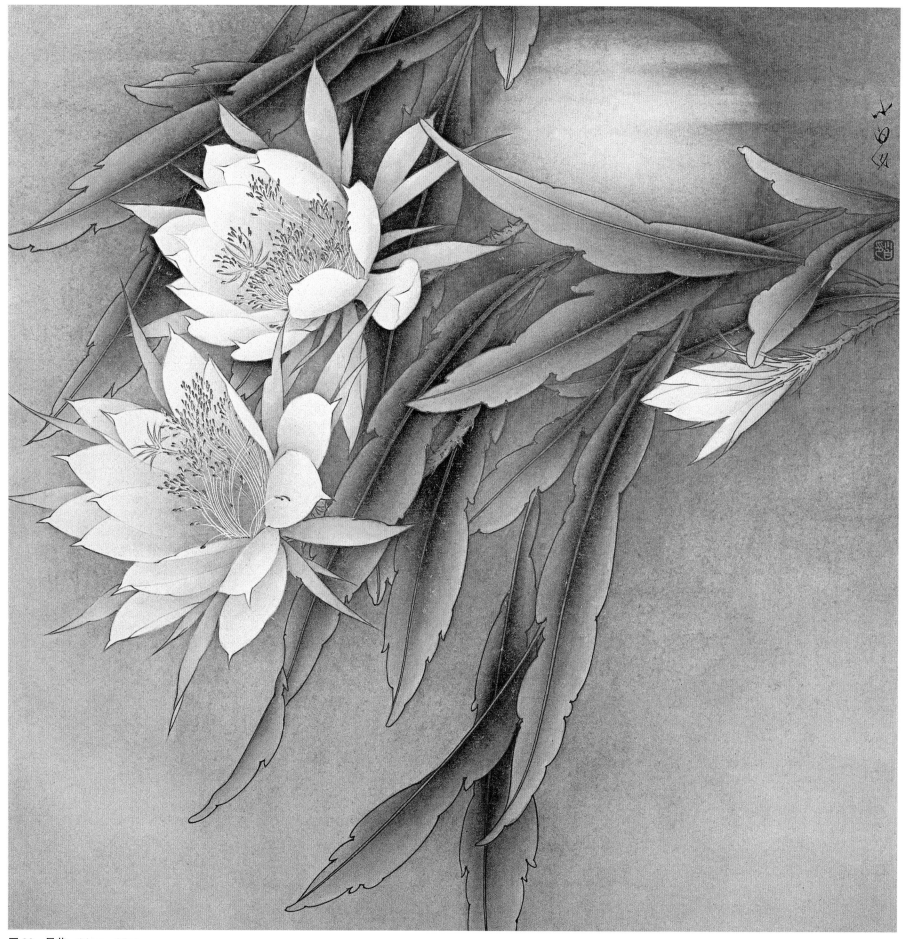

图82 昙花 64cm×64cm

88

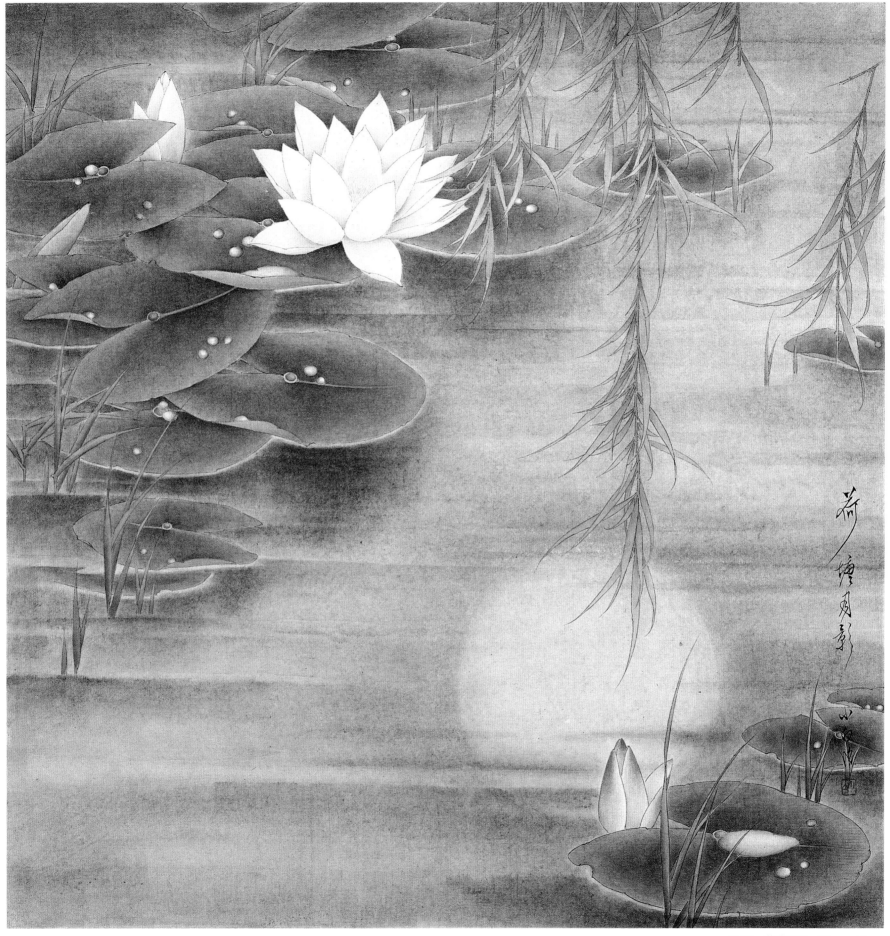

图 83　荷塘月影　66cm×66cm

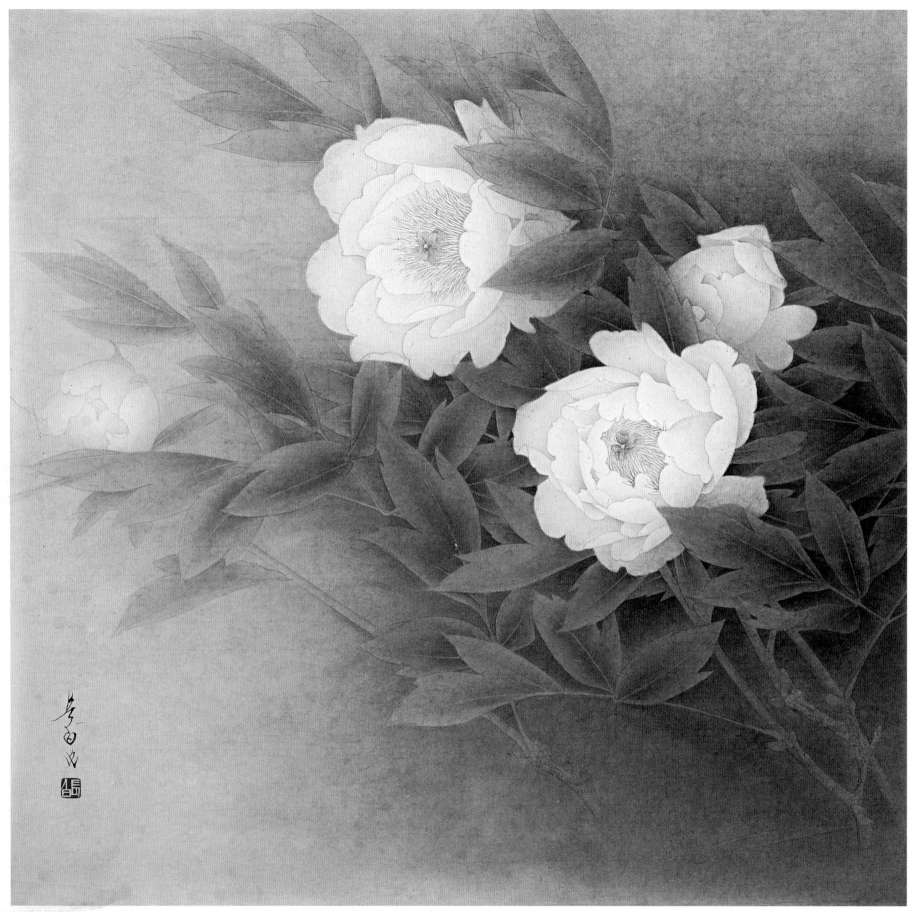

图 84　黄牡丹　66cm × 66cm

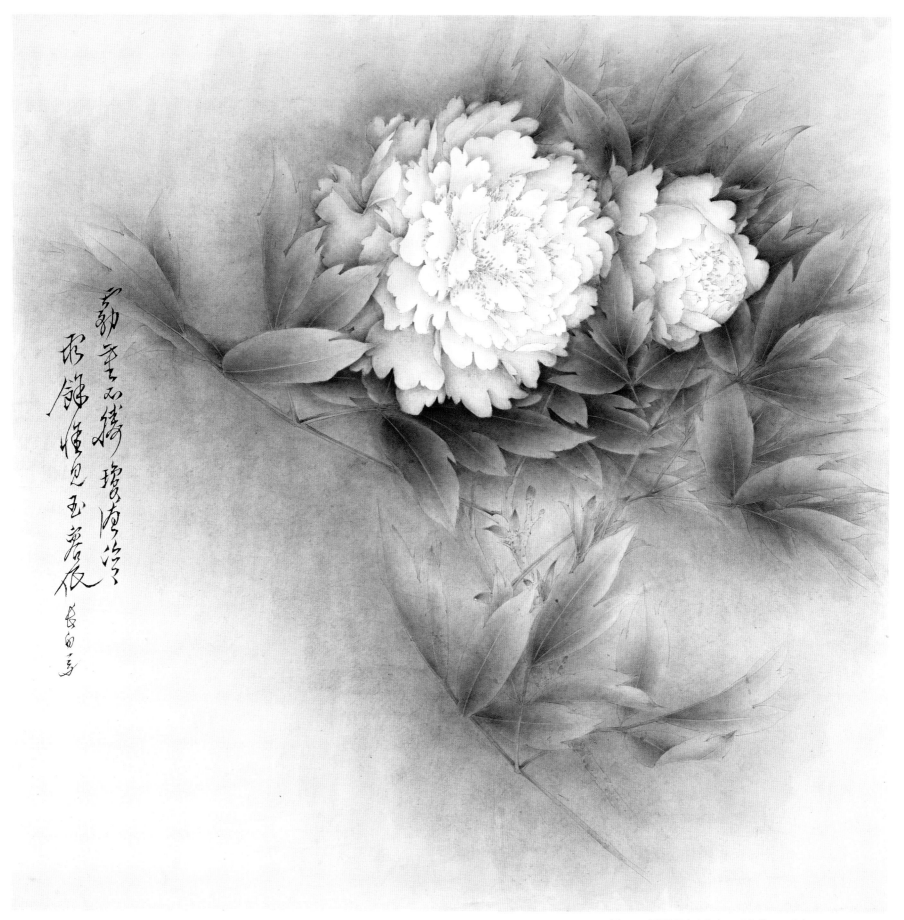

图 85　雾重不胜琼夜冷　雨余惟见玉容低　69cm × 70cm

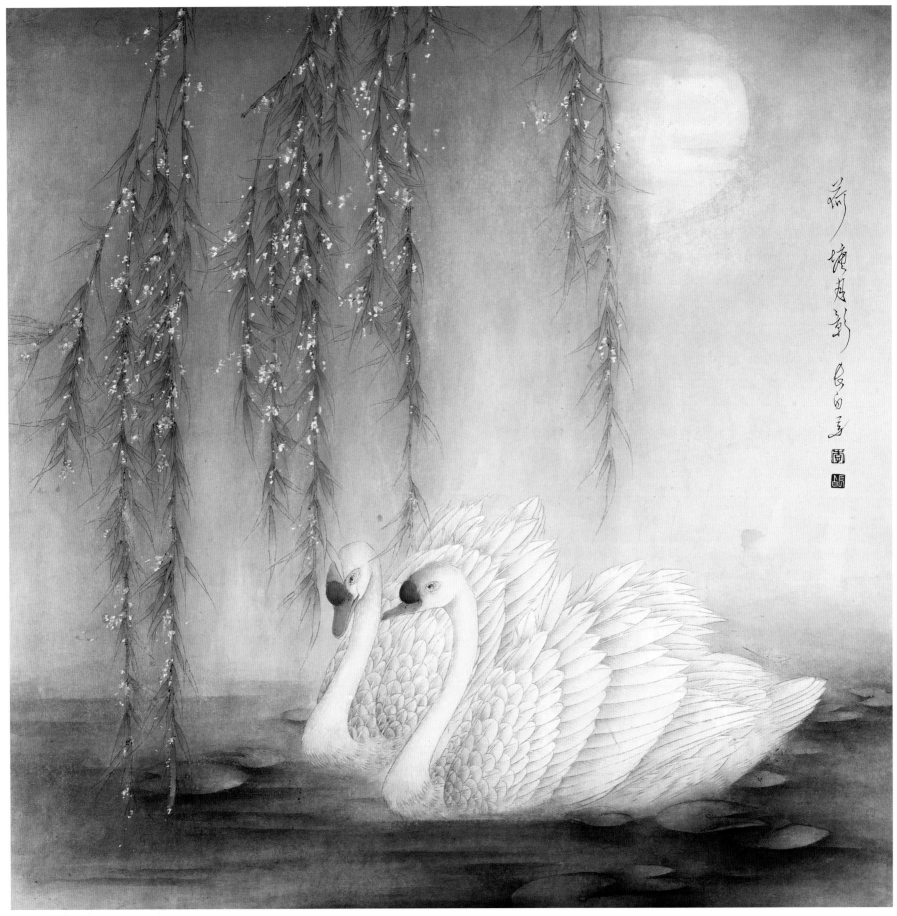

图 86 荷塘月影 66cm×67cm

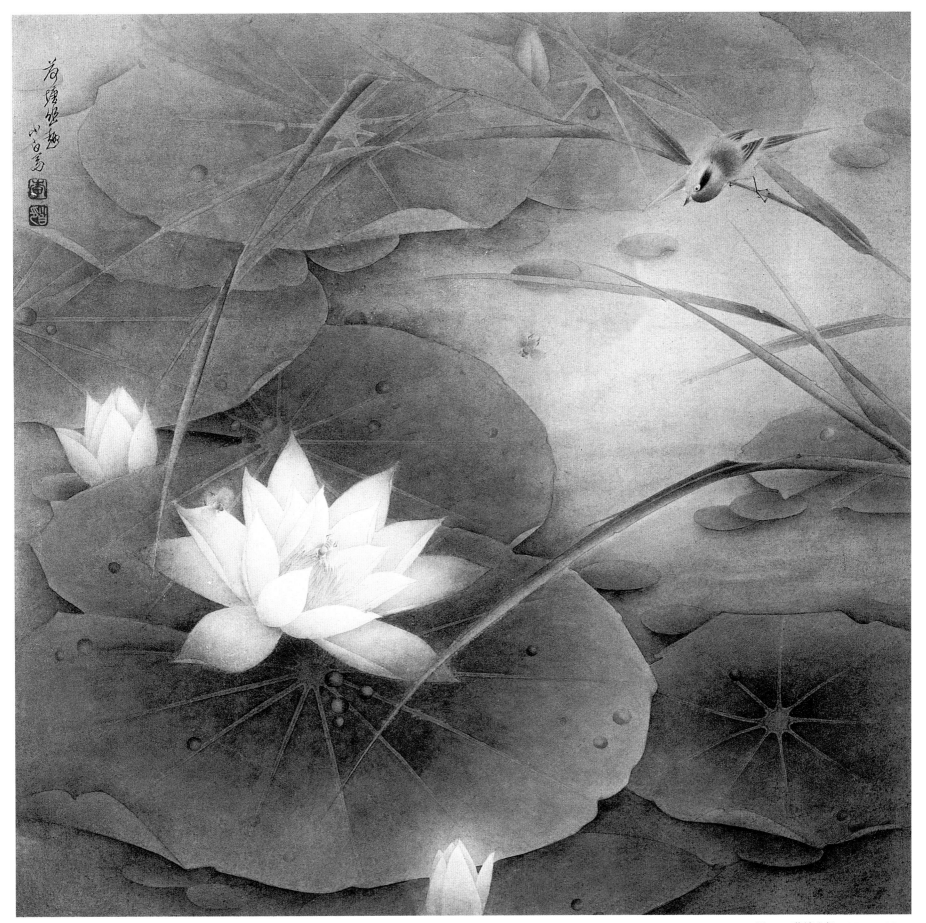

图 87 荷塘幽趣 66cm × 66cm

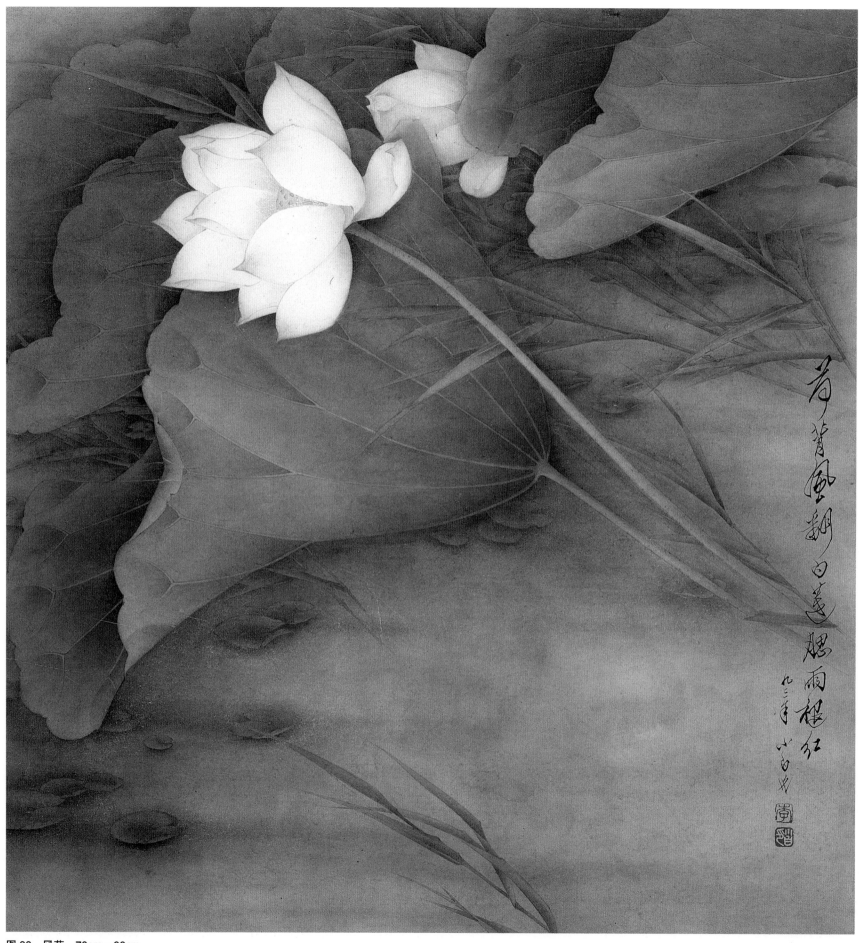

图88 风荷 70cm×66cm

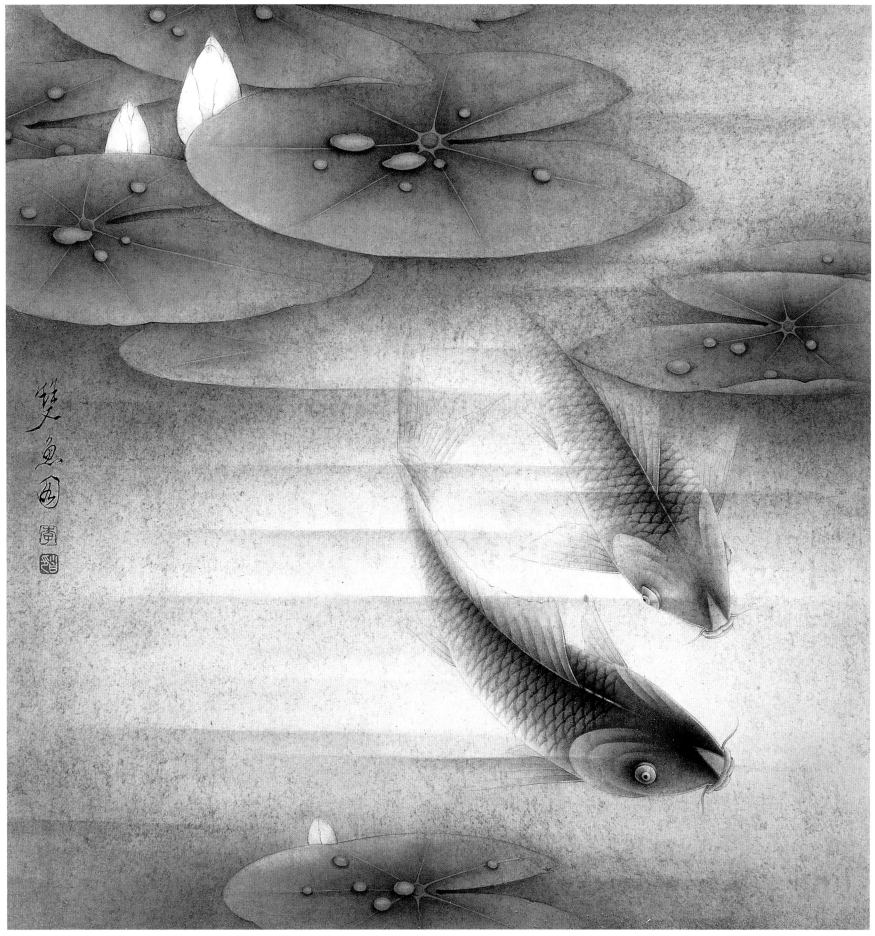

图 89　双鱼图　66cm×66cm

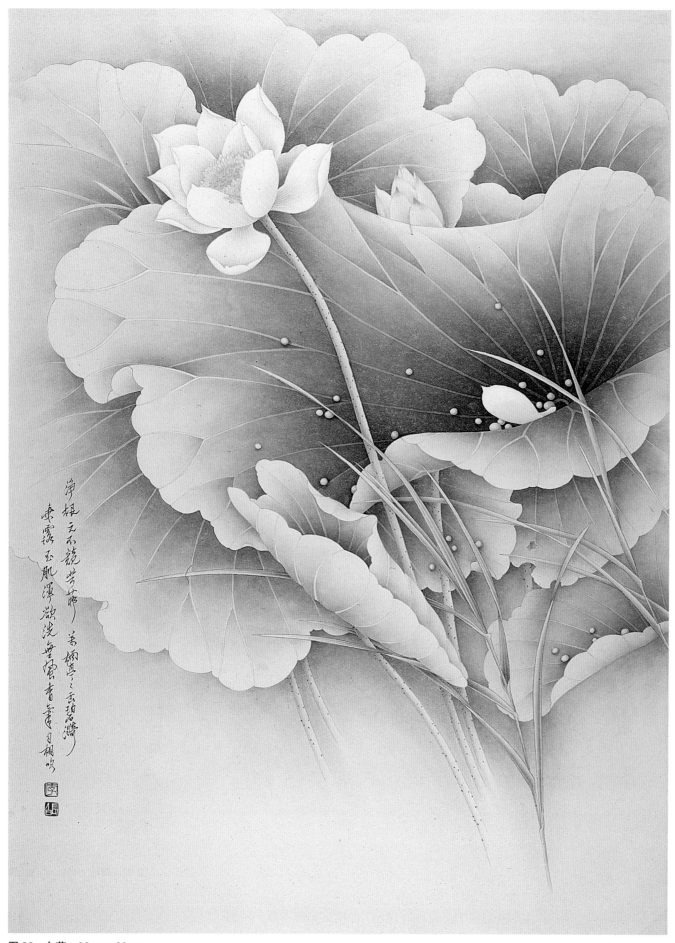

净根元不染芳心
束露玉瓶潭淡无
尘青章月栩
师

图 90　白荷　98cm×60cm

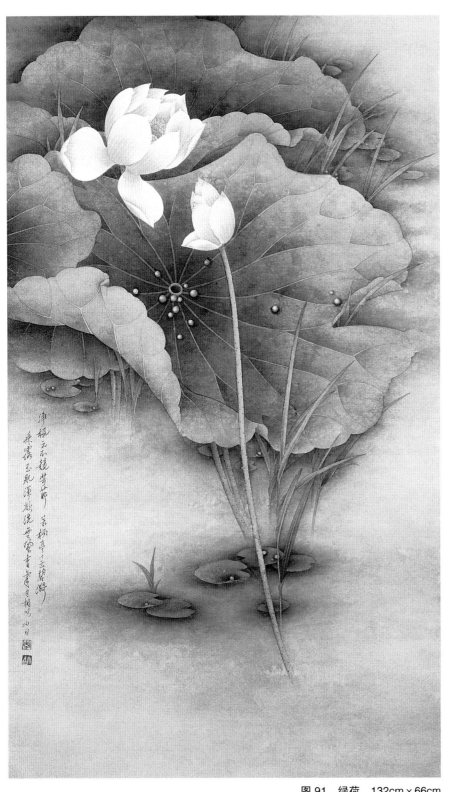

图 91　绿荷　132cm×66cm

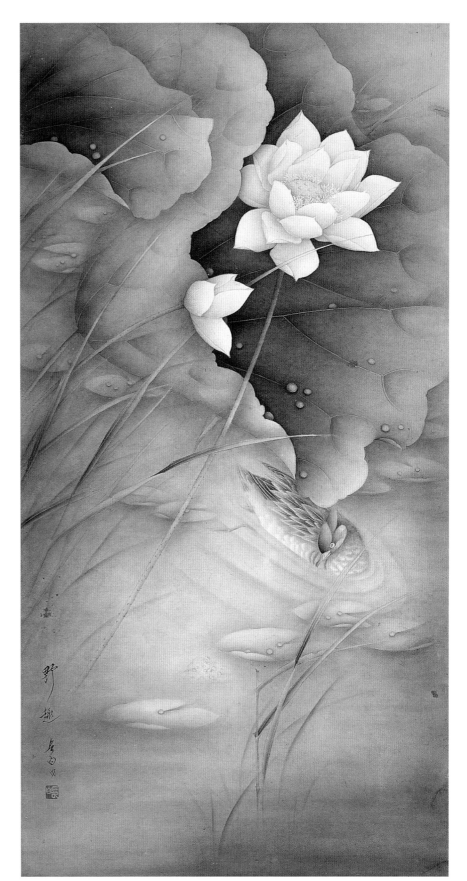

图 92　野趣　129cm×60cm

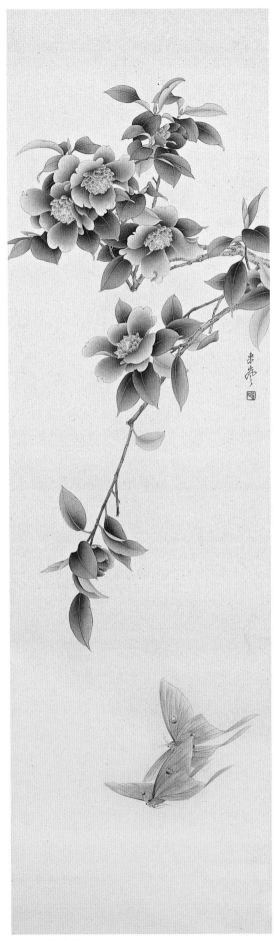

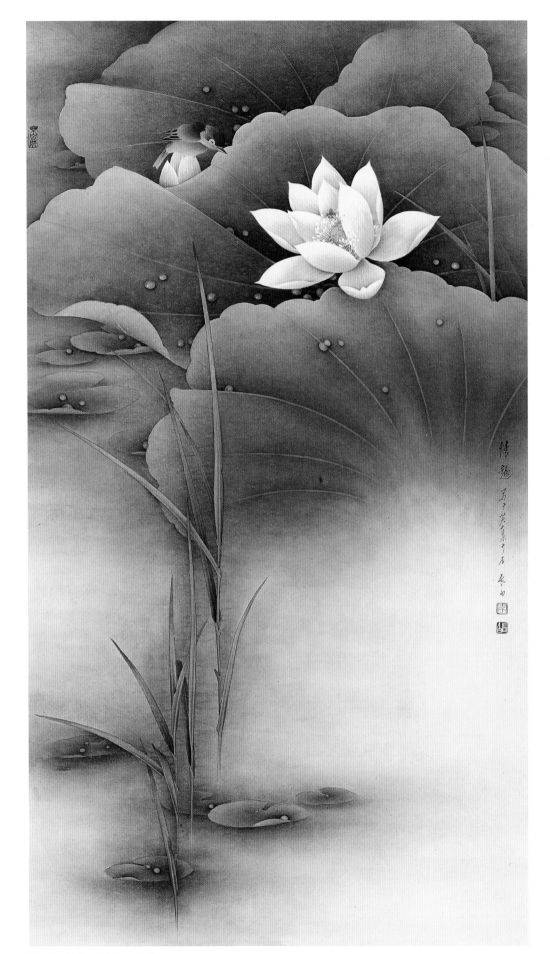

图 93　蝶恋花　136cm×40cm

图 94　情趣　120cm×60cm

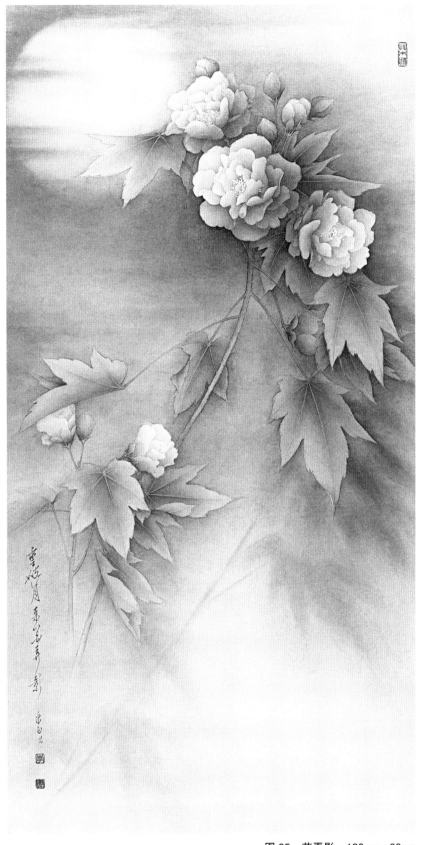

图 95 花弄影 120cm × 60cm

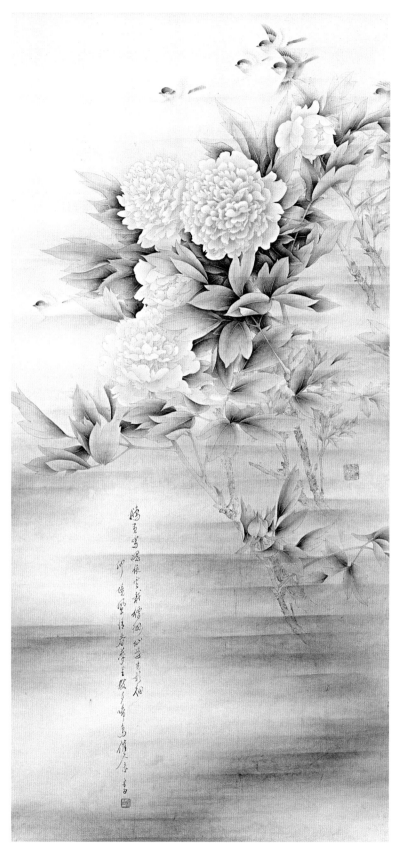

图 96 春晨 120cm × 60cm

99

（五）重彩【图 97~137】

　　敦煌的壁画，顾闳中的《韩熙载夜宴图》，宋徽宗的《芙蓉锦鸡图》，王希孟的《千里江山图》，都是工笔重彩。从色彩上来看，作品都是"雍容华贵，金碧辉煌"的，给人以"富丽耀目"的美感。设色亦较浓厚，具有不同程度的装饰性，这些都是重彩的特点。

　　绘画上任何一种形式，都有它的特点和长处；同时在另一方面，也必然包藏着它的局限性和短处。一个作者，要善于扬长避短，尽可能地缩小局限性和短处。形成重彩"富丽华贵"的原因，从色彩方面来说，一是配色的对比较强烈；二是使用的颜色，是以朱砂、朱磦、银朱、石青、石绿、石黄、雄黄、铅粉、金、银等矿物质颜色为主的。这种石色质地滞重，色相纯艳，但不透明而缺少滋润感，渲染时很难晕染，因此，浓淡变化少，韵味层次差，容易使画面平板失韵。所以运用时必须以植物质色或水彩色来晕染，或交替晕染，以增加石色的浓淡变化和色相的韵味感。例如朱砂、银朱之类红色，则用胭脂、曙红等，从青紫到橘黄之类的植物质色与水彩色来配合渲染。其他石青、石绿等也是如此。

　　在花卉重彩设色中，很重要的是花、叶色相的配彩，这是很不容易处理好的。矛盾的主要方面是叶子的择色。一般画叶子，只用花青、藤黄来调配不多的几种绿色，而有时所调的绿色，往往有黄僵、绿闷的枯腻感，缺少老叶青翠沉着、新绿闪黄鲜嫩的美，使人不能得到"怡红快绿"的享受。所以花卉设色，尤其是浓妆艳抹、红绿相间的重彩设色，要多想到以下四个方面：一、要根据画的情趣意境来决定色调和配色的色相；二、要根据花的色相来决定叶的色相，不同花色配不同的绿叶，绝对不能不管红花、黄花、白花，一律只用藤黄调花青来画各种绿叶，这种机械配色法是不能采用的；三、渲染叶子的颜色，不要只看到花青、藤黄几种色，要看到其他青色类、黄色类、绿色类等颜色以及墨色，还包括矿物质色、水彩色在内；四、设色时要从效果上来决定渲染的方法步骤。总之，视域要广，不要一成不变。

　　这里的重彩图例，是配合以上的看法绘制的。主要的目的，是想给读者对红花绿叶的配色，贯彻"从情从景配色调"、应有多样变化的这个观念，有一个具体的感受印象。希望对各个图例，能进行比较观察，从中领会各图中不同配色的不同情趣，到底区别在什么地方，和全局明暗、浓淡变化处理的关系又如何，这些不同的色相，是用哪些颜色渲染的，渲染的方法步骤是怎样的，都要分析和带研究性地实践。对每一幅画的特点，最好也能进行观察。如从《牡丹》（图 102），可以分析它是如何表现茂盛重叠的叶子；从分析它的形态组织、明暗浓淡的处理和色相变化的配合中，来体味它形成这种效果的所以然。如《茶花》（图 100），则可注意老叶用色。从《月季》（图 105）体味不同叶色的配色原因……总之，如能这样做，对设色思考能力的提高是有益的。

　　重彩创作，很容易因注意富丽的效果和它的装饰性，而忽视了对花卉的感受——触景生情，以及创作的寄情怀于景色中的要旨。我们知道"繁采寡情，味之必厌"，这是文艺创作中一个重要经验。南唐李璟的"西风愁起绿波间"的"愁"，就是触景生情的"情"，也是借景寄情的"情"。如果去了这个"愁"情，而对景直写，改成"西风吹起绿波间"，这不是"味同嚼蜡"了吗？如果把"红杏枝头春意闹"中，寄托情怀的春意闹，写实为"花烂漫"，则也成为"繁采寡情，味之必厌"了。又如"泪眼问花花不语，乱红飞过秋千去"都是因能"触景生情"继以"借景寄情"而成为千古名句的。

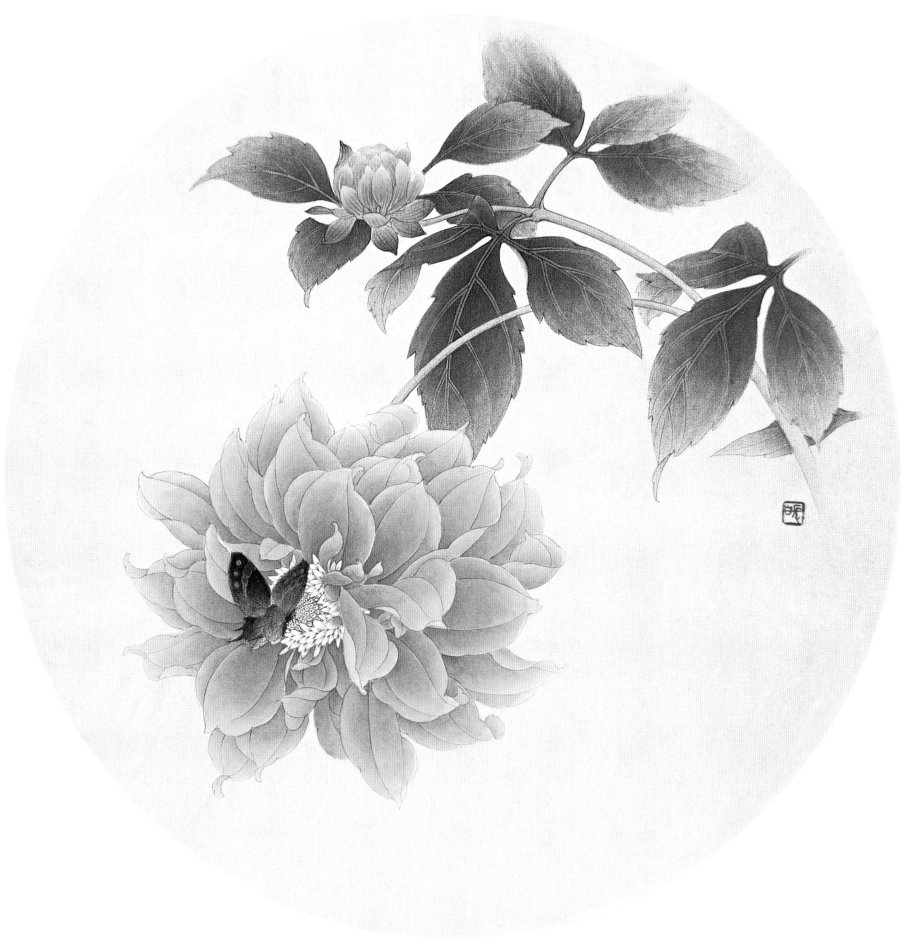

图 97　大丽菊　40cm × 43cm

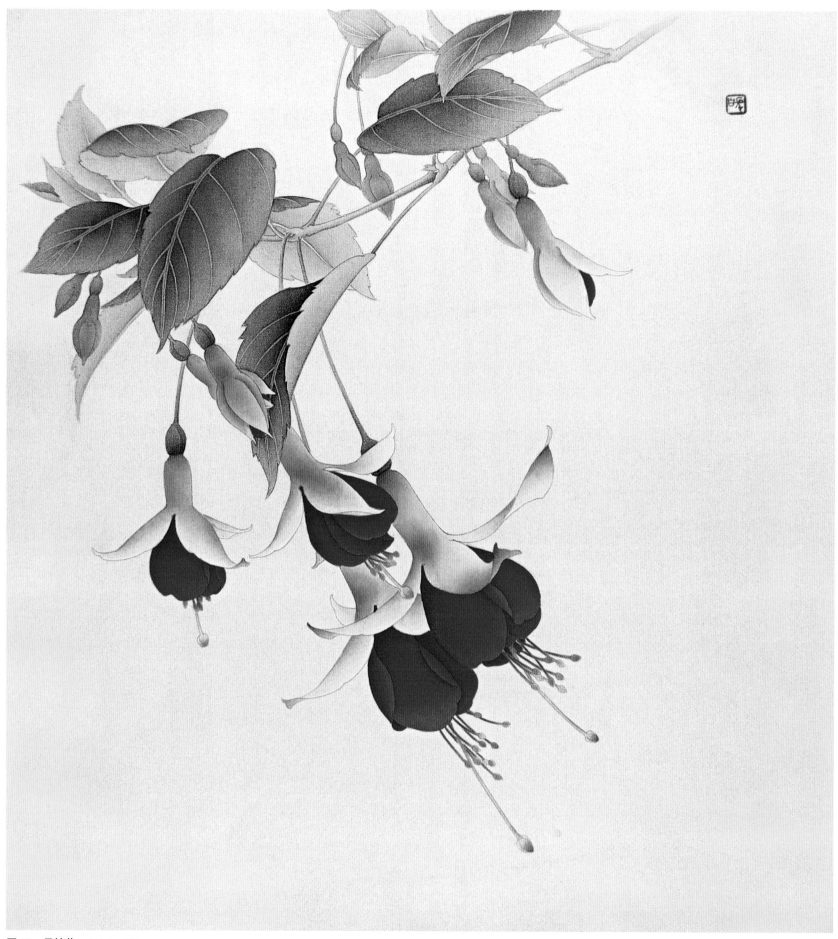

图 98　吊钟花　41cm×38cm

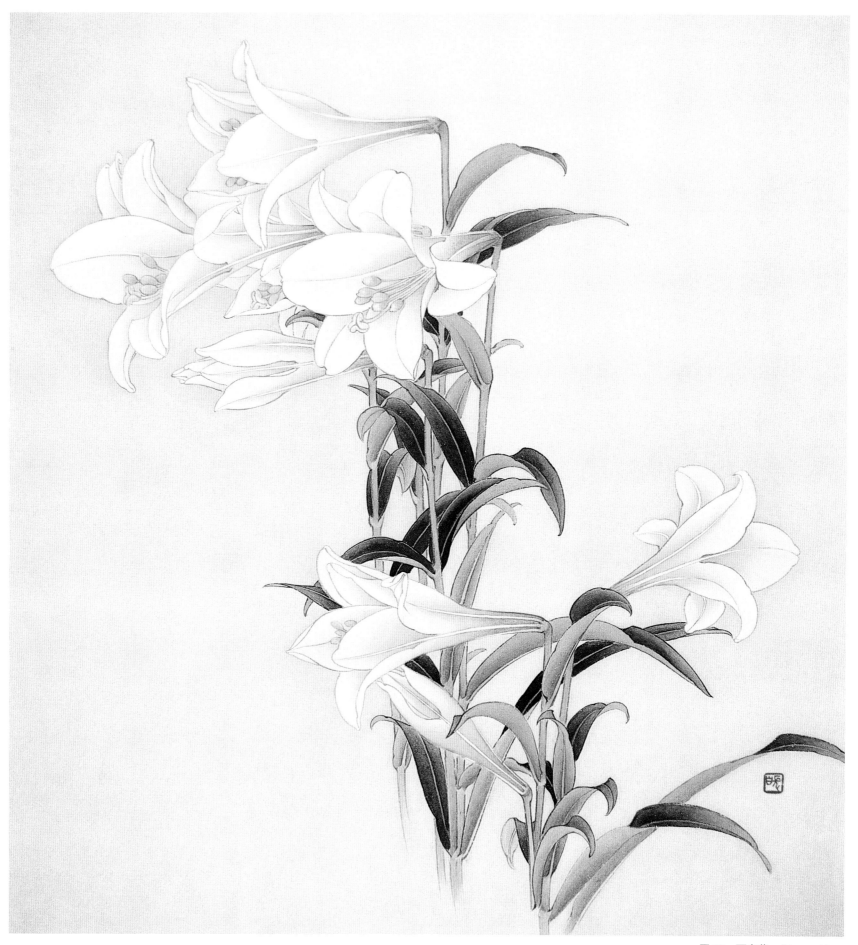

图 99　百合花　47cm×44cm

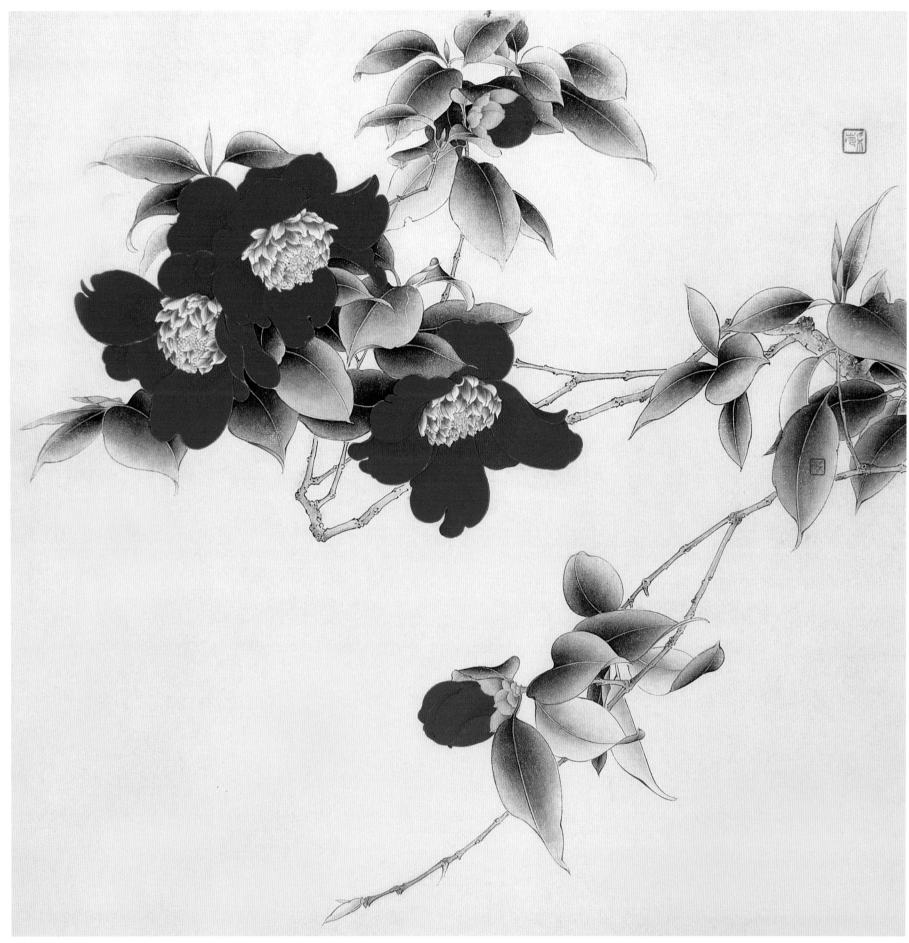

图 100　茶花　40cm×41cm

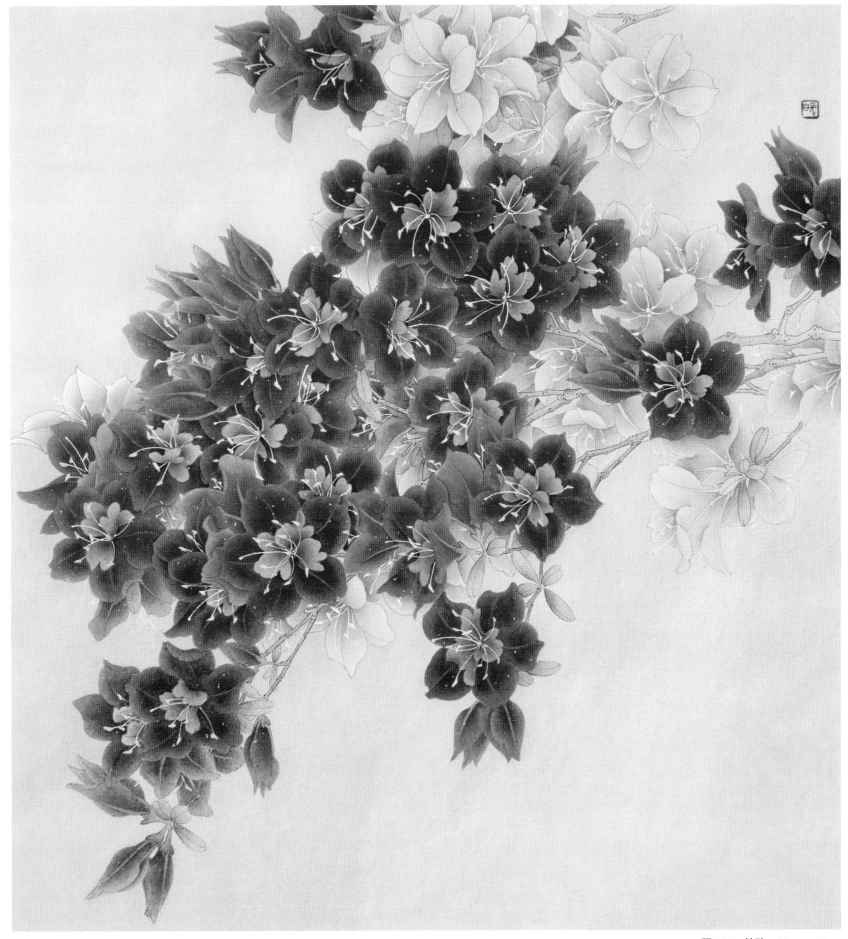

图 101 杜鹃 44cm×40cm

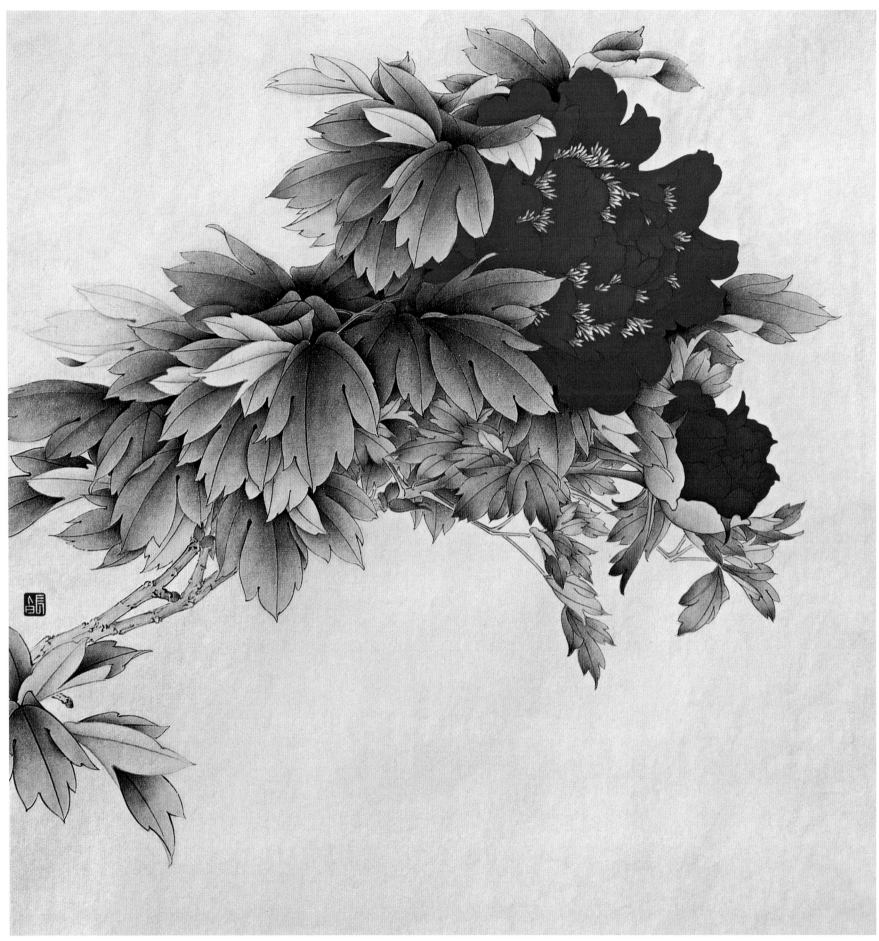

图 102　牡丹　41cm×40cm

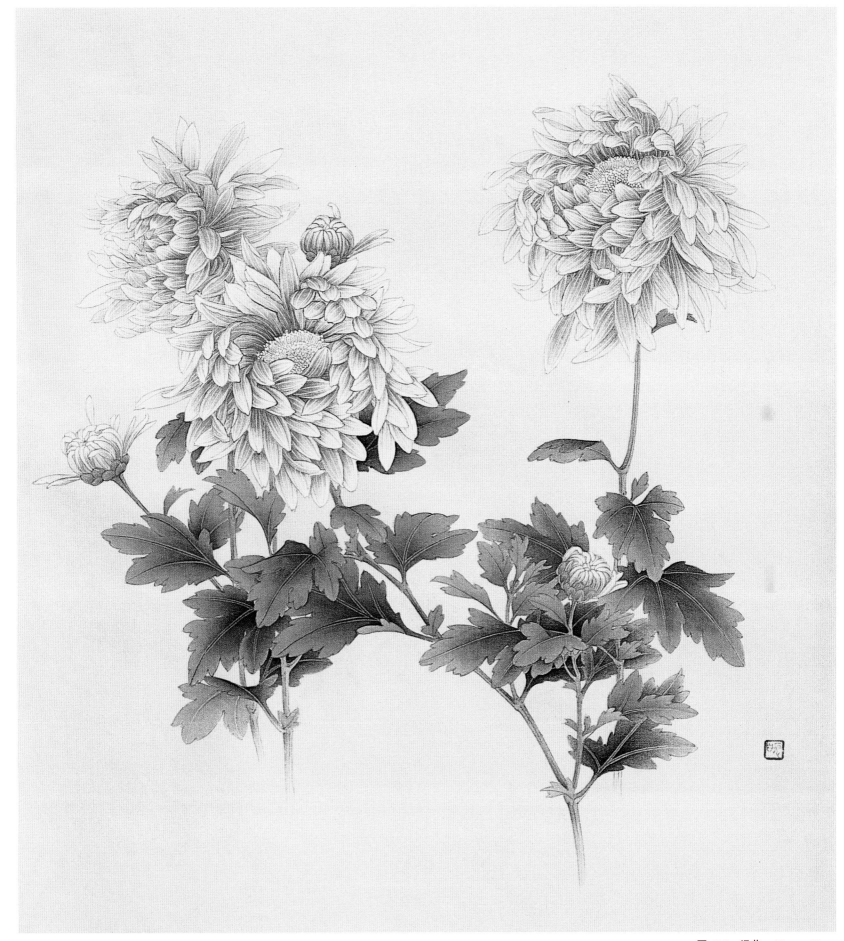

图 103　绿菊　43cm×39cm

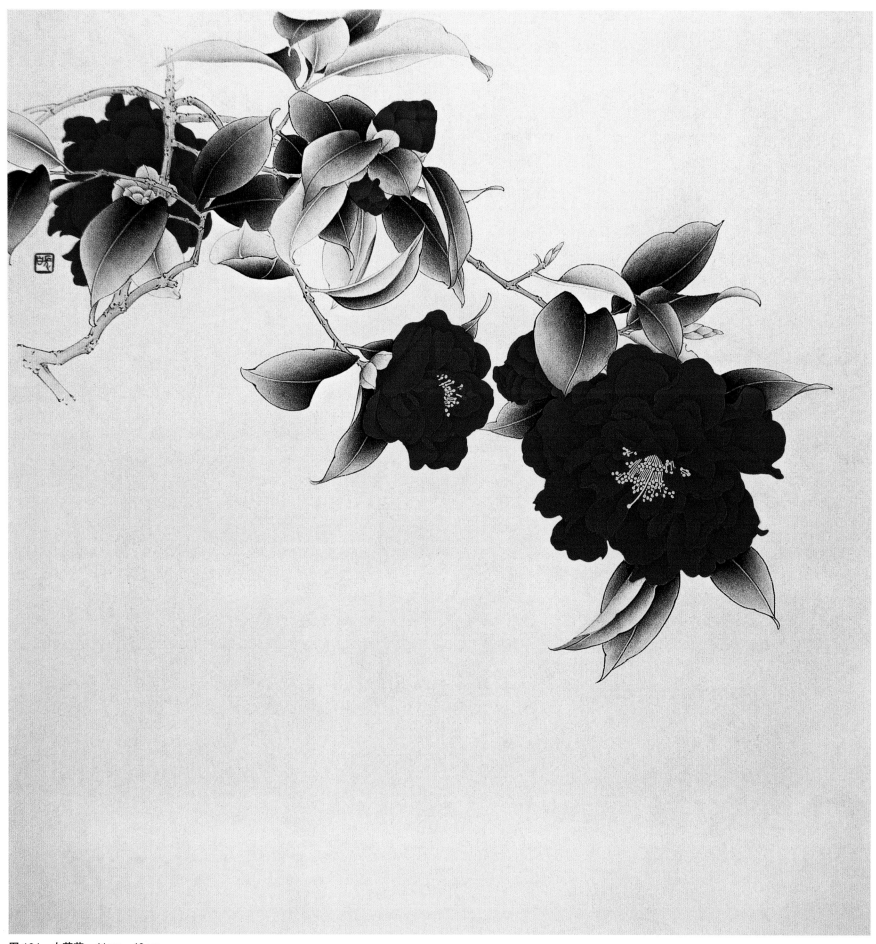

图 104　山茶花　41cm×40cm

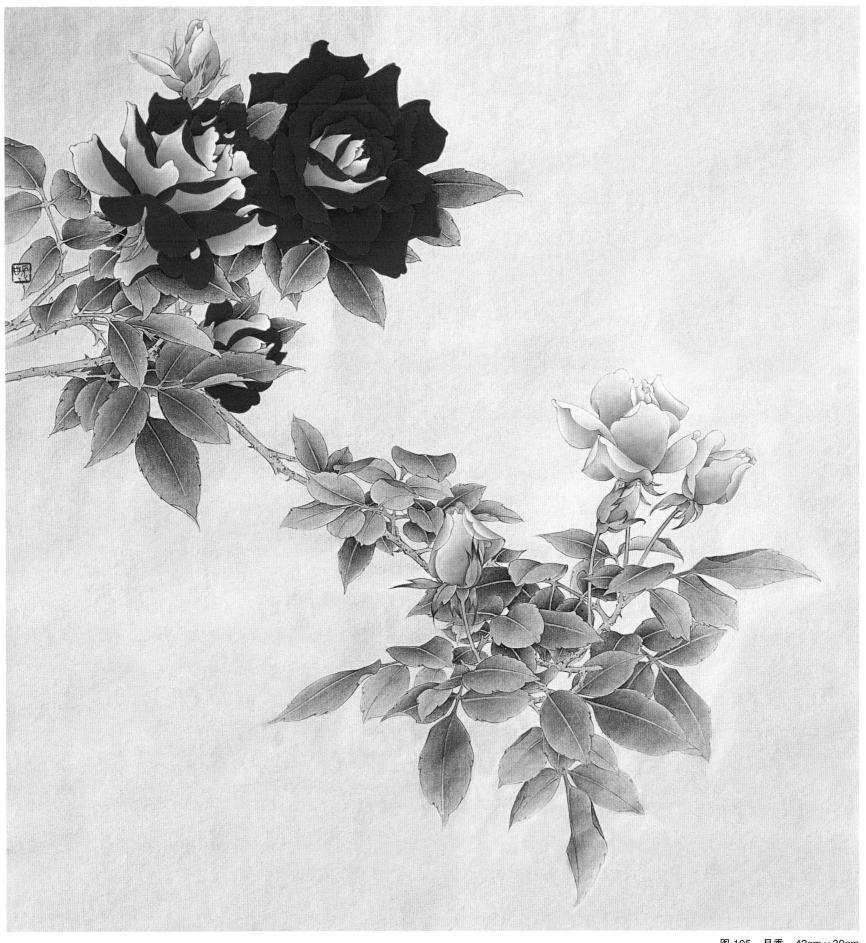

图 105　月季　42cm×39cm

图106 花卉 52cm×75cm

图 107　赵粉　52cm×75cm

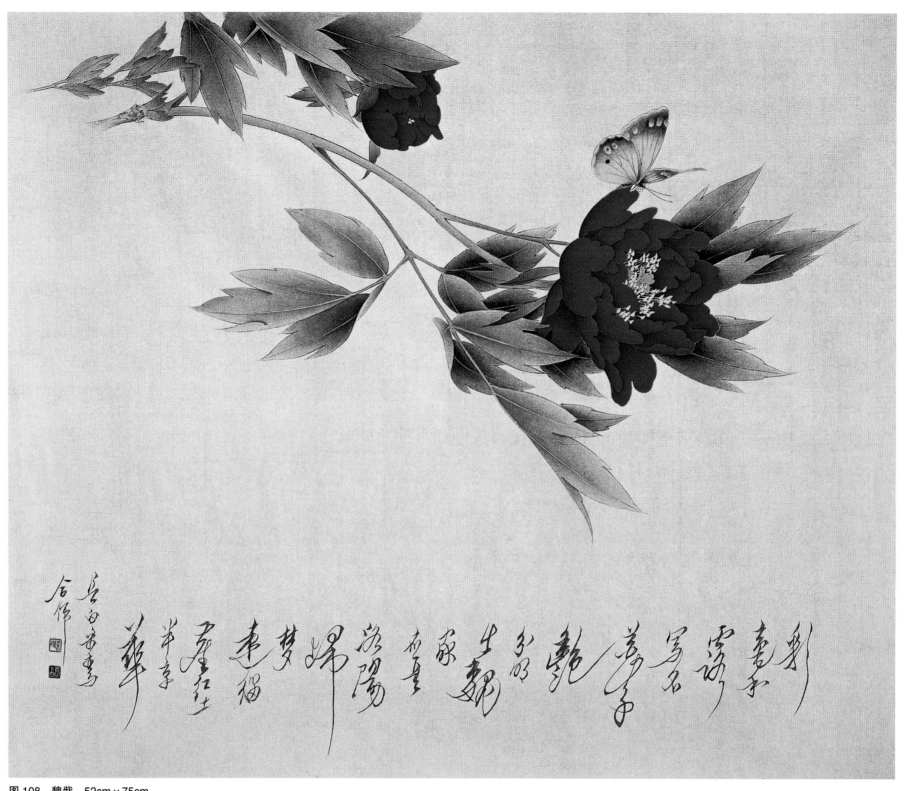

图 108　魏紫　52cm×75cm

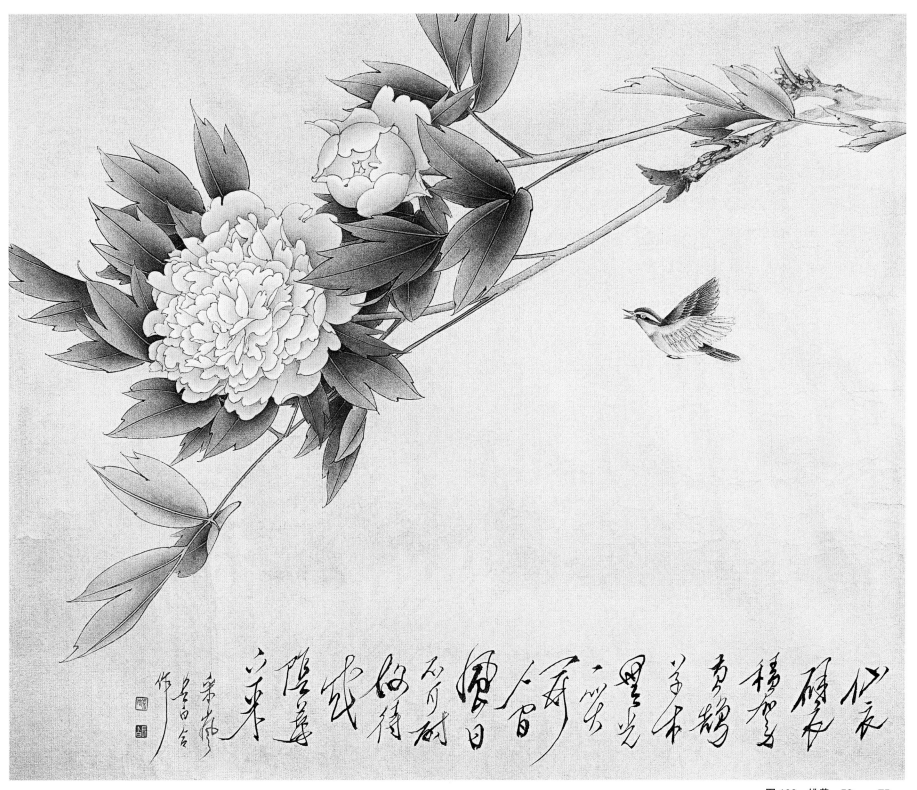

图109　姚黄　52cm×75cm

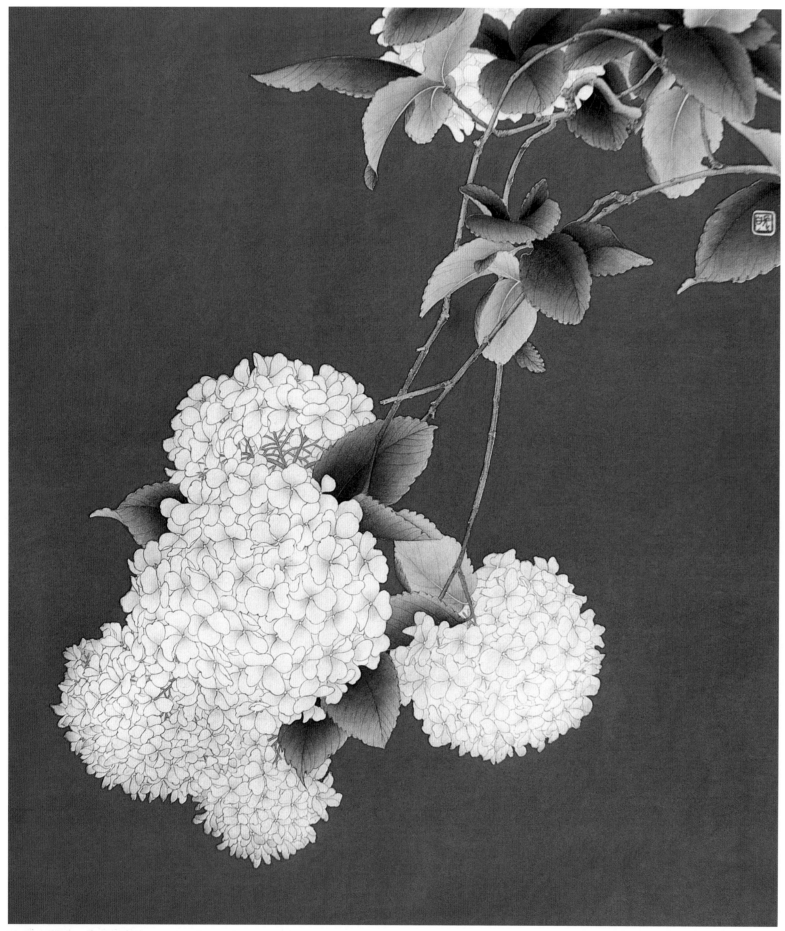

图 110　绣球　41cm×36cm

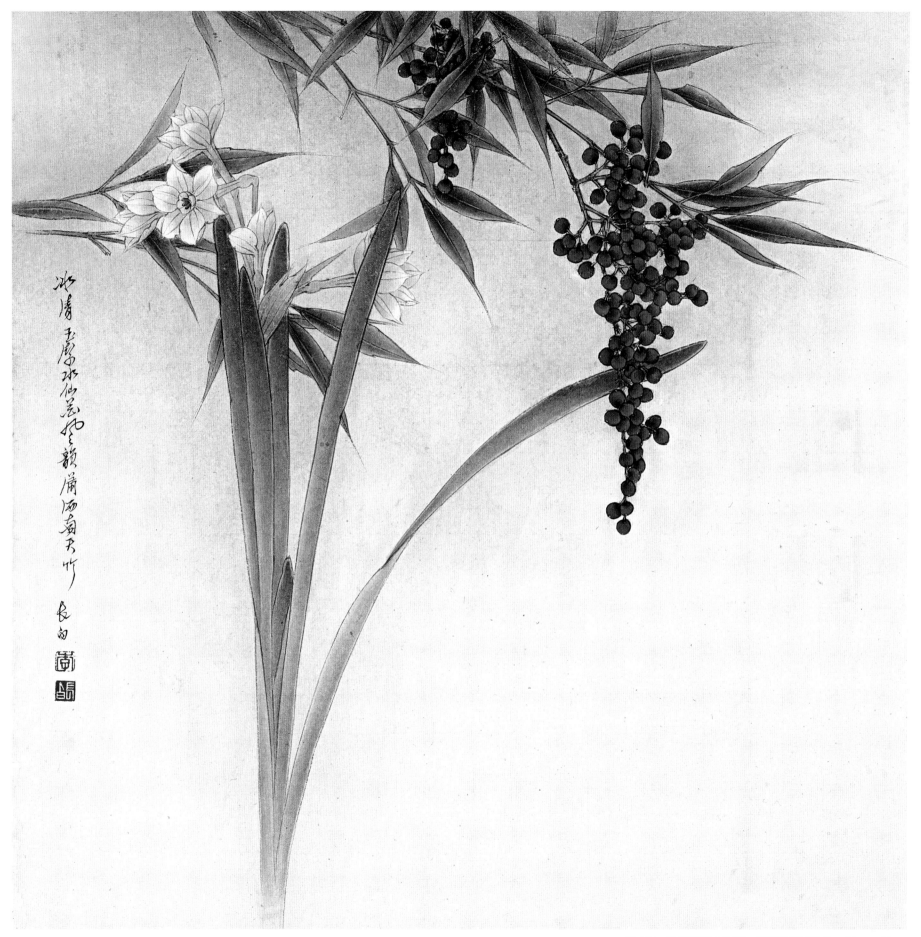

图 111　冰清玉洁水仙花　风韵潇洒南天竹　47cm×46cm

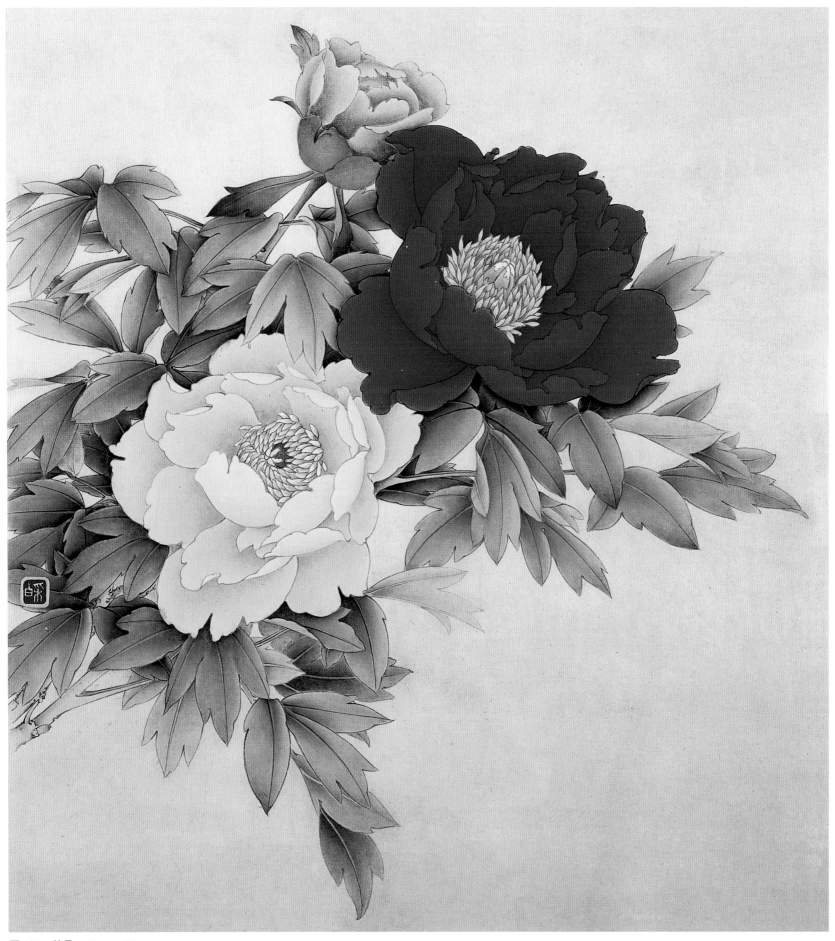

图 112　牡丹　43cm×39cm

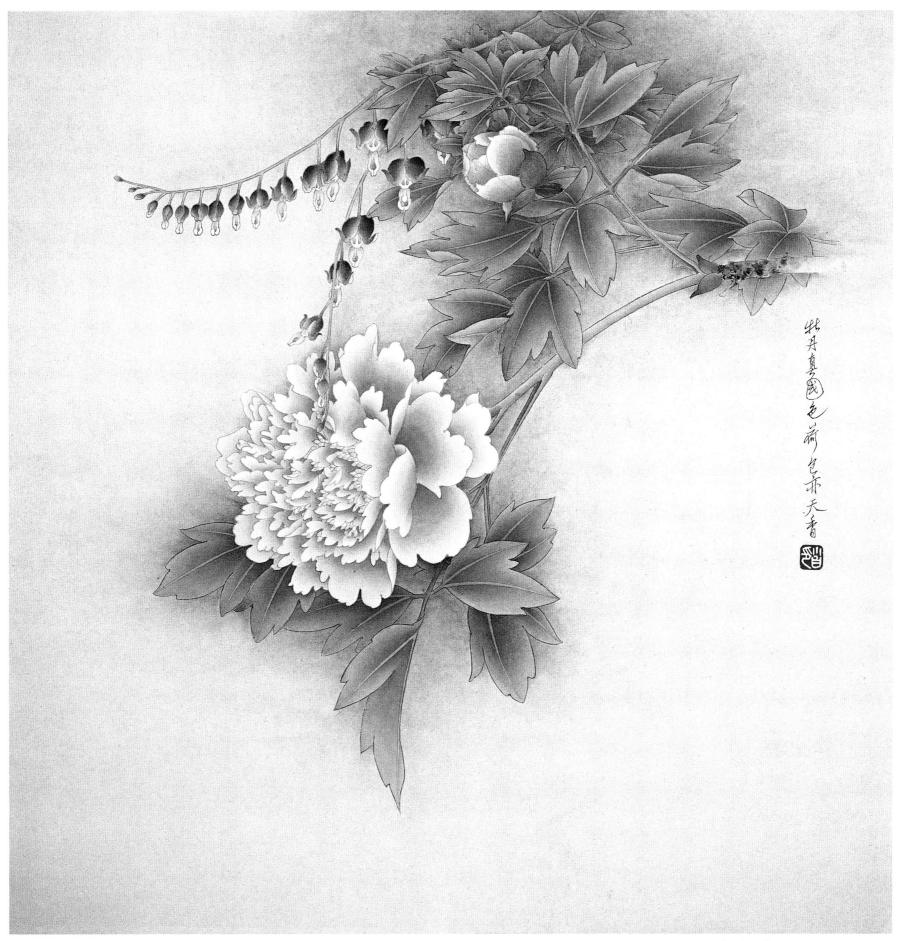

图 113　牡丹真国色　荷包亦天香　64cm×64cm

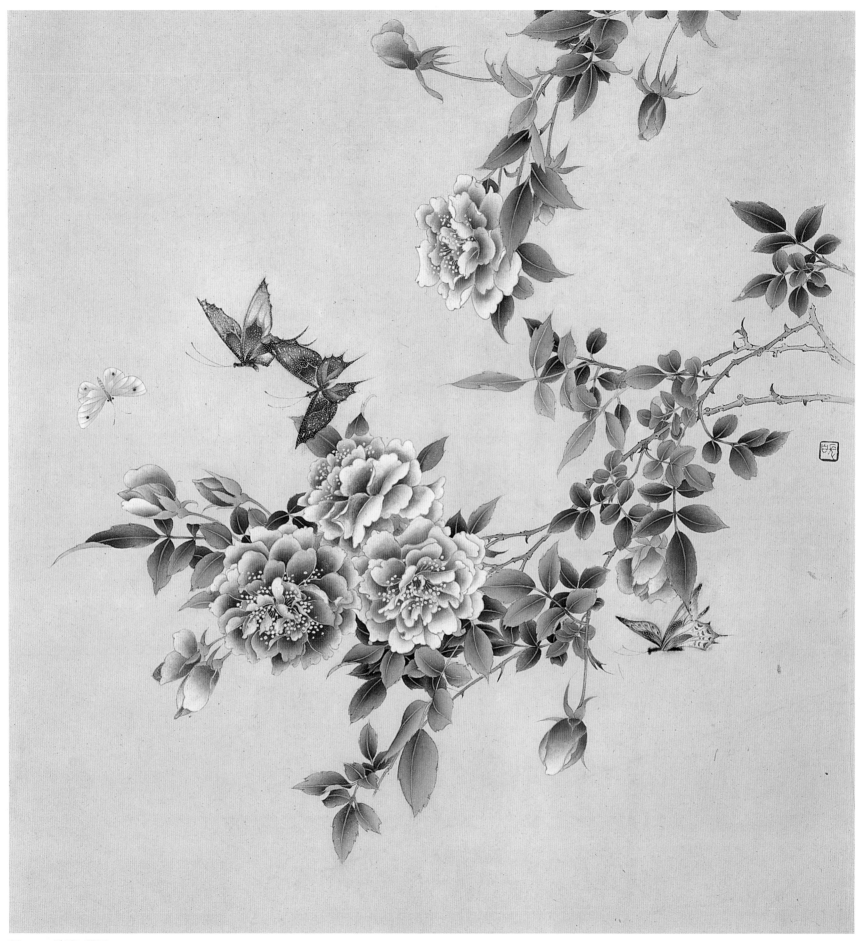

图114 月季飞蝶图　56cm×56cm

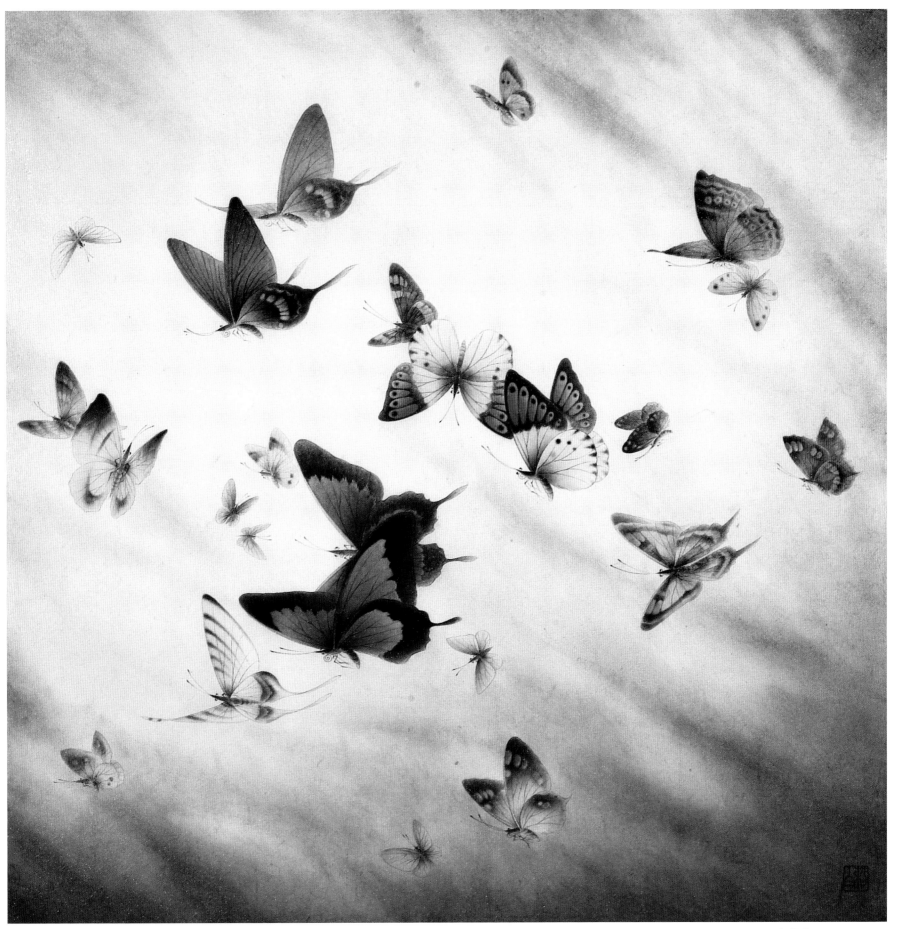

图 115　舞长空　38cm×42cm

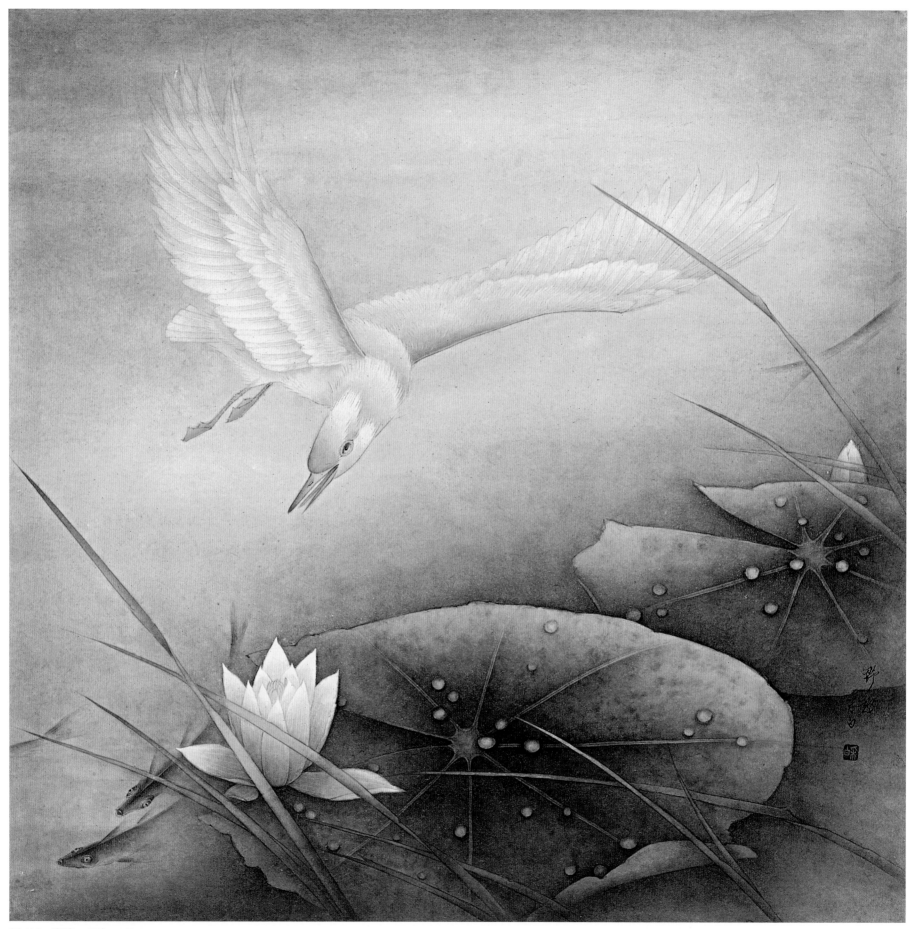

图 116　海鸥　66cm×68cm

图 117　月下　66cm×66cm

图 118　荷塘戏水　60cm×60cm

图 119　黄牡丹　66cm×66cm

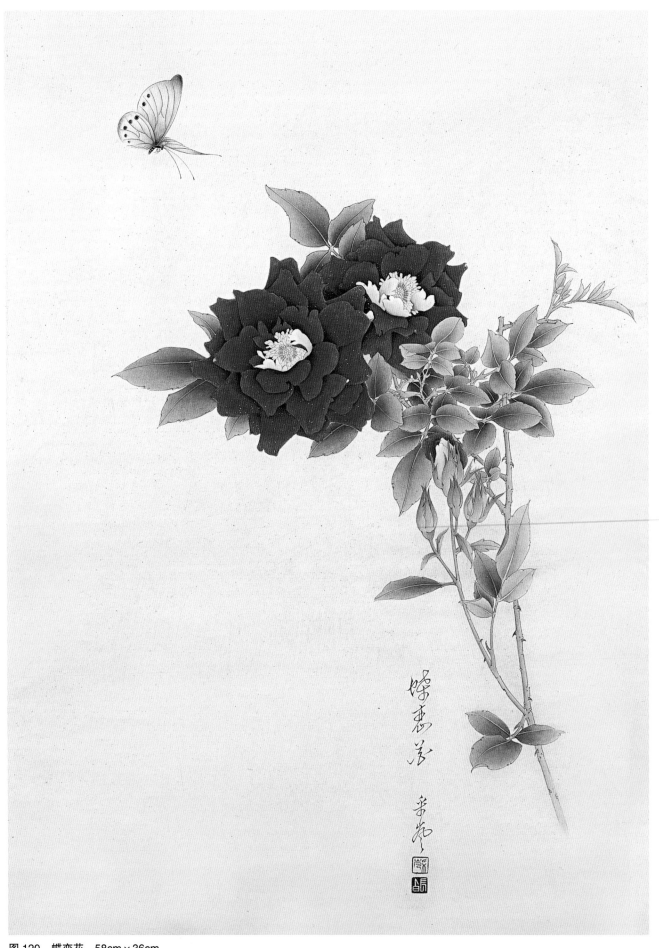

图 120　蝶恋花　58cm×36cm

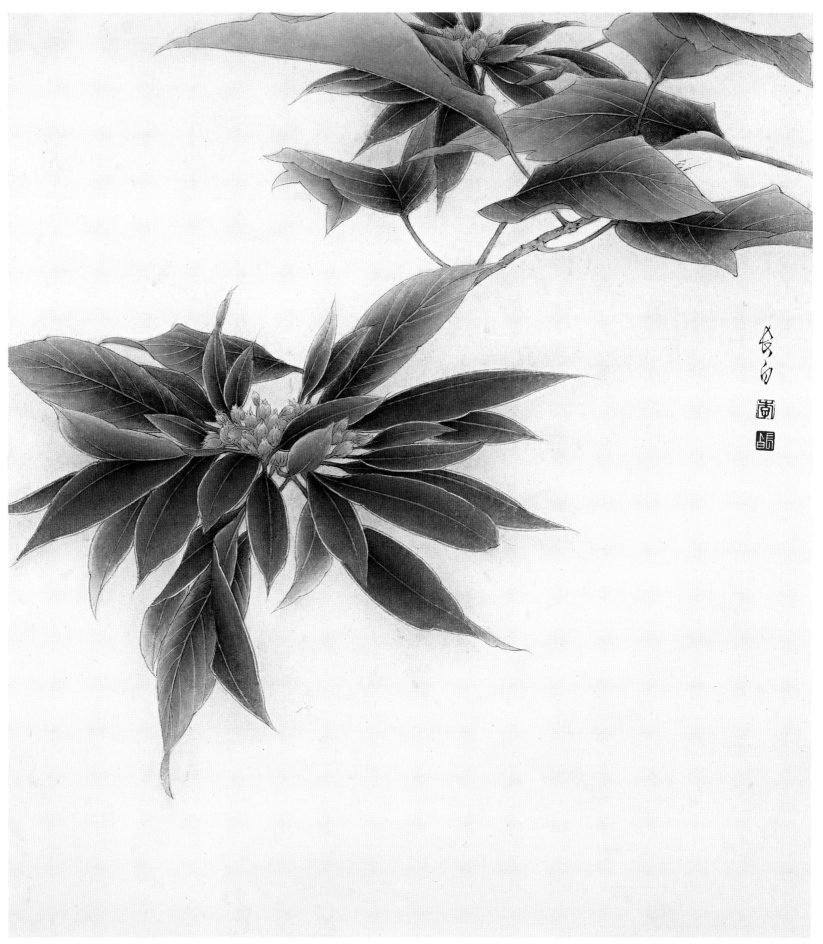

图 121　一品红（红叶）　49cm×45cm

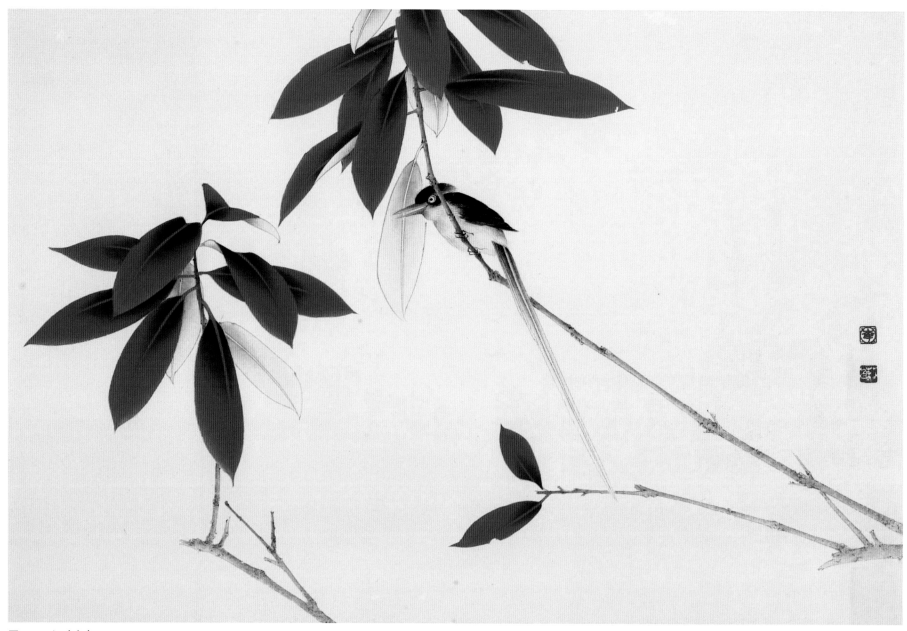

图 122 红叶小鸟 41cm×60cm

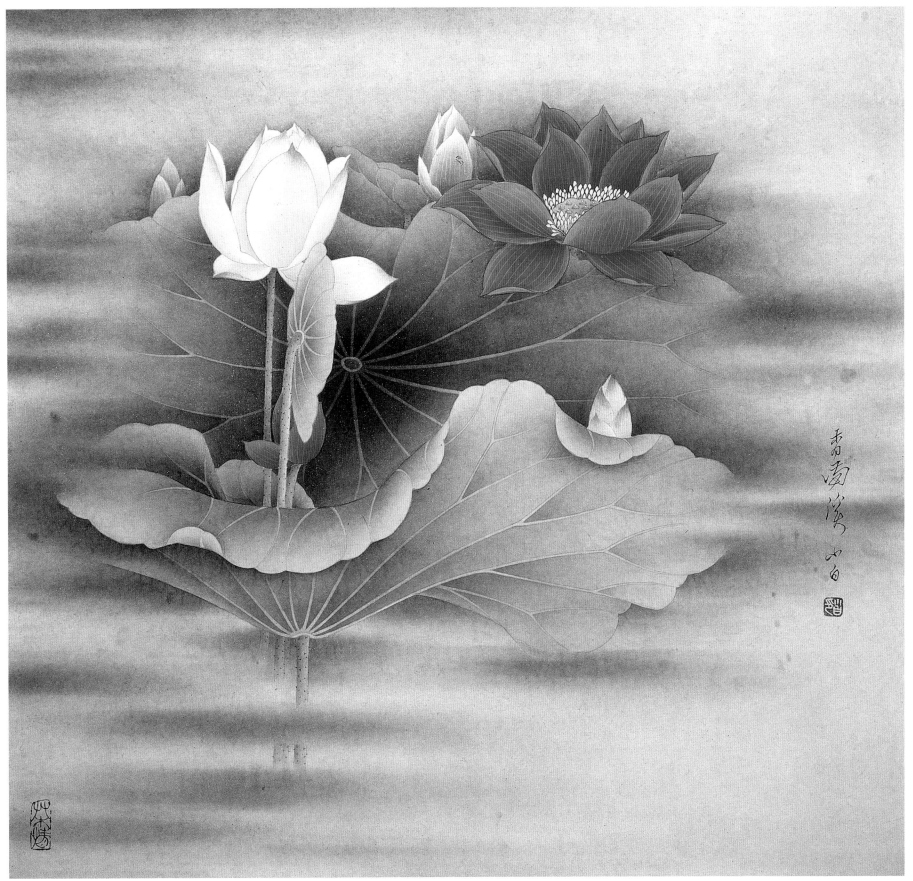

图 123　香满溪　66cm×66cm

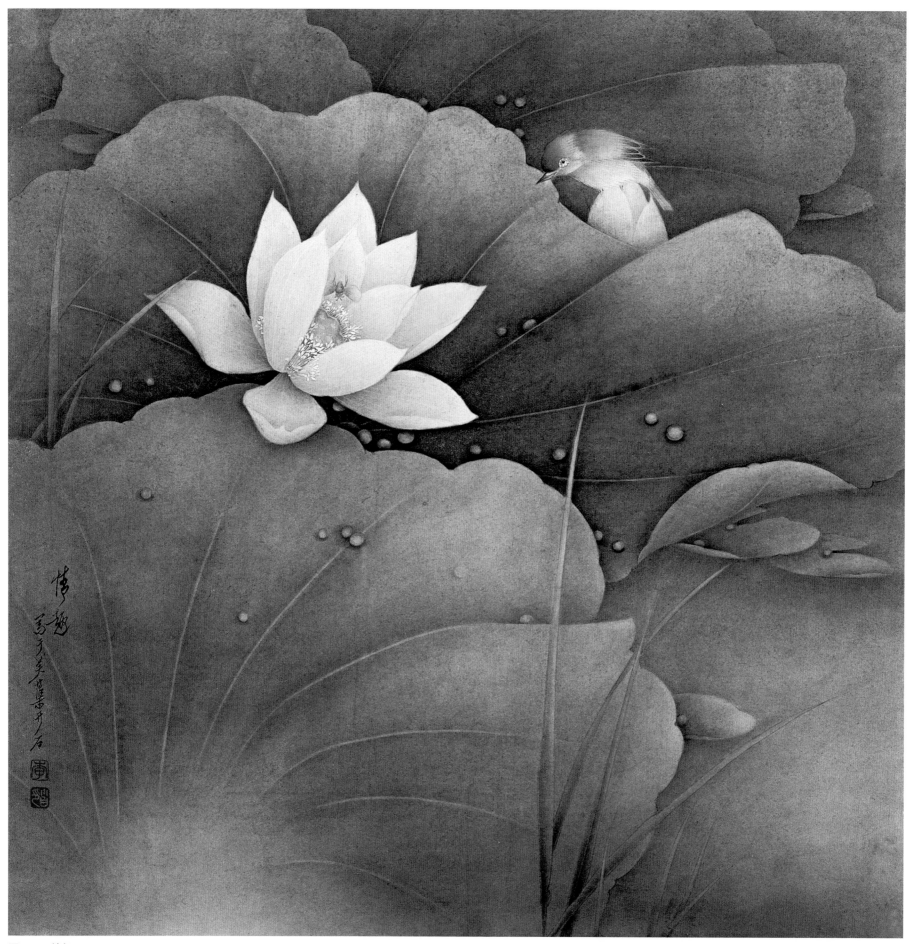

图 124　情趣　66cm×66cm

128

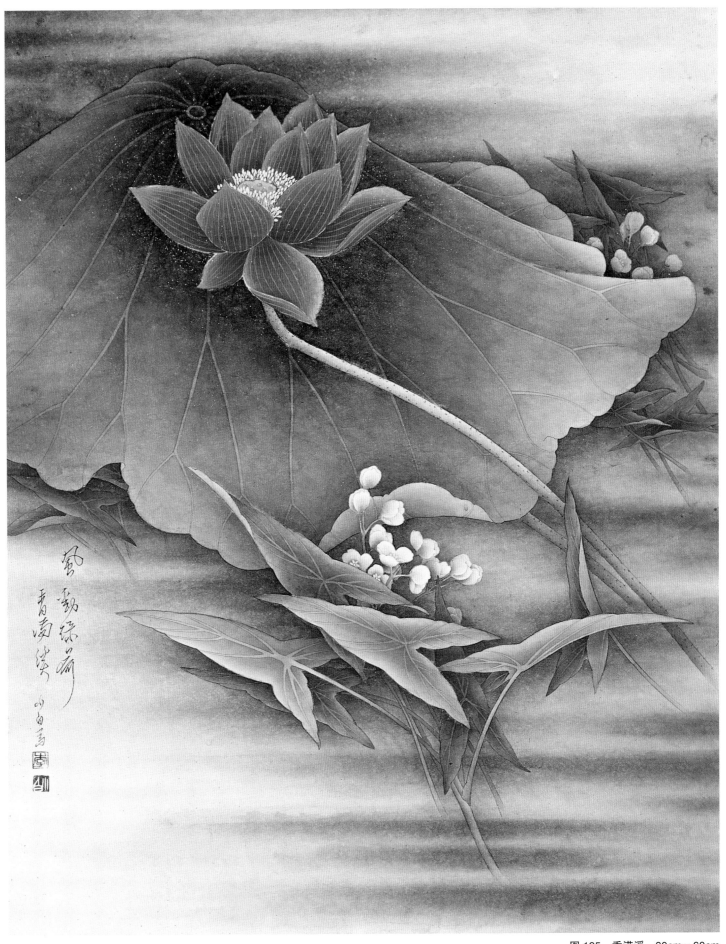

图 125　香满溪　80cm×60cm

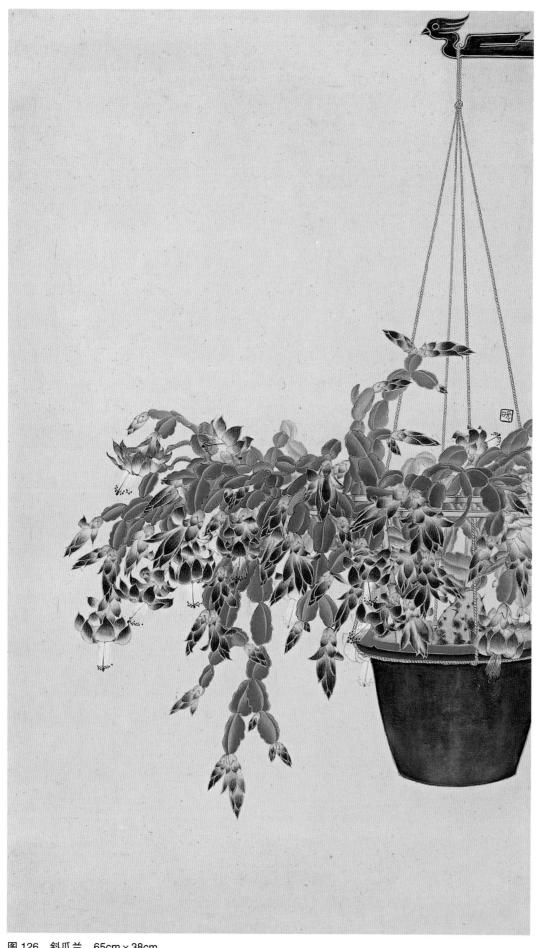

图 126 斜瓜兰 65cm×38cm

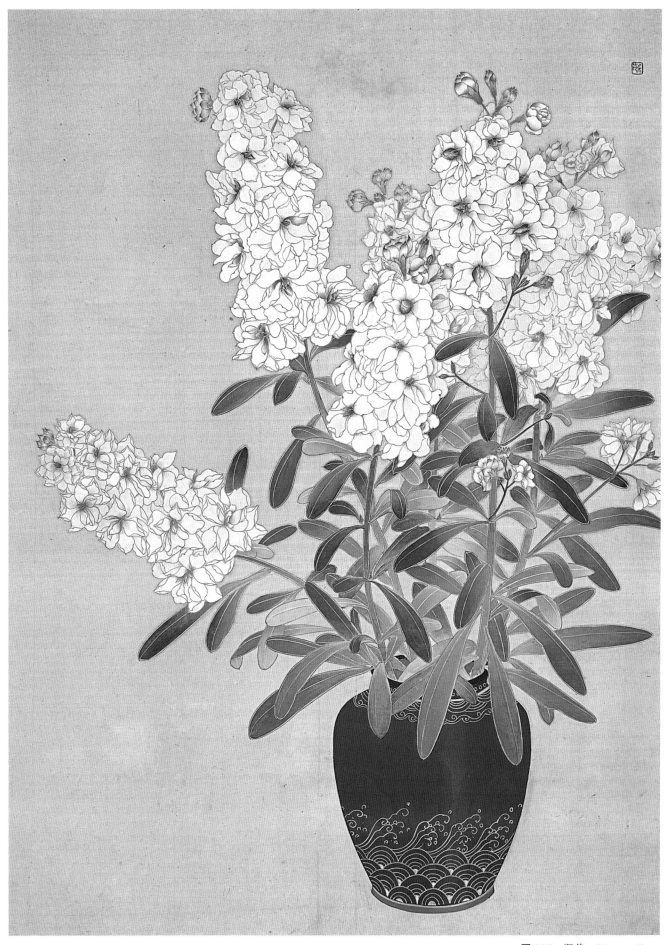

图 127　瓶花　55cm×40cm

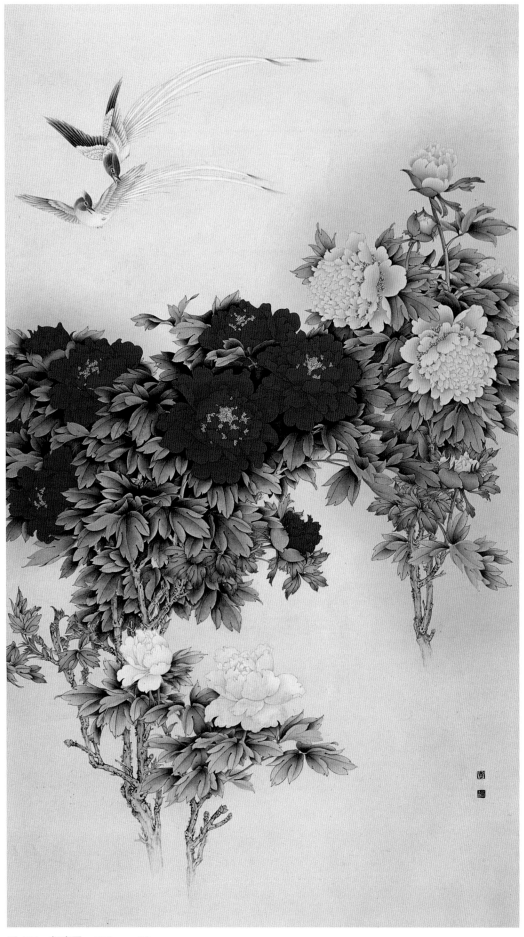

图 128　舞春风　130cm×60cm

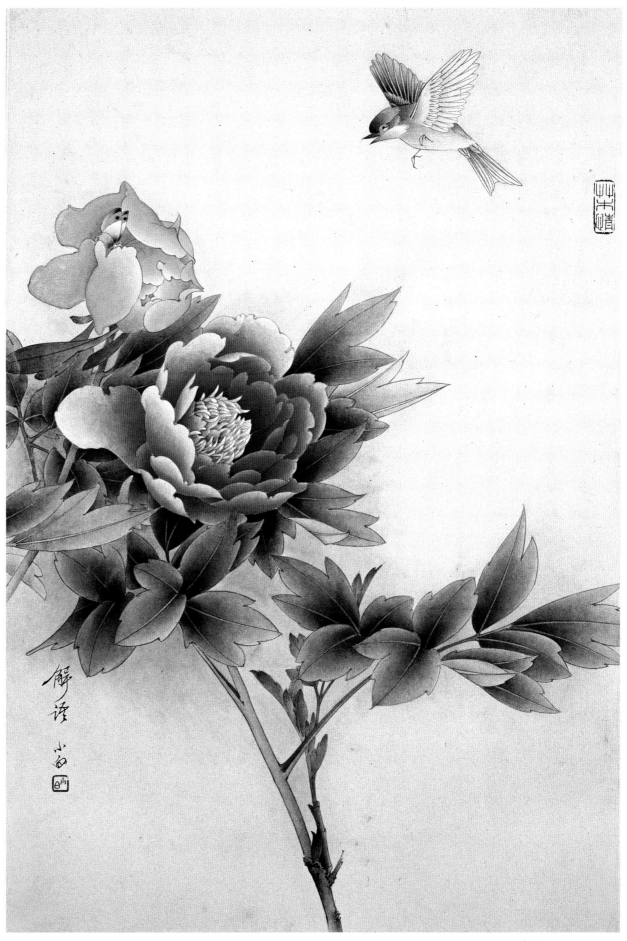

图 129　解语　66cm×33cm

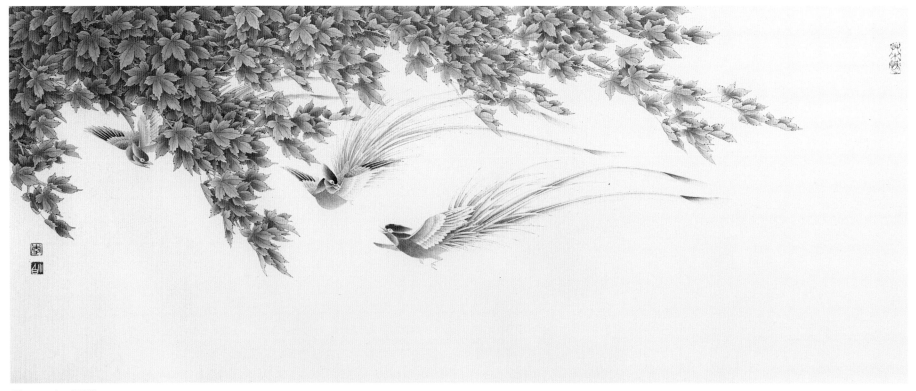

图 130　红叶绶带　48cm×120cm

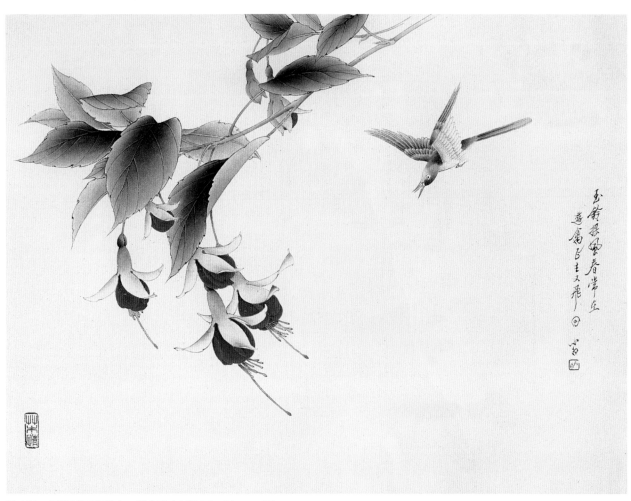

图 131　玉铃摇风春常在　游禽飞去又飞回　50cm×67cm

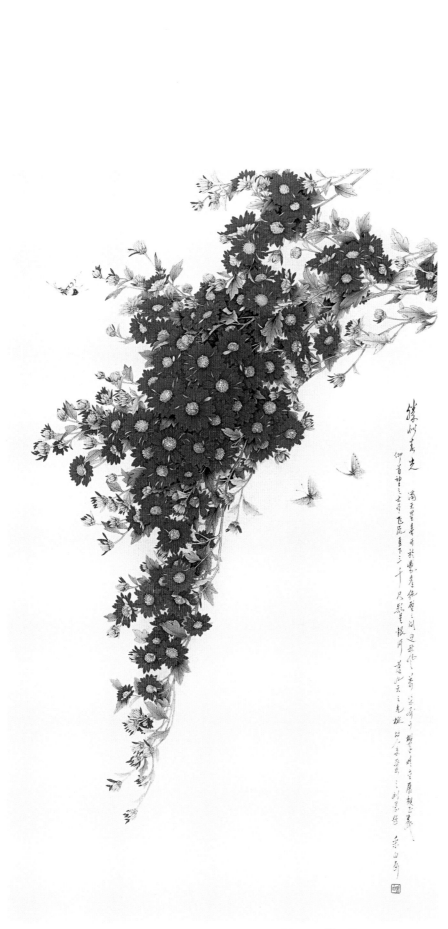

图 132 满天星 120cm×70cm

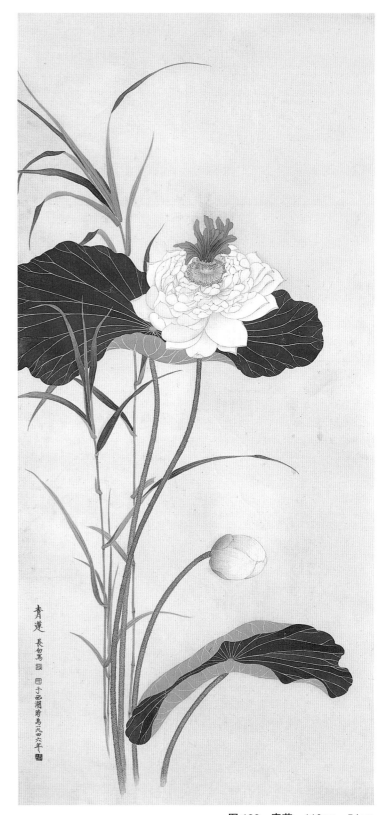

图 133 青莲 116cm×54cm

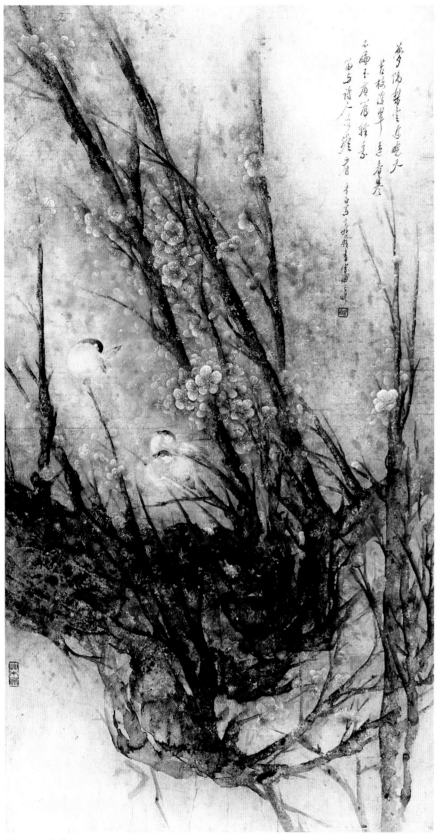

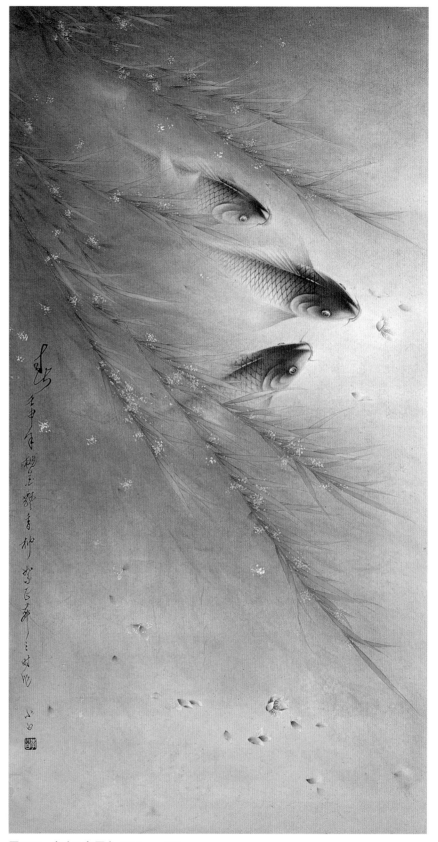

图 134　冬梅　120cm×60cm

图 135　春（三鱼图）　132cm×66cm

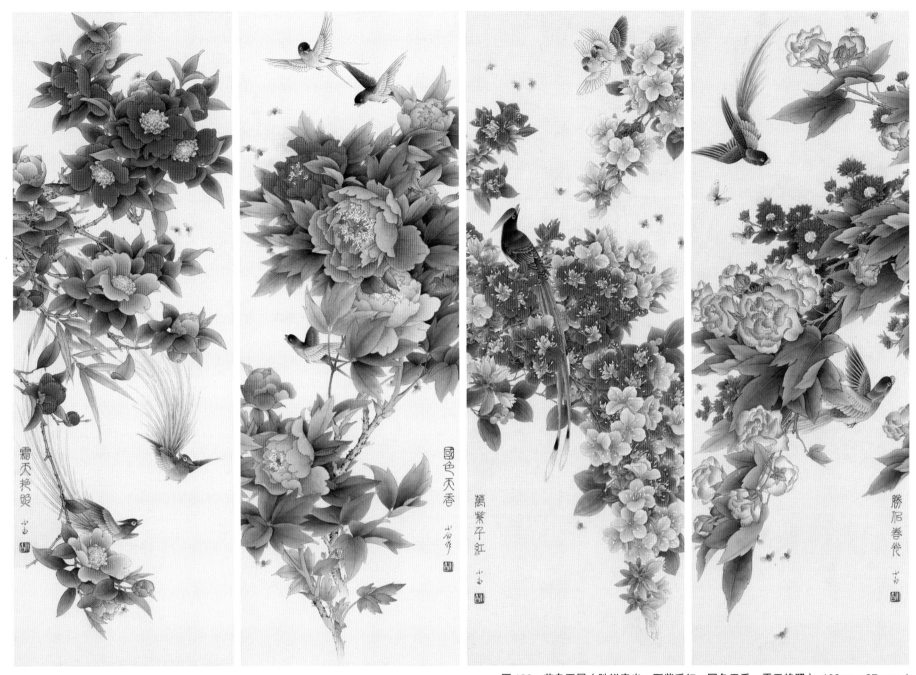

图 136　花鸟四屏（胜似春光、万紫千红、国色天香、霜天艳照）　109cm×37cm×4

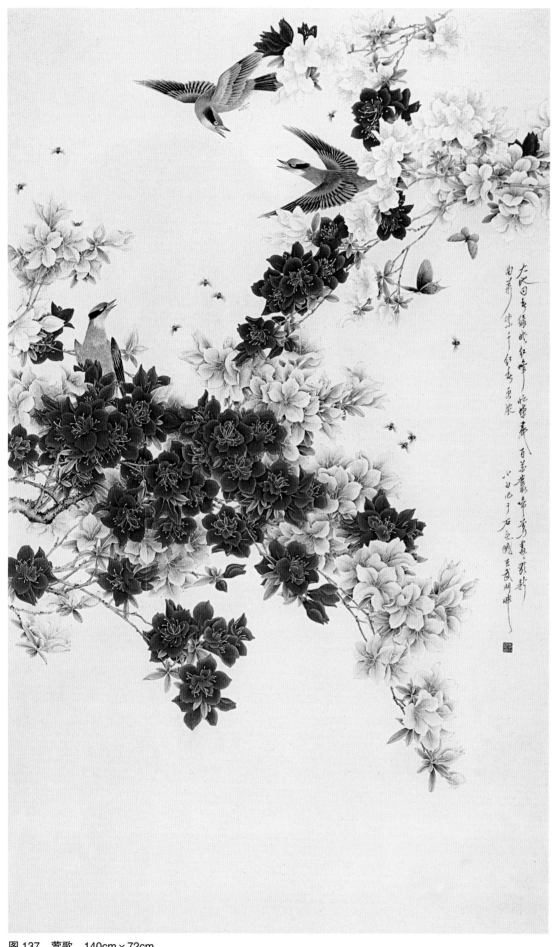

图 137　莺歌　140cm×72cm

5 /// 笔 墨 纸 色

古语说"工欲善其事，必先利其器"。工具好否，虽不起决定作用，但亦不能忽视。

"明窗净几洁手清具"是画工笔画首先要做到的。画工笔画不但光线要好，桌椅要干净；用的颜色也要纯净，用的纸张也要平整；就是用墨也要新磨，用色也要新调；朽胶不用，水脏必换；笔、砚、碟、手要用前清洗，用后清洗。

作画同做任何工作一样，都要专心。而工笔设色更需要细心耐心专心，绝不能心急；思想要集中，情绪要安静；对设色的方法顺序都要做到"胸有成竹"，方能把色上好。

勾线笔：要选好的狼毫或紫毫做的细长锋笔来勾线，目前质量比较好的，有北京做的衣纹笔、叶筋笔，可用来勾粗细不同的中长线；大、小红毛，或大、小蟹爪，可以用来勾短线。上海、扬州、江都等地做的各种拖线笔，可以用来勾各种粗细的中长线。此外，苏州的羽箭很好，有衣纹、叶筋的作用。以上各种笔，如都能买到，可以各买两支。

渲染笔：上等短锋小楷、中楷羊毫笔各备四支，小、中白云各备两支。目前羊毫笔以湖州、苏州、上海、杭州较好。其他中、小狼毫各备一支，小号羊毫底纹笔两支。

墨：上等油烟墨一锭，松烟墨一锭，最好是三五十年的陈墨，它的胶性适中，宜于渲染。过陈脱胶，过新胶重，都不宜渲染。

砚：细石砚一方，最好是端砚。江西、安徽出的歙砚亦好用。另备白石砚一方，用来磨色墨。如买不到，用玉器厂剩下来的残片亦可，不然就用歙砚。

钵碟：备小乳钵三四个，用来调磨矿物质色。小酒杯十几个，用来放花青、赭石等色用。

胶矾：备广胶（淡黄透明的牛皮胶）或桃胶（又叫阿拉伯树胶）二三两，用来调配粉质的石色用。明矾二三两，用来做胶矾水平罩石色用（技巧熟练可以不用。胶矾水做法是一份胶、两份矾、约三十份水放在砂锅中用文火熬成）。另外，用白缎或柔质的料子做一个约二寸见方的粉袋，内放滑石粉，用来扑擦纸、绢上的油气。

颜色：用上等真品的国画颜色为主，以水彩色和水粉色为辅助色。国画主要颜色有两大类，一类是矿物质色（简称石色），如朱砂、银朱、朱磦、赭石为赤色类；如石黄、雄黄、黄丹为黄色类；如头绿、二绿、三绿、四绿（总称石绿）为绿色类；如头青、二青、三青、四青（总称石青）为青色类。如铅粉、锌白、蛤粉（动物色）为白色类；如泥金、泥银、金箔、银箔为金银类。另一类是植物质色，如藤黄、花青、胭脂；其他还有西洋红、牡丹红、曙红等。其中石色都能经久不变的。目前出产国画色的，以苏州姜思序最好。其他地方出产的，多数是化学颜色，很不理想。至于水彩、水粉色，上海、天津等地出的都差不多。

国画颜色目前在市面上出售的有三种包装形式：一种是纸包粉质的，一种是小纸匣包装的胶块状的，一种是小锡管装的水胶质的（过去还有一种是块墨状的叫"色墨"是很好的）。从用的效果方面来看，还是前面两种的好。买时要买最好的，要买轻胶的。其中朱砂色，质地若不好，不如到油漆店去买银朱来用。

国画颜色的真假好坏，从表面上看较难区别。一般说来，真的色相都比较纯净，没有火气。其中植物质色，如果是真的，好坏都差不多。而矿物质色，即使是真的亦有好坏之分。看去色相灰暗，色相不一，都是不好的。至于真假的区别，除色相外，分量也不同，真的较重。同时可以用较多的水把它调和起来，等一天后，如果水、色分明，色沉水底，水中不含色素而近如清水的，则是真的。石色中的青和绿两种颜色，都有深浅之分，即平时所说的头绿、二绿、三绿、四绿。这四种深浅不同的绿色，是以粗细来分浓淡的，以头绿最粗，四绿最细。头绿如磨细，就变成其他绿色了，因此用粉质的青、绿色放在乳钵中加胶磨调时，只要轻轻地把色胶和匀就好了。

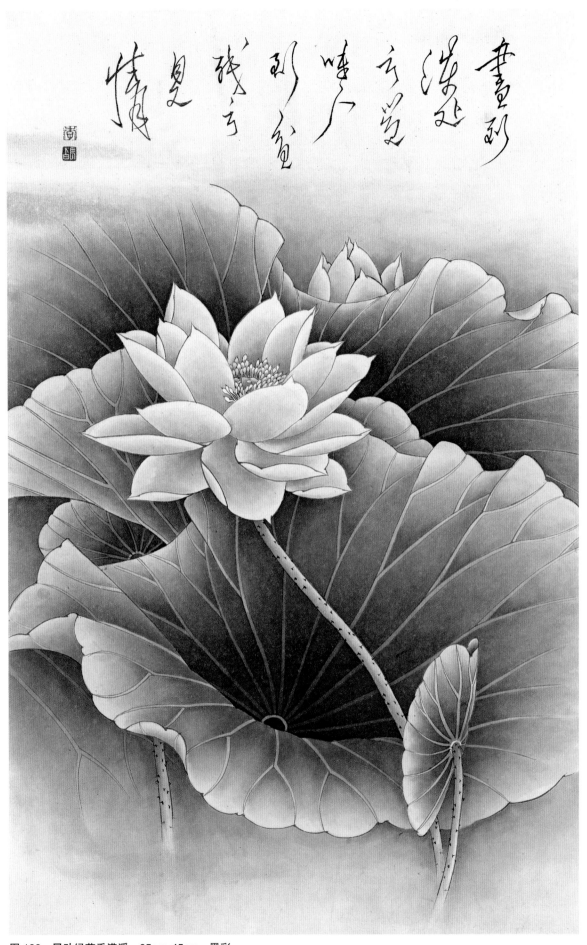

图 138　风动绿荷香满溪　65cm×45cm　墨彩

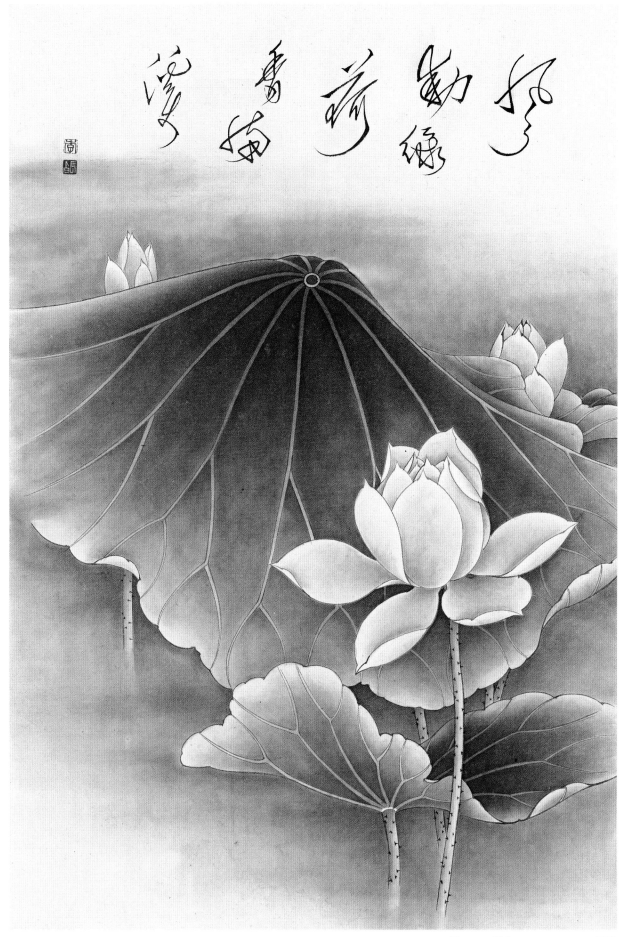

图 139 墨荷 65cmx42cm 墨彩

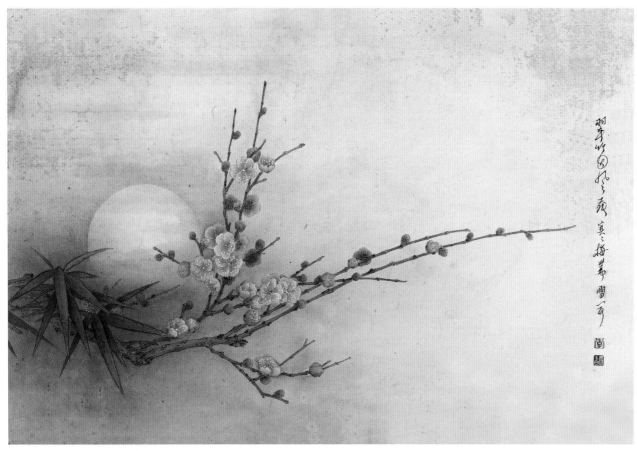

图 140 翠竹因风舞 寒梅带雪开 42cmx63cm 粉彩

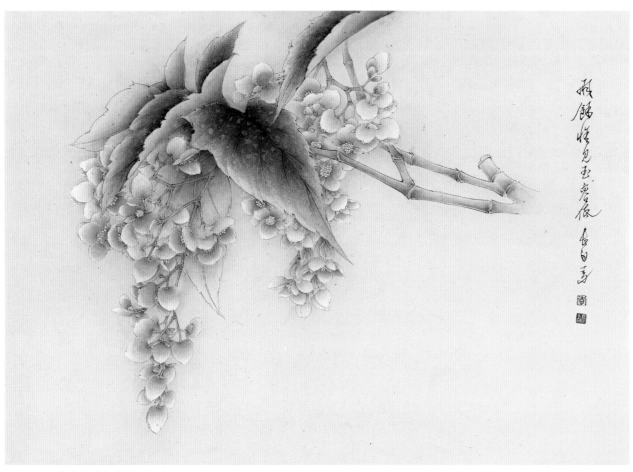

图 141 竹节海棠（雨余惟见玉容低） 45cmx65cm 粉彩

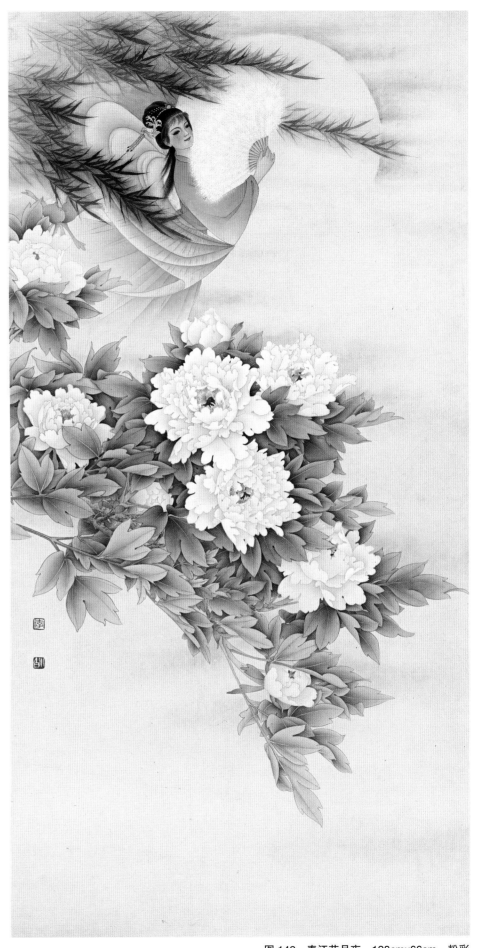

图 142　春江花月夜　128cm×66cm　粉彩

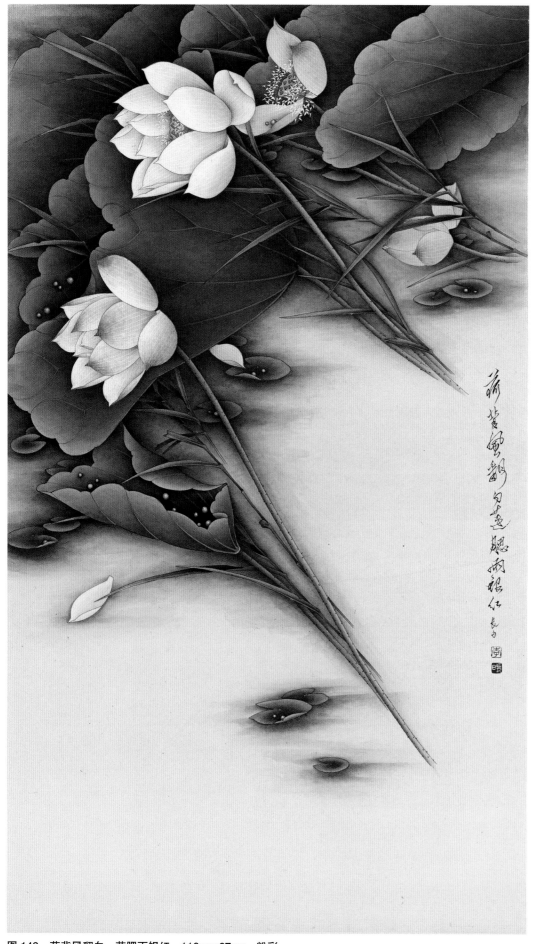

图 143　荷背风翻白　莲腮雨银红　116cmx67cm　粉彩

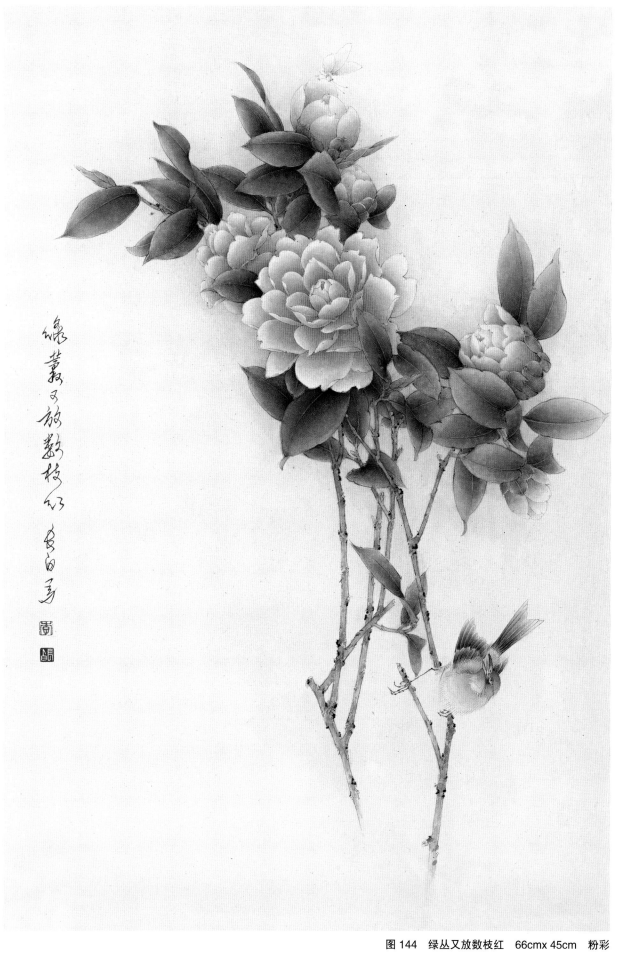

绿丛
又放
数枝
红

长白
山
人

图144　绿丛又放数枝红　66cm x 45cm　粉彩

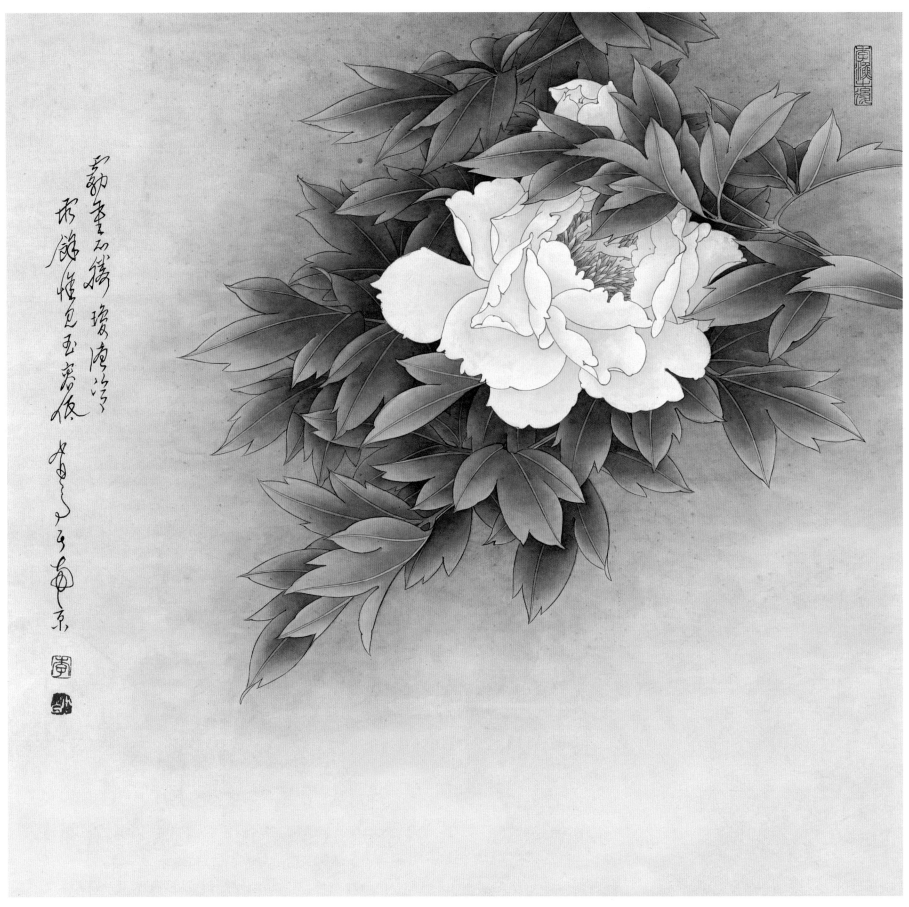

图 145　白牡丹　56cmx59cm　粉彩

146

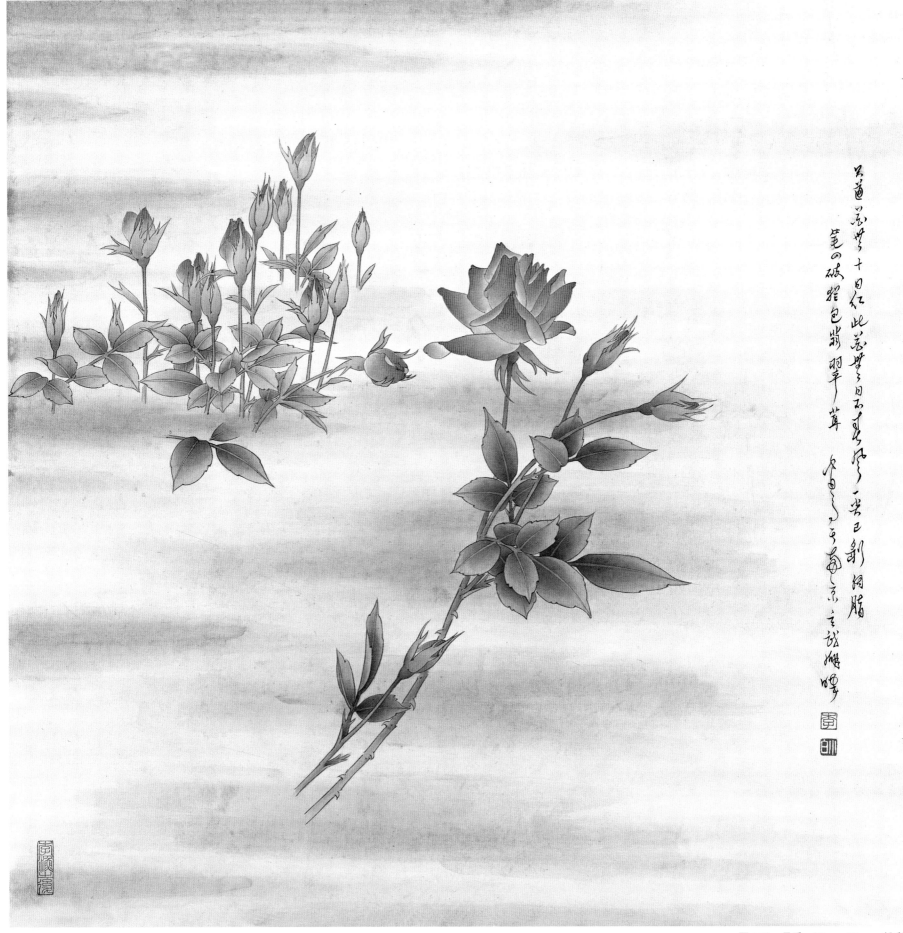

图 146　月季　65cmx65cm　粉彩

147

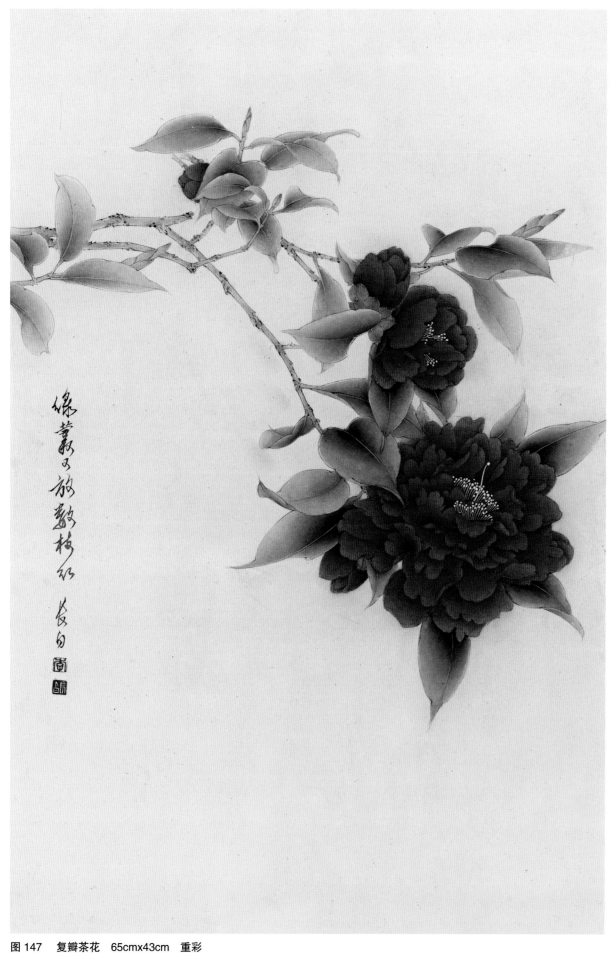

图 147　复瓣茶花　65cm×43cm　重彩

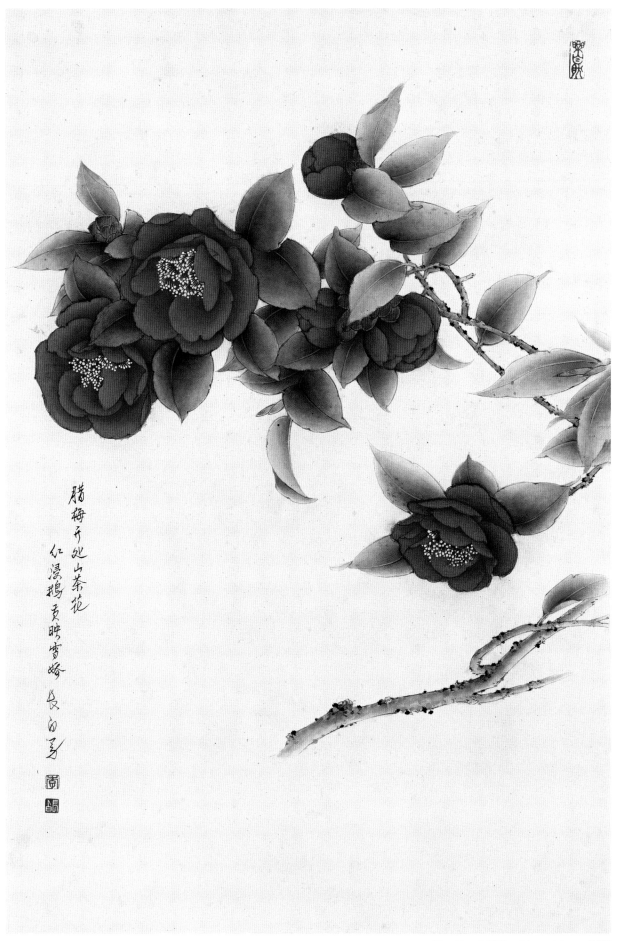

腊梅开处山茶花
红浸鹅黄映雪娇 良白

图 148 山茶花 66cm×44cm 重彩

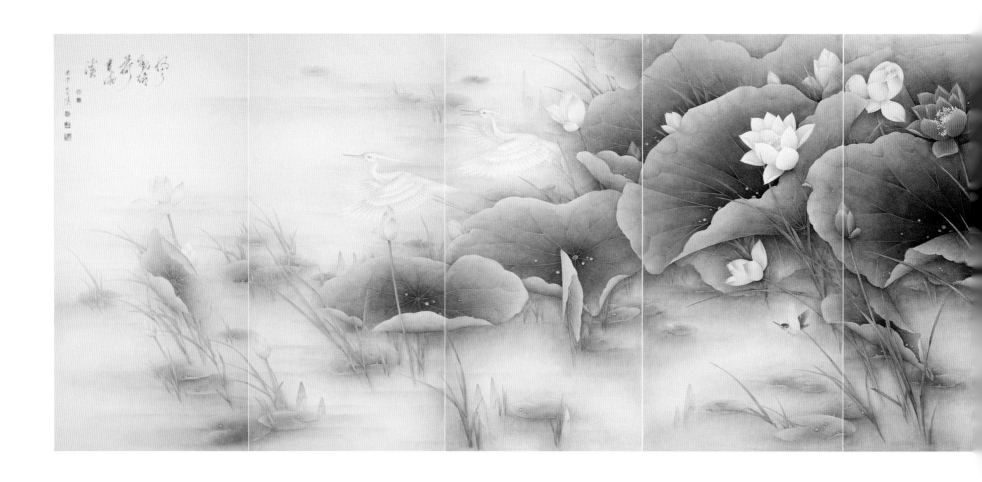

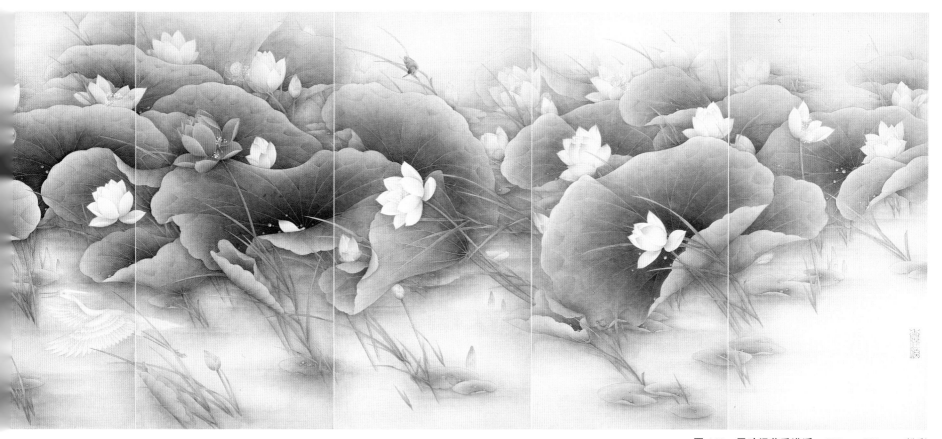

图 149　风动绿荷香满溪　132cmx660cm　粉彩

图书在版编目（CIP）数据

花卉设色技法 / 李长白等著. —南京：江苏凤凰教育
出版社，2013.7（2022.4重印）
（美术技法经典系列）
ISBN 978-7-5499-2467-7

Ⅰ.①花…　Ⅱ.①李…　Ⅲ.①工笔画—花卉画—国画
技法　Ⅳ.①J212.27

中国版本图书馆CIP数据核字（2012）第267280号

书　　名	花卉设色技法	
著　　者	李长白　李小白　李采白　李莉白	
责任编辑	周　晨　司明秀	
装帧设计	孙宁宁	
责任监制	谢　飔	
出版发行	江苏凤凰教育出版社（南京市湖南路1号A楼　邮编：210009）	
苏教网址	http://www.1088.com.cn	
制　　版	南京新华丰制版有限公司	
印　　刷	江苏凤凰新华印务集团有限公司（电话：025-68037410）	
厂　　址	江苏省南京市新港经济技术开发区尧新大道399号（邮编：210038）	
开　　本	889mm×1194mm　1/12	
印　　张	13	
版　　次	2022年4月第2版	
	2022年4月第1次印刷	
书　　号	ISBN 978-7-5499-2467-7	
定　　价	78.00元	
网店地址	http://jsfhjy.taobao.com	
公 众 号	江苏凤凰教育出版社（微信号：jsfhjyfw）	
邮购电话	025-85406265，85400774　短信 02585420909	
盗版举报	025-83658579	

苏教版图书若有印装错误可向承印厂调换
提供盗版线索者给予重奖